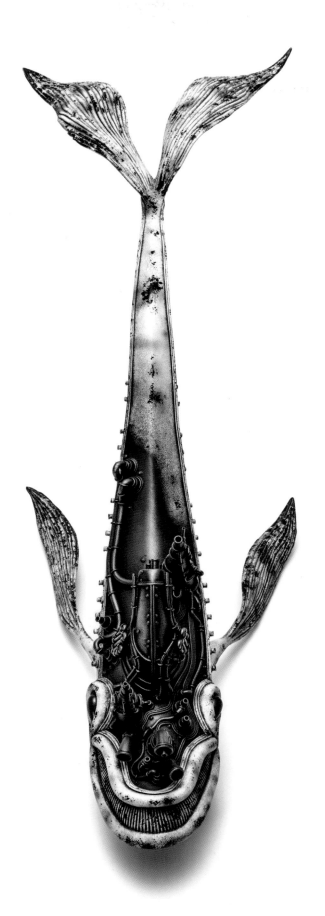

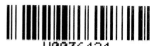
從零開始了解職業專家的造型技法

黏土製作的幻想生物

MATSUOKA MICHIHIRO

松岡ミチヒロ 著

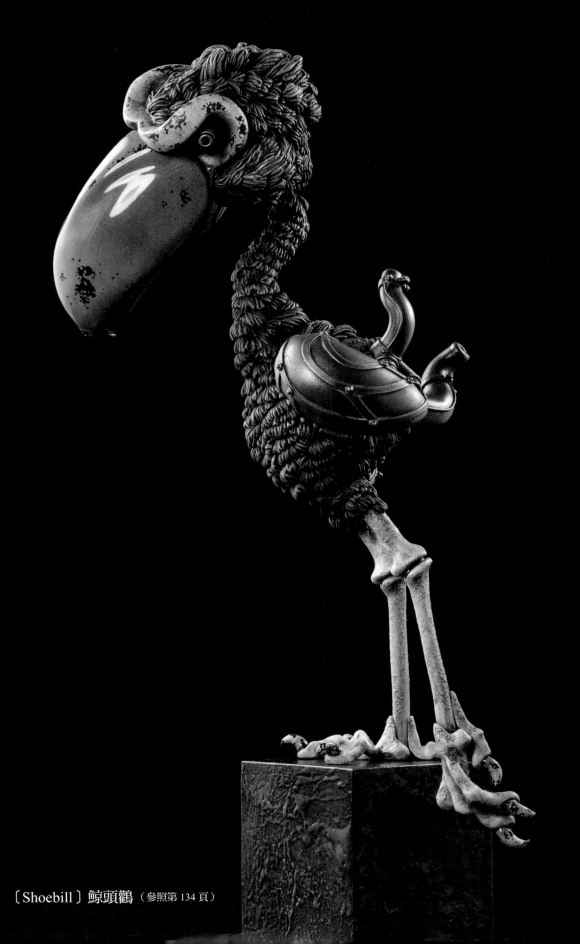

〔Shoebill〕鯨頭鸛 （參照第 134 頁）

〔Bat/Charge〕蝙蝠（参照第 135 頁）

〔Gallus gallus domesticus〕公雞（參照第 136 頁）

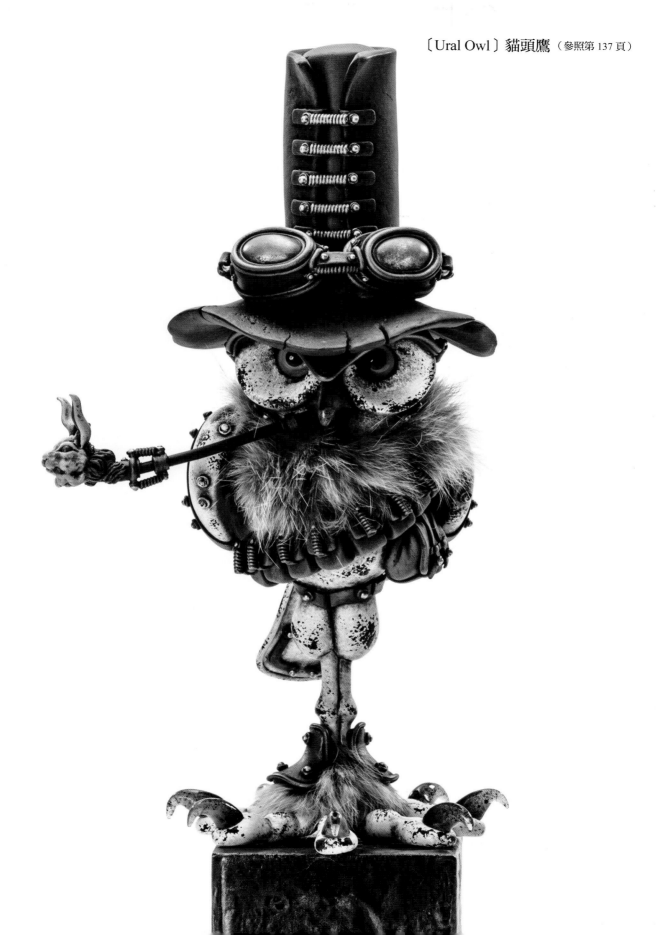

〔Ural Owl〕貓頭鷹（參照第 137 頁）

〔Martian〕章魚型火星人（参照第 138 頁）

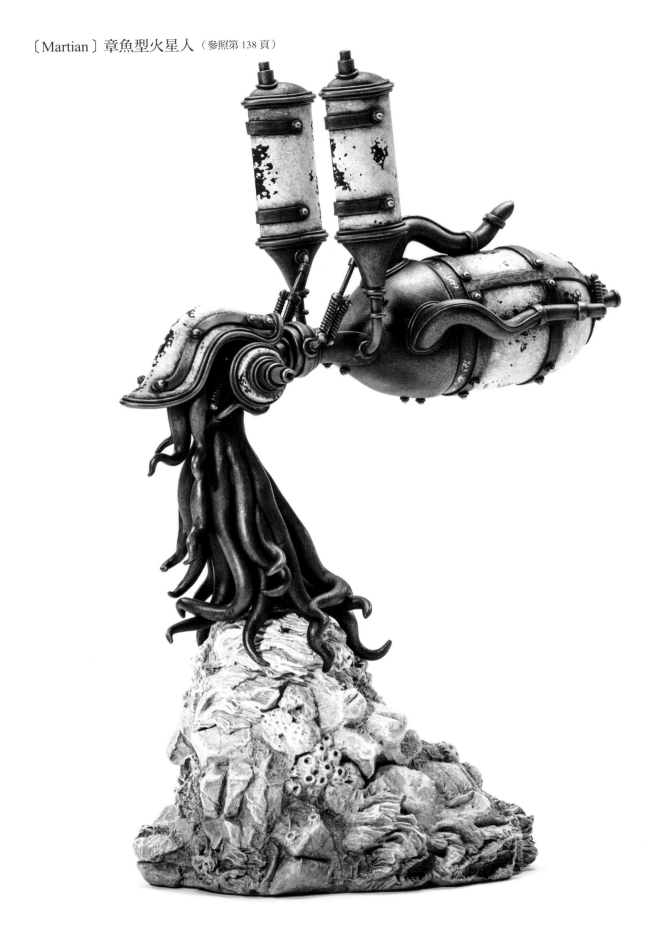

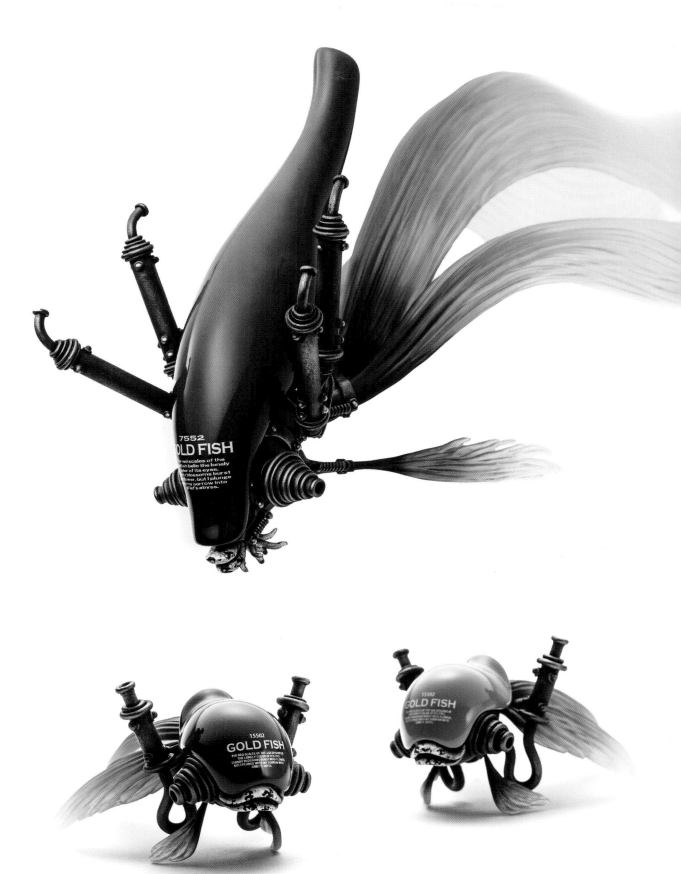

〔Carassius auratus/Goldfish〕金魚（參照第 139 頁、第 126～131 頁）

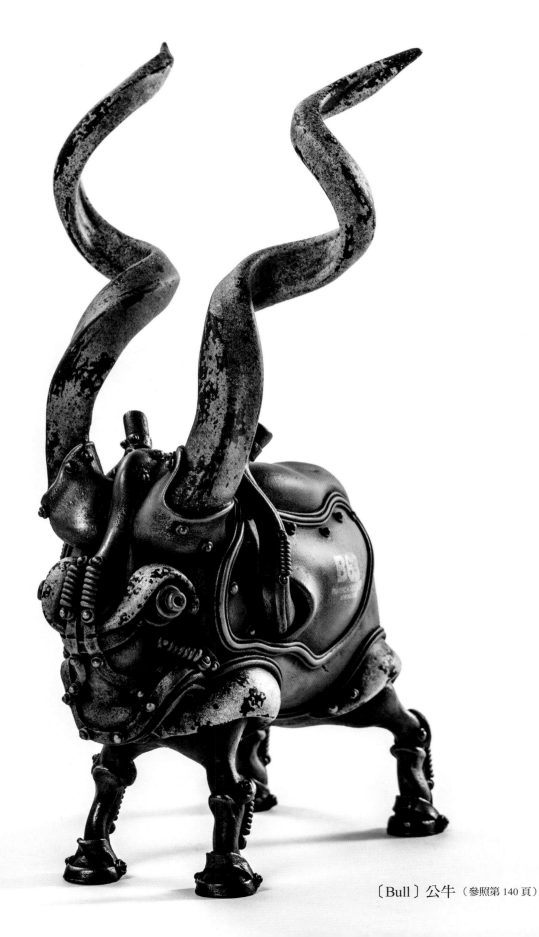

〔Bull〕公牛（参照第 140 頁）

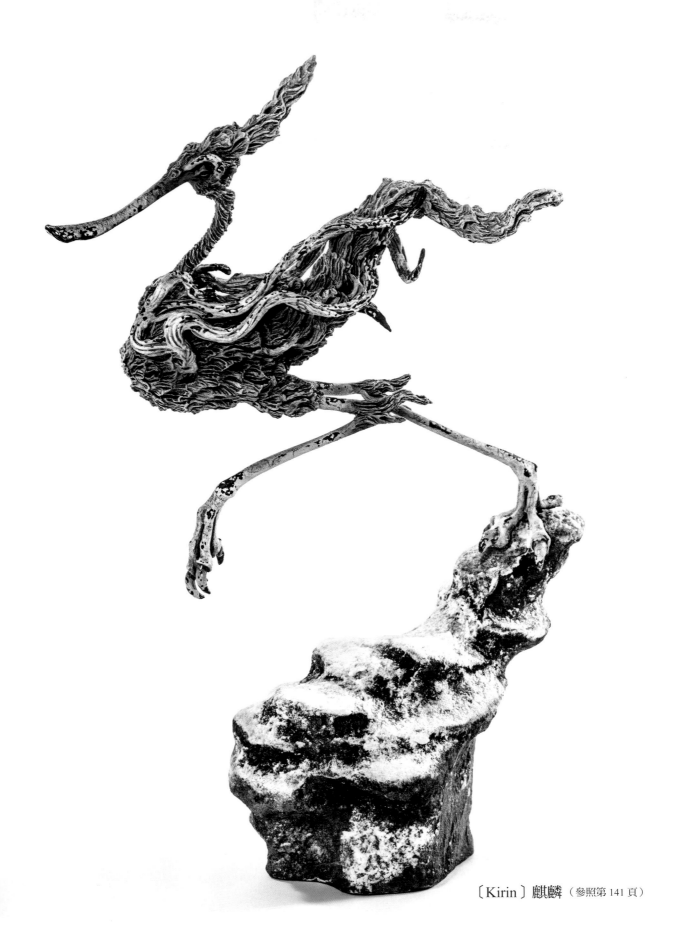

〔Kirin〕麒麟（參照第 141 頁）

本書所使用的主要工具、材料

在此先為各位介紹主要使用的工具。
其他工具則會在製作過程中逐項解說。

黏土精細加工用

加工黏土的細節部分時，會使用抹刀來進行作業。削除已經硬化的黏土，則會使用雕刻刀、美工刀或是前端尖銳的刮刀。

抹刀・刮刀

雕刻刀

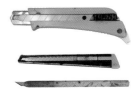

美工刀・筆刀

切割素材及加工用

切割鐵線等材料會使用斜口鉗；切割黃銅管材時會使用切管器。鉗子則使用於鐵線的彎曲加工。

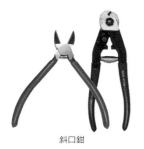

斜口鉗

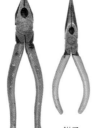

鉗子

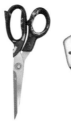

剪刀

切管器

其他工具

金屬板加工時會使用到小鐵鎚（玄能槌），素材鑿孔時會使用到電鑽。也可以使用精密手鑽（手動轉動的鑽頭）。

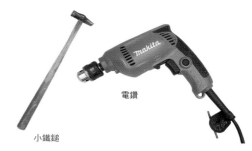

小鐵鎚　　　　　電鑽

造型材料

主要的造型使用質地細緻、容易加工的石粉黏土。細小的零件造型使用不加熱就不會固化的樹脂黏土。而需要快速硬化的部分或零件，則使用混練後即固化的環氧樹脂補土類材料。

石粉黏土

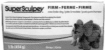

樹脂

環氧樹脂補土類

塗裝工具、塗料

先在表面噴塗底漆補土，以便塗料容易附著，再以噴槍或筆刷進行塗裝。上色時先以固著力強的拉卡油性噴漆或是拉卡油性塗料在表面塗色，乾燥後再以壓克力顏料重塗上色。最後再以透明保護噴漆上保護層。

拉卡油性塗料

壓克力顏料

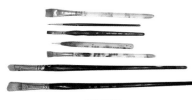

各種筆刷

噴槍

底漆補土

拉卡油性噴漆

透明保護噴漆

目次

1章

以黏土製作大型作品
── 生物的形態與機械風格的造型 ⋯⋯ 13

2章

以黏土製作小型作品
── 充滿躍動感作品的製作精華 ⋯⋯⋯ 65

3章

以翻模、複製品製作作品
── 發展為集合式作品 ⋯⋯⋯⋯⋯⋯ 85

4章

作品介紹 ⋯⋯⋯⋯⋯⋯⋯⋯ 133

本書的目的

本書是以介紹使用黏土進行造型製作的技法為主。黏土除了可以用來堆塑出形狀之外，乾燥後還可以切削整形加工，對於初學者來說是很容易操作的造型素材。

第 1 章、第 2 章會為各位介紹單件作品的製作步驟。第 3 章會解說以翻模進行複製的作品。第 4 章刊載了造型作家－松岡ミチヒロ的代表作。並追加了製作前的印象草圖，以及造型作業上的提示。如果本書對於即將開始黏土造型、或者是想要精進技巧的讀者們能夠有所助益的話，就是我的榮幸了。

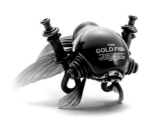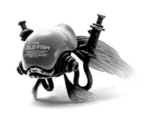

大致的製作流程

印象草圖

先在心裡想像要製作成什麼樣的作品印象，在紙上畫出草圖。如果是以動物為設計母題的話，可以參考圖鑑等資料，將想要引用作品內的特徵記錄下來。

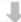

製作骨架

先以質輕而且容易操作的骨架材料，製作出大略的形狀，然後再以黏土在骨架上進行造型。本書所使用的石粉黏土骨架是「Kanelight 發泡樹脂」、「Styrofoam 發泡塑料」這些知名的隔熱材料產品。至於有需要進行加熱處理的樹脂黏土，則會使用鋁箔紙做為骨架。

以黏土製作造型

堆塑石粉黏土來製作外形，放置數日乾燥後，再以砂布等工具將表面整平。若能與放進電烤箱加熱約15分鐘即可固化的樹脂黏土，或是10分鐘～12個小時固化的環氧樹脂補土併用的話，可以縮短作業時間。

追加細部細節

黏土不容易造型的機械風格部分，使用金屬素材會更適於表現。利用切成長方條狀的鉛板、細長的焊接線來添加裝飾。也經常運用將揉成圓形的環氧樹脂補土製作成類似鉚釘細部外觀的手法。

塗裝

將底漆補土噴塗在底層，提高塗料的附著力之後，再上彩色。本書是以固著力強的拉卡油性塗料噴塗處理過後，再以壓克力顏料重塗上色的手法為主。

修飾完成

進行刻意呈現出髒污質感的舊化處理，以及使塗裝剝落呈現出朽壞外觀的磨損處理。最後再噴塗透明保護塗料，幫作品整體上一層保護漆就大功告成了。

作業上的注意事項

本書所使用的造型素材及塗料，有需要在作業上注意的事項。請詳細閱讀各產品的使用說明書，特別是要注意右列事項。

請不要吸入黏土、補土及鉛板切削加工時產生的碎屑
呼吸時不要吸入黏土及補土類、鉛板的切削碎屑（粉塵），也不要誤入口中，請小心！

請不要徒手接觸補土及溶劑，進行作業時請配戴手套
請不要徒手接觸固化前的補土以及摻有溶劑（稀釋劑）樹脂黏土，作業時請一定要配戴手套。使用鉛板及焊接線作業時請配戴手套，或是於作業後充分洗手，注意不要讓鉛的成分進入口中。

作業中室內請充分換氣並遠離火源
使用溶劑或塗料時，以及使用電烤爐加熱樹脂黏土時，請注意室內充分換氣。此外，由於溶劑及塗料具有可燃性的關係，請注意遠離火源。

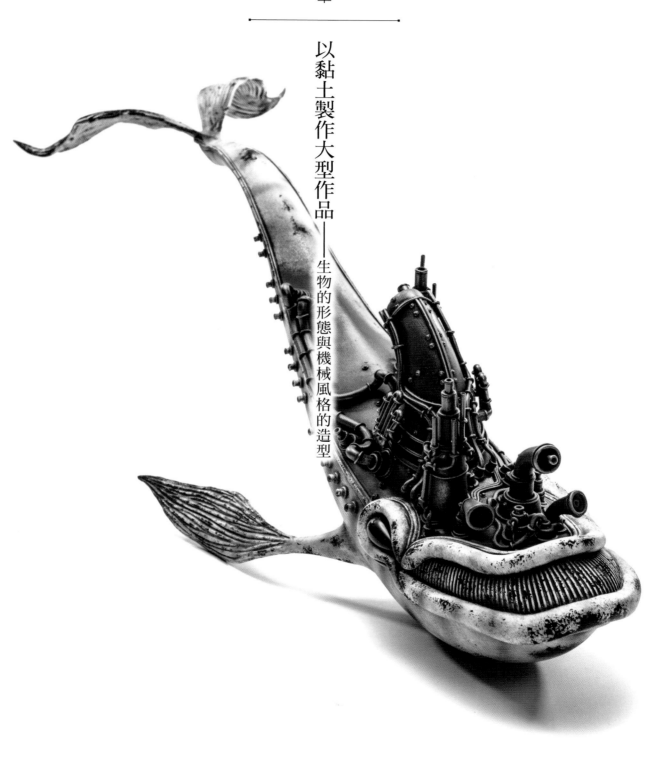

1 章

以黏土製作大型作品——生物的形態與機械風格的造型

製作鯨型幻想生物

以傳統的手法，先以石粉黏土將骨架包覆起來，再將細部細節呈現出來的方式進行製作。用手將石粉黏土揉捏成大致的形狀，乾燥後再以美工刀及砂布來整理形狀。然後再使用鐵線狀的焊接線以及塑膠軟管組合起來製作出機械風格部分的細部細節。

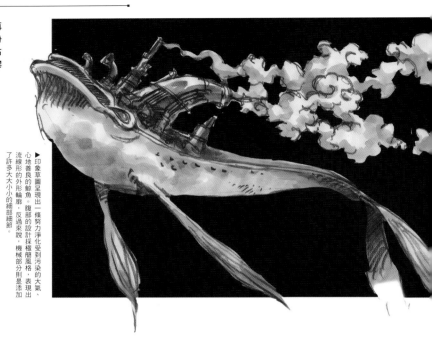

▶印象草圖呈現出一條努力淨化受到污染的大氣、心地善良的鯨魚。腹部的設計採櫨簡風格，表現出流線形的外形輪廓，反過來說，機械部分則是添加了許多大大小小的細部細節。

製作本體的軀體

1 開始製作骨架

◉ **將外形臨摹描繪到骨架上，以美工刀割下**

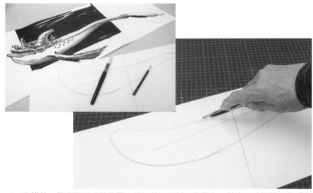

1 先描繪一個實際尺寸的草圖。然後放一張紙在草圖上，將底下的軀體形狀透寫在紙上。

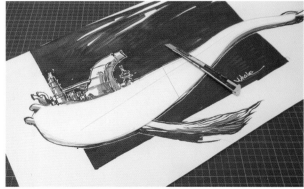

2 因為後續要將黏土蓋在骨架上進行造型的關係，沿著草圖縮小一圈（朝向內側約 3mm）裁出紙型。

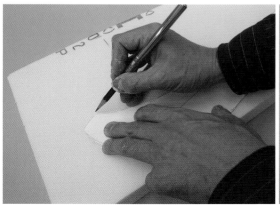

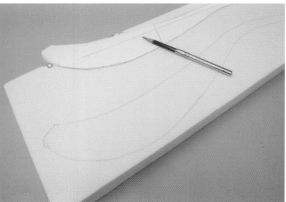

3 將紙型放在骨架的上方，用鉛筆順著外圍將形狀描繪在板上。骨架使用的材料是「押出成型法保麗龍」，和一般的保麗龍相較之下，是一種質地較為細緻，而且黏土也比較容易附著其上的素材。本書使用的產品名稱是「Kanelight 發泡樹脂」。不過使用「Styrofoam 發泡塑料」也可以。

 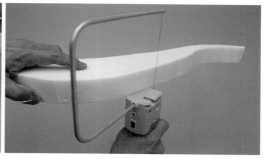

4 使用噴膠將 2 片骨架暫時固定起來,再沿著步驟 3 描繪出來的形狀以保麗龍切割器裁切下來。

5 裁切完成後的狀態。將噴膠暫時固定的材料板再次分開成 2 片。

● 包埋支柱

 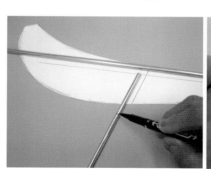

1 準備直徑分別為 7mm、6mm、5mm 的黃銅管。

2 參考紙型的形狀決定好支柱的位置以及長度,以切管器裁切。裁切後會出現毛邊(不要的部分),要以銼刀將其磨除。

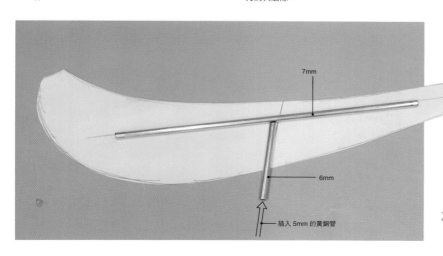

7mm

6mm

插入 5mm 的黃銅管

3 支柱的位置要考慮到完成後的整體美觀。這次因為要呈現出鯨魚腹部的柔軟曲線,因此支柱要避開腹部,設定在稍後方的位置。

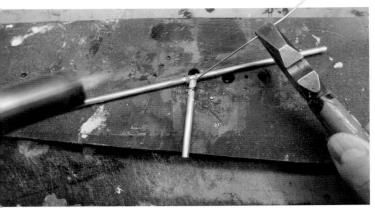

4 將黃銅管材連接在一起。這裡為了要增加強度，採用以火焰噴槍硬銲的連接方式。

5 將管材放置於草圖及紙型上，確認是否符合設計印象。

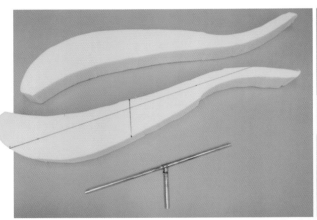

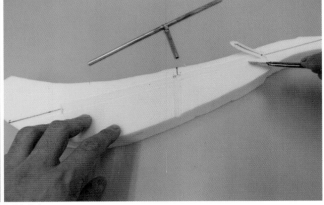

6 以鉛筆在其中一側的骨架畫線，使用美工刀割出斷面為 V 字形的溝槽，將支柱埋在其中。

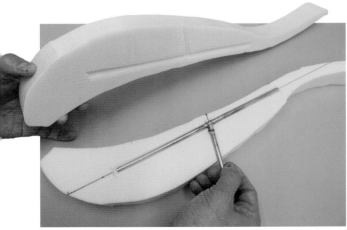

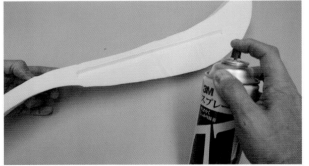

7 在另一側的骨架也割出溝槽。請注意兩片骨架疊合在一起時，溝槽的位置必須彼此吻合。

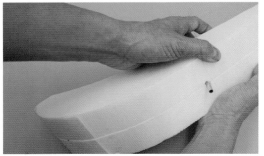

8 噴塗噴膠，保持管材包埋在內的狀態，將兩片骨架貼合起來。

2 骨架的整形

◉ 切除多餘的部分

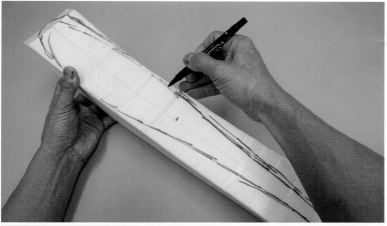

1 由上方觀察貼合後的骨架,以油性筆在骨架上描繪鯨魚上面的形狀。

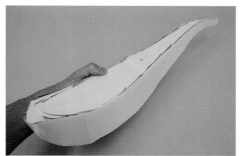

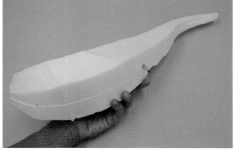

2 以保麗龍切割器將多餘的部分切除。由於後續還要進行細微的整形作業,因此切除時要保留一些油性筆的線條。

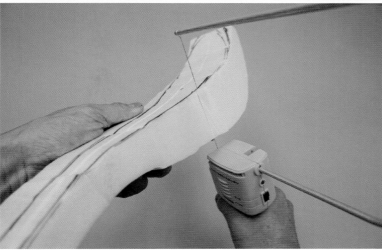

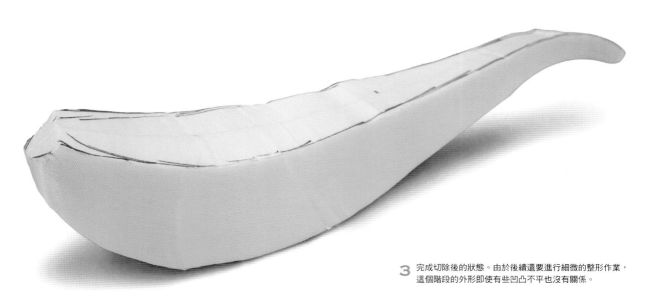

3 完成切除後的狀態。由於後續還要進行細微的整形作業,這個階段的外形即使有些凹凸不平也沒有關係。

● **製作曲線的外形輪廓**

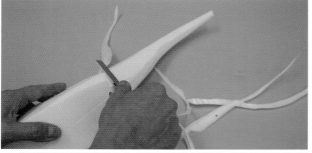

1 使用美工刀以逐漸削薄的方式，呈現出鯨魚的外形輪廓。如果使用舊的美工刀片，削出來的形狀容易因為刀片晃動造成坑坑巴巴，因此請一定要更換新的刀片。

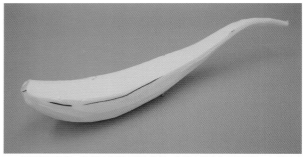

2 削完後的狀態。特別是後部較細的關係，作業中請小心不要折壞。如果不小心折損了的話，可以將黃銅線等材料插入骨架當作補救措施。

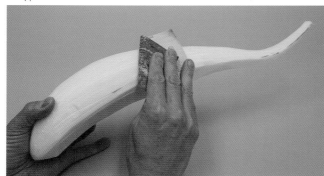

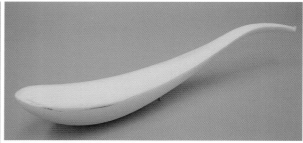

3 使用 120 號的砂布將表面打磨至平滑。打磨作業中會產生粉塵，若吸入會對身體有害，因此請配戴口罩或是於塑膠袋內作業。

4 打磨完成後的狀態。將其固定在臨時的底座，觀察整體，查看是否會傾斜？是否符合理想中的平衡狀態？

③ 以黏土進行被覆

● **以黏土包覆骨架**

1 這裡使用的是「New Fando」石粉黏土。特徵是強度較紙黏土高，質地細緻，乾燥後可以用筆刀或砂布整形。

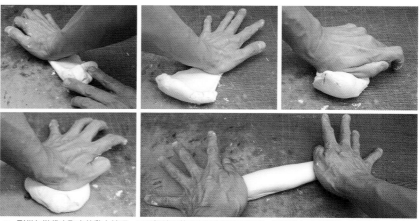

2 剛從包裝袋中取出的黏土較硬，可以揉練調整成容易作業的軟硬度。如果實在太硬的話，可以先加一些水再進行揉練。

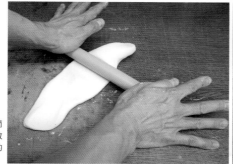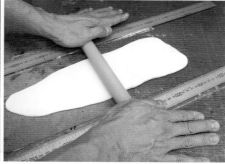

3 用擀棒將黏土擀薄。擀棒也可以使用筒狀、有重量的物品來代替。如果在兩側放置直尺再擀的話，可以將黏土擀成一致的厚度。

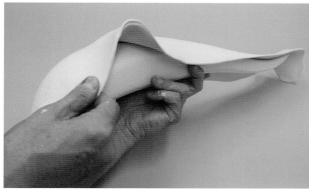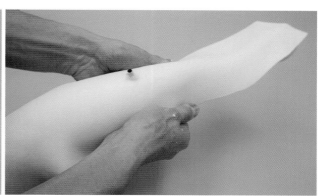

4 用擀薄的黏土將骨架包住。先從鯨魚的腹部側開始覆蓋。

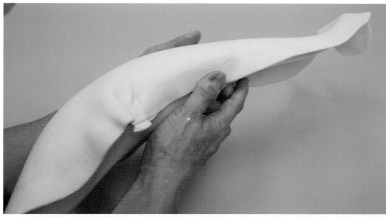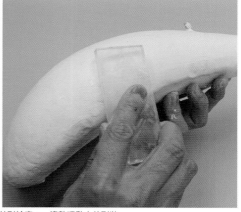

5 用手指將黏土的邊緣捏長整平。腹部使用壓克力板來壓平，使表面平滑。重點在於一邊觀察整體的外形輪廓，一邊整理黏土的形狀。

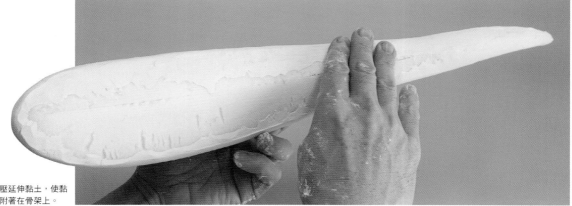

6 進一步按壓延伸黏土，使黏土牢牢地附著在骨架上。

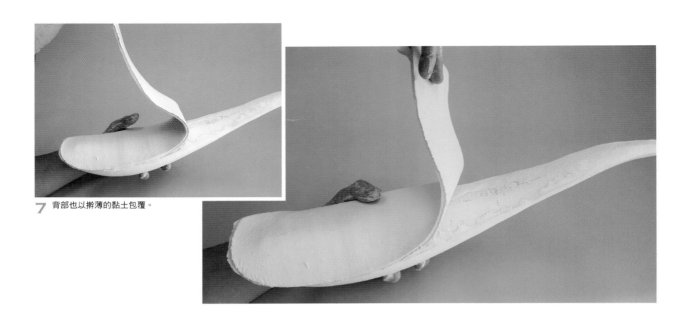

7 背部也以擀薄的黏土包覆。

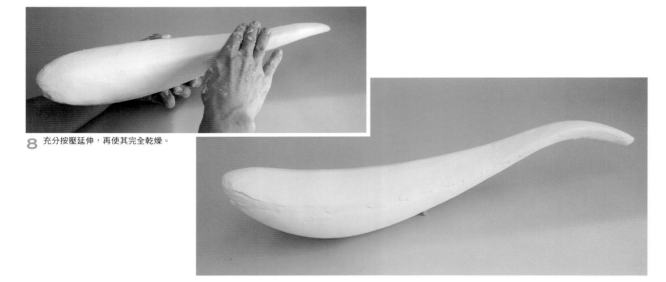

8 充分按壓延伸，再使其完全乾燥。

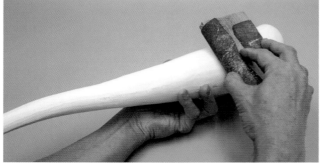

9 將 120 號的砂布捲繞在木片等工具上，打磨表面至平滑。

關於砂布

本書用來打磨乾燥後的石粉黏土的工具主要是砂布（又稱為研磨布）。除了相較於砂紙更為耐用，而且還有易於打磨曲面的好處。

塑料模型這類一般的模型，大多會使用 400 號～1000 號的細目，但本書則多用 80 號～120 號的粗目。

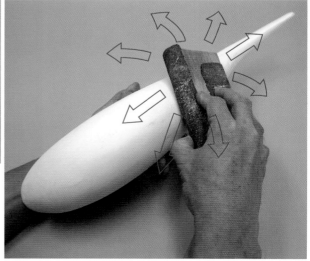

作為基底的軀體完成了

如果打磨作業時只觀察一部分的話，無法避免容易出現凹凸不平或是形狀變形的狀態。必須要從多個方向觀察整體，並確認左右形狀是否均衡？是否有出現變形？

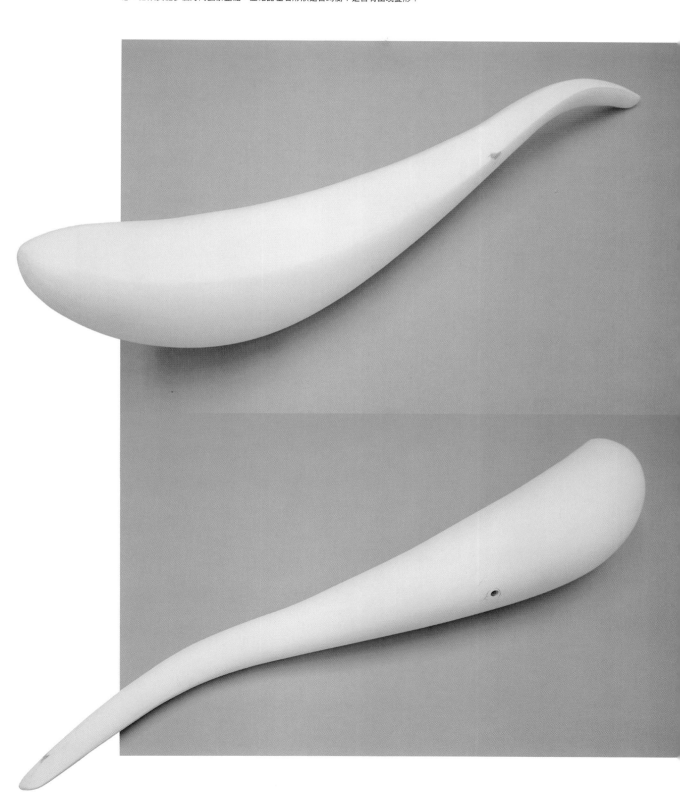

製作本體的細部～底座

1 尾鰭、胸鰭的造型

◉ 製作紙型

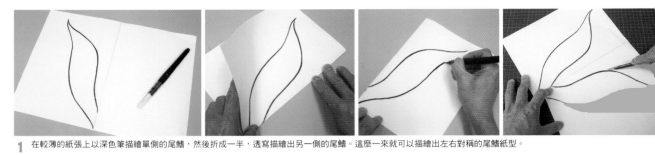

1 在較薄的紙張上以深色筆描繪單側的尾鰭，然後折成一半，透寫描繪出另一側的尾鰭。這麼一來就可以描繪出左右對稱的尾鰭紙型。

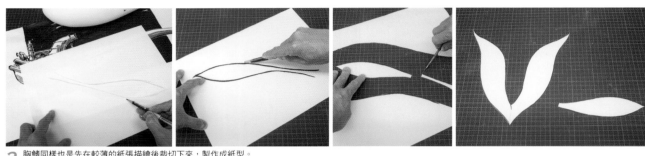

2 胸鰭同樣也是先在較薄的紙張描繪後裁切下來，製作成紙型。

◉ 將黏土配合紙型進行裁切

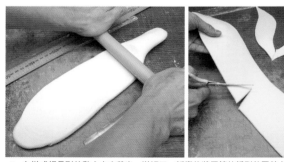

1 在擀成細長形的黏土中央剪出一道切口，折彎後將尾鰭的紙型放置其上。

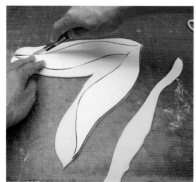 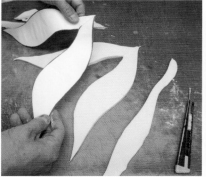 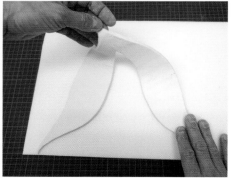

2 配合紙型裁切下來後，放置於 Kanelight 發泡樹脂板上。黏土在 Kanelight 發泡樹脂板上作業，不管是要取下或是翻至背面都會比較容易。

● **在其中一側加上模樣**

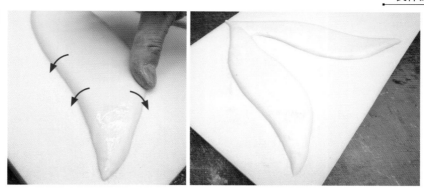

1 將美工刀裁切後的黏土邊緣用
手按壓至平滑。

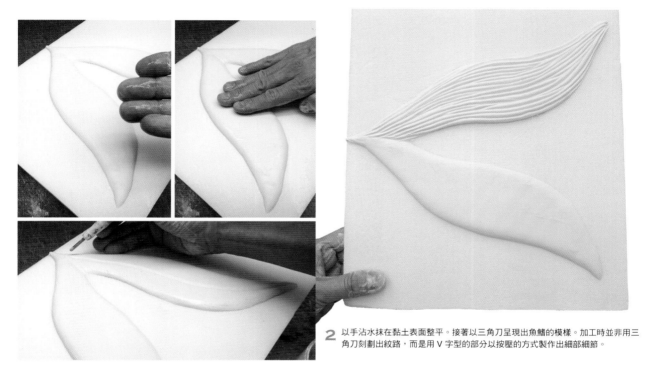

2 以手沾水抹在黏土表面整平。接著以三角刀呈現出魚鰭的模樣。加工時並非用三
角刀刻劃出紋路，而是用 V 字型的部分以按壓的方式製作出細部細節。

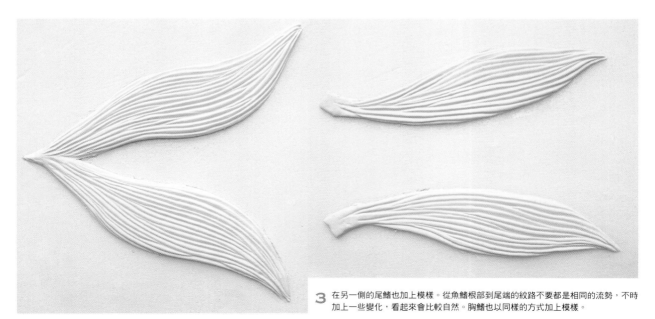

3 在另一側的尾鰭也加上模樣。從魚鰭根部到尾端的紋路不要都是相同的流勢，不時
加上一些變化，看起來會比較自然。胸鰭也以同樣的方式加上模樣。

● 背面也加上模樣（尾鰭）

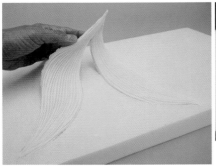

1 當黏土乾燥至用手碰觸也不沾手時，將黏土自發泡樹脂板上取下後翻面。並以手沾水將尾鰭的表面均勻塗抹濕潤。

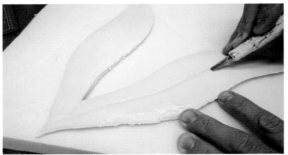

2 翻至背面後，同樣以三角刀按壓出模樣。

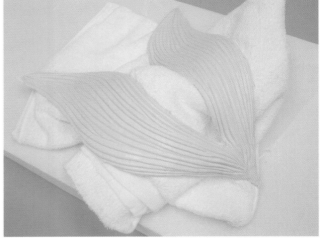

3 使用毛巾堆成隆起的形狀，再將尾鰭放置其上，等待完全乾燥。此時的重點是要將先前乾燥的那一側朝向毛巾。藉由將黏土覆蓋在毛巾這樣的不定形物品上，可以讓尾鰭呈現出自然的動作。

● 在背面追加黏土來呈現出模樣（胸鰭）

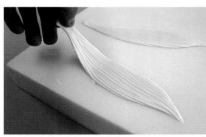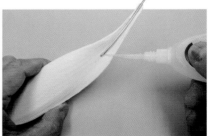

1 因為胸鰭是較細而且容易折斷的零件，所以和尾鰭的製作方法不同，需要以 2 片薄黏土包覆住銅線的構造製作。先在黏土的單側加上模樣，放置於毛巾上乾燥。再用瞬間接著劑將銅線貼附其上。

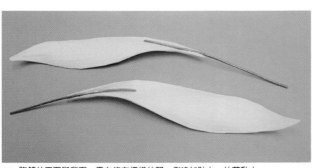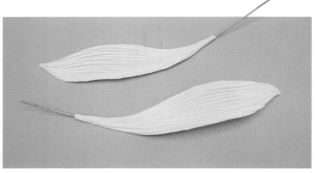

2 胸鰭的正面與背面。需在沒有模樣的那一側追加貼上一片薄黏土。

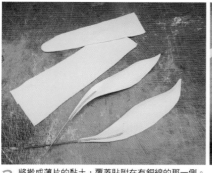 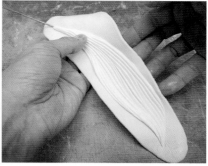

3 　將擀成薄片的黏土，覆蓋貼附在有銅線的那一側。

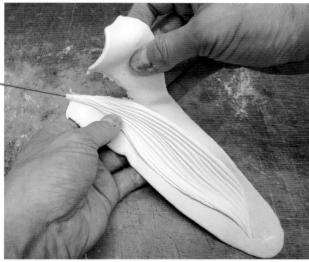

4 　將多餘的黏土徒手撕下。透過徒手撕下而非用剪刀裁剪的方式，可以避免黏土邊緣形成過多的厚度，製作出既薄而且纖細的魚鰭形狀。

5 　用手沾水，將貼合的部分充分撫平。

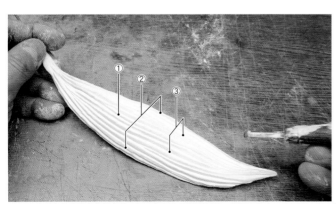

① ② ③

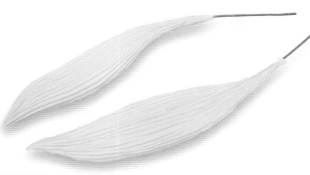

6 　在貼附上去的黏土乾燥之前，用三角刀加上細部細節。以①正中央→②外側→③正中央與外側之間…，一邊觀察整體的比例均衡，一邊追加細部細節。

2 口部、眼睛的造型

◉ 製作鯨鬚的細部細節

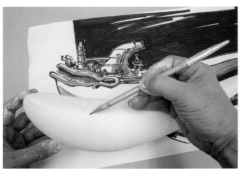

1 這次要以口中有鬚的鬚鯨類為設計印象製作口部。使用鉛筆在預計加上鯨鬚細部細節的部分畫上位置參考線。

2 將黏土擀成薄片，再以市面上販售的梳子製作出鯨鬚的細部細節。將梳子的兩端切除，比較容易製作出均等的細部細節。先製作較大範圍的鯨鬚，然後再將細部細節看起來最理想的部分切割下來。

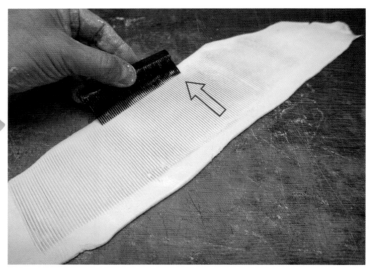

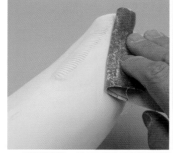

4 完全乾燥後，以 120 號的砂布修整外觀。

3 配合步驟 1 描繪的位置參考線，貼上鯨鬚，再以手指按壓撫平接縫。

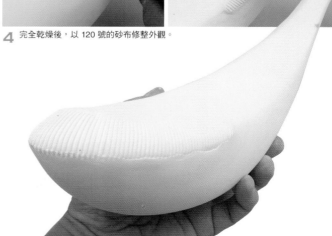

● 製作眼睛・決定位置

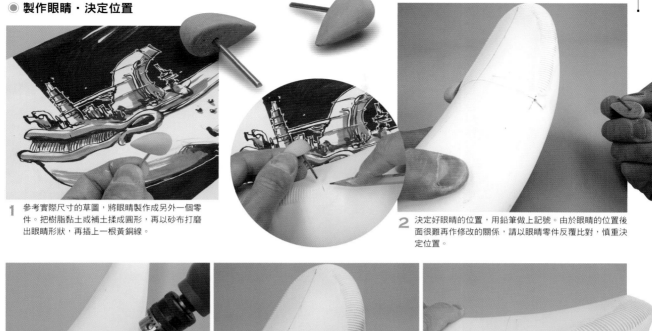

1 參考實際尺寸的草圖，將眼睛製作成另外一個零件。把樹脂黏土或補土揉成圓形，再以砂布打磨出眼睛形狀，再插上一根黃銅線。

2 決定好眼睛的位置，用鉛筆做上記號。由於眼睛的位置後面很難再作修改的關係，請以眼睛零件反覆比對，慎重決定位置。

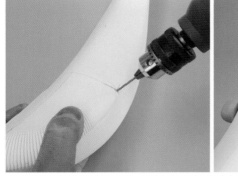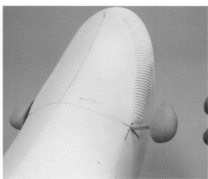

3 用電鑽將畫有記號的部分開孔，並將眼睛零件暫時固定上去。請在這個步驟充分確認眼睛的位置是否符合設計印象。

● 製作嘴唇

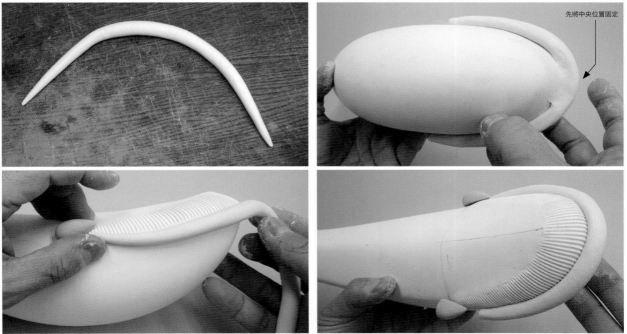

先將中央位置固定

1 將黏土揉成細長條狀，製作鯨魚的嘴唇部分。先將中央部分按壓固定完成之後，再左右對稱貼附兩側的部分。

2 將下唇貼附完成後的狀態。貼附時加上些微扭轉角度，一方面可以讓外形不致於單調，一方面可以表現出幽默詼諧的溫和容貌。

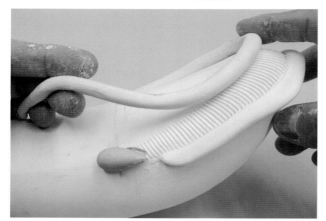

3 再揉捏一條細長黏土，製作上唇。貼附時上唇的末端要沿著眼睛繞一圈。

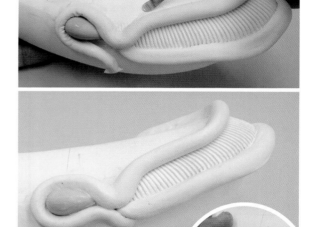

4 用抹刀按壓固定上唇，然後將暫時安裝的眼睛拆下。

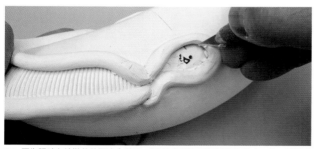

5 因為眼睛在塗裝後的厚度會增加，所以要用筆刀將眼睛周圍挖大一些，使眼睛安裝時可以整個裝入。

6 用黏土將嘴唇與本體的間隙填滿，並以抹刀整平。

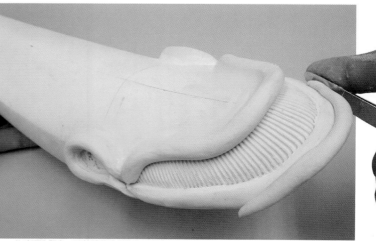

7 此時要先觀察一下整體的比例均衡。和上唇相較之下，似乎下唇有些分量不足，所以再堆上黏土增加厚度。

◉ 將尾鰭連接至本體

 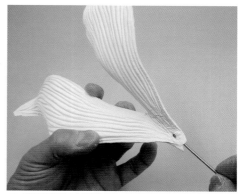

1 用電鑽分別在本體的尾端與尾鰭零件的根部各鑽出一個孔洞。

2 將黃銅線插入尾鰭側。

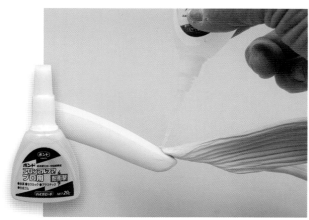 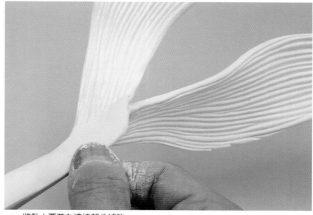

3 與本體連接起來，以瞬間接著劑固定。
這裡使用的是 Konishi 公司的「Aron Alpha 專業用耐衝擊」。

4 將黏土覆蓋在連接部分補強。

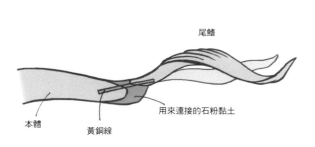 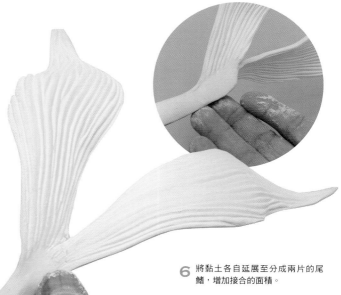

尾鰭

用來連接的石粉黏土

本體　黃銅線

5 側面的示意圖。藉由在內側加上黃銅線，可以讓尾鰭更加強固不易折斷。

6 將黏土各自延展至分成兩片的尾鰭，增加接合的面積。

3 煙囪的造型

● 裁切骨架

1 參考設計草圖,將主要的煙囪紙型製作成小一圈的尺寸。把紙型放置於發泡樹脂板上複寫形狀後,以保麗龍切割器裁切下來。

 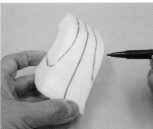 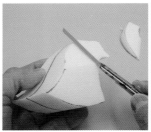 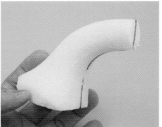

2 再以油性筆進一步描繪出細節,以美工刀將多餘的部分切除,製作出形狀。然後使用 120 號砂布將表面打磨至平滑。

● 以黏土包覆,調整位置

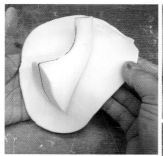 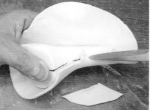 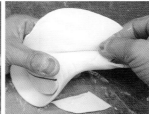 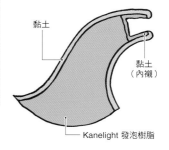

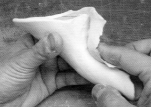

1 以擀成薄片的黏土包覆骨架。用剪刀將黏土的多餘部分適當裁剪下來,注意表面不要有厚薄不均的情形。

2 煙囪口的部分捲上黏土乾燥後,將內側的發泡樹脂取出,在內側以黏土製作內襯補強。

黏土

黏土（內襯）

Kanelight 發泡樹脂

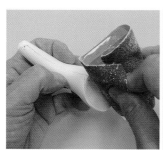 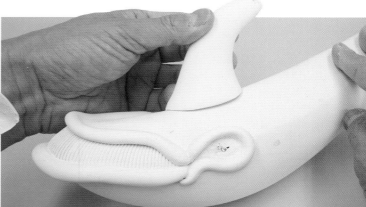

3 煙囪底部的部分以美工刀及砂布進行打磨處理。一邊放置於本體上方確認有無傾斜,一邊進行整形。

◉ 安裝至本體

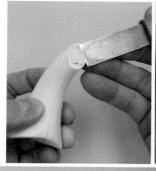 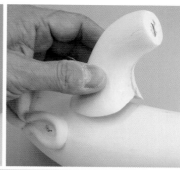

1 以雕刻刀將煙囪口的部分修整至平坦。放置於本體之上,用瞬間接著劑固定。堆上延展後的黏土,將本體與煙囪的間隙填平。然後再修整成平滑的外形曲線。

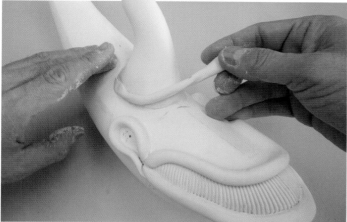 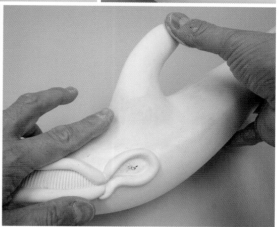

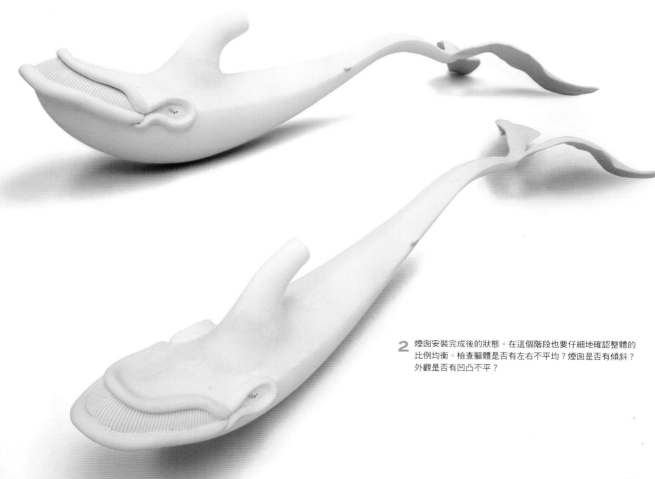

2 煙囪安裝完成後的狀態。在這個階段也要仔細地確認整體的比例均衡。檢查軀體是否有左右不平均?煙囪是否有傾斜?外觀是否有凹凸不平?

4 組裝底座

◉ 將合板組合起來

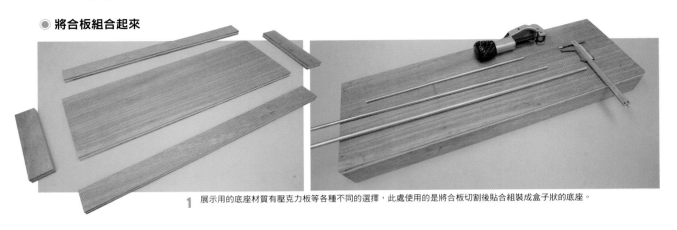

1 展示用的底座材質有壓克力板等各種不同的選擇，此處使用的是將合板切割後貼合組裝成盒子狀的底座。

◉ 製作支柱

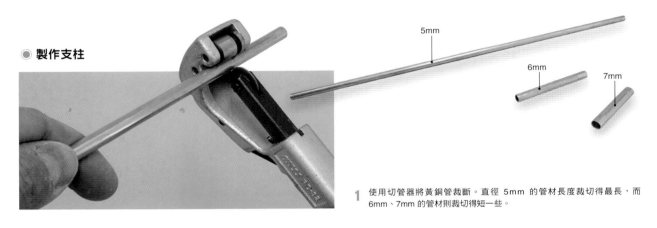

5mm

6mm

7mm

1 使用切管器將黃銅管裁斷。直徑 5mm 的管材長度裁切得最長，而 6mm、7mm 的管材則裁切得短一些。

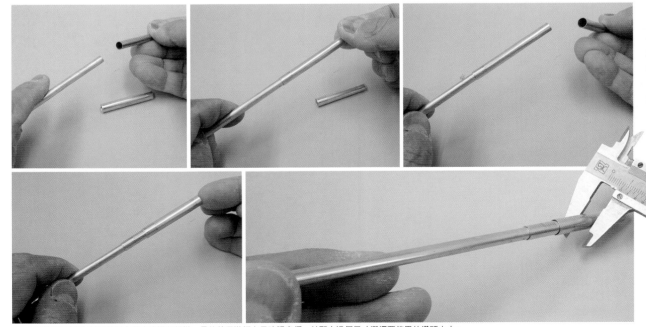

2 以較粗管材套在較細管材上的方式進行組裝。最後使用游標卡尺確認直徑，並配合這個尺寸選擇要使用的鑽頭大小。

● 將本體安裝上去，確認比例均衡

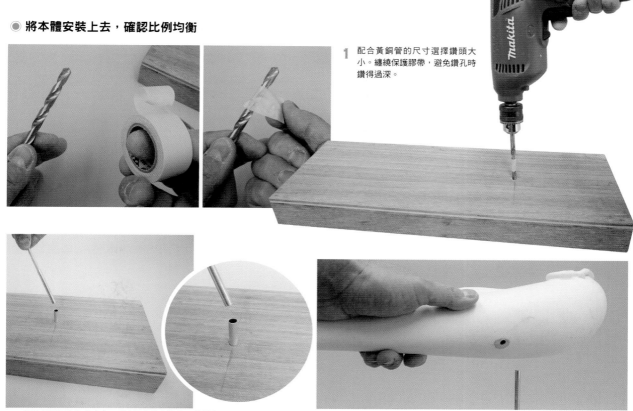

1 配合黃銅管的尺寸選擇鑽頭大小。纏繞保護膠帶，避免鑽孔時鑽得過深。

2 將黃銅管固定在底座上，以合板作為內襯後，將鯨魚的本體安裝上去。這裡先不要將本體接著固定，保持可以隨時拆下的狀態。

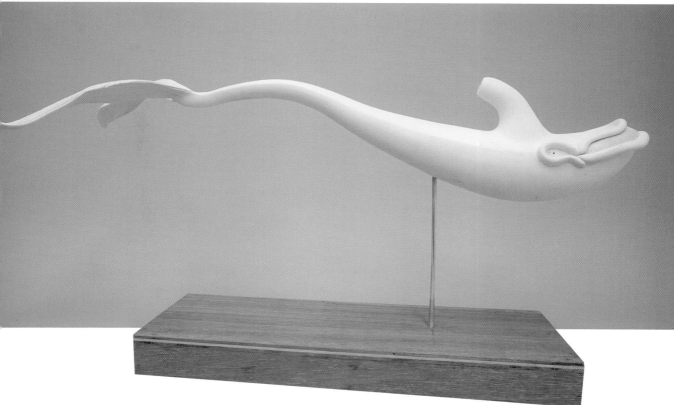

3 底座如果太小的話，看起來就會不夠穩定；如果太大的話，又無法突顯出鯨魚這個主角。摸索出最佳比例均衡，並在飄逸擺動的尾鰭底下保留一些空間。

機械的造型～提升細部細節

1 製作排氣塔及其他管狀零件

● 以樹脂黏土製作零件

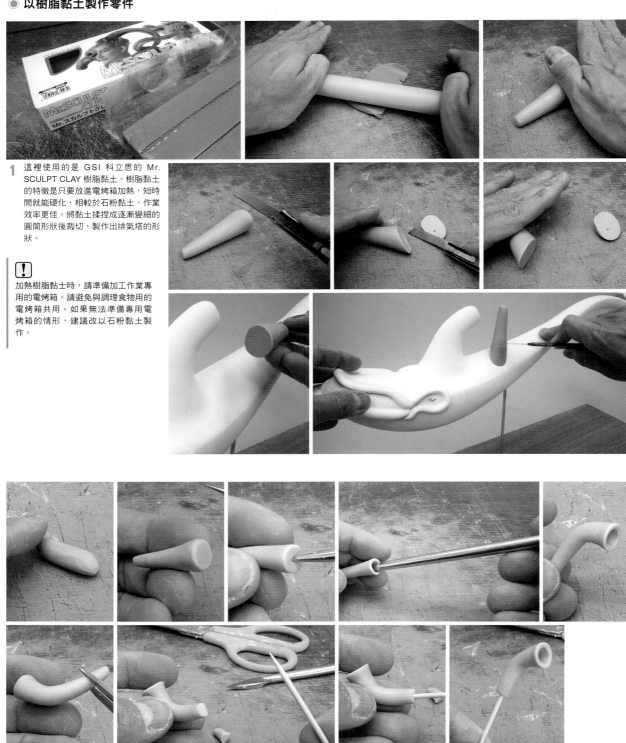

1 這裡使用的是 GSI 科立思的 Mr. SCULPT CLAY 樹脂黏土。樹脂黏土的特徵是只要放進電烤箱加熱，短時間就能硬化，相較於石粉黏土，作業效率更佳。將黏土揉捏成逐漸變細的圓筒形狀後裁切，製作出排氣塔的形狀。

!　加熱樹脂黏土時，請準備加工作業專用的電烤箱。請避免與調理食物用的電烤箱共用。如果無法準備專用電烤箱的情形，建議改以石粉黏土製作。

2 製作小型的排氣管。先將黏土塑造成圓錐形，再用針棒開孔。然後整形成稍微彎曲的形狀，以剪刀裁剪成適當的長度。

3 以 150 度的電烤箱加熱 30 分鐘左右,使黏土硬化。請注意如果過熱的話,會造成燒焦或起火。視電烤箱的功能不同,有可能會需要烘烤時以鋁箔紙包覆,以避免受到熱源直接加熱。

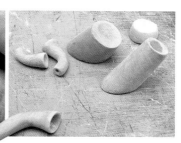

4 使用砂布整平表面,以前端尖銳的刮刀雕刻挖出開口的部分。只要旋轉刮刀,就能雕刻出圓形的孔洞。

5 以電鑽將排氣塔的基底零件鑽開孔洞並穿過一根鐵棒(使用鋁棒也可以)。

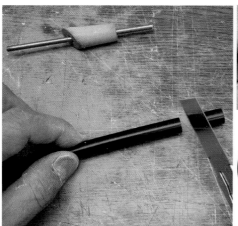

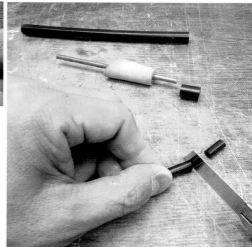

6 切下一小段塑膠軟管,穿過圓棒。然後再切下一段更細的塑膠軟管,重覆套疊。此外,這裡是將日本化線的彩色鐵絲「自遊自在」中間的鐵絲抽掉,只留下塑膠外皮來使用。

● 安裝以焊接線製作的零件

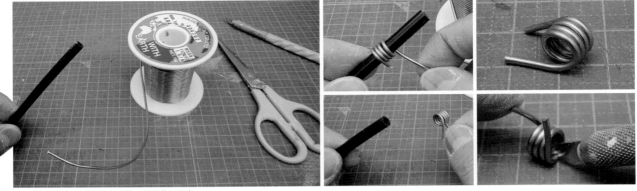

1　將焊接線在塑膠軟管上纏繞 3 圈後裁切下來。

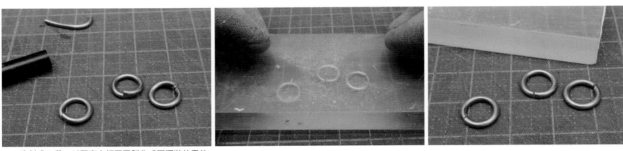

2　分割成 3 段，以壓克力板壓平製作成圓環狀的零件。

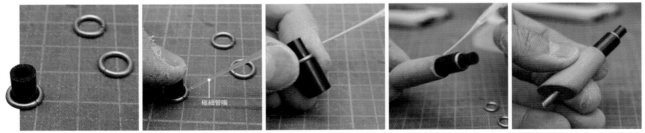

3　將圓環以瞬間接著劑固定在細塑膠軟管，再連接到粗塑膠軟管。然後連接至基底零件，製作成分為數段的塔形。不限於此處，只要是細部的接著作業，都要使用瞬間接著劑的極細管嘴進行作業。

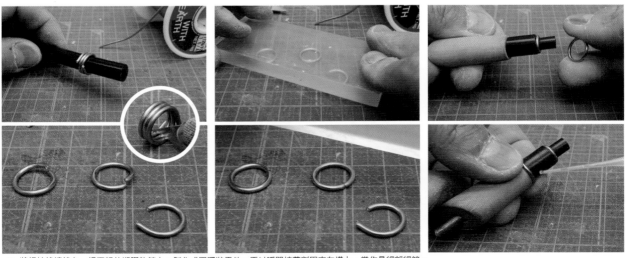

4　將焊接線纏繞在一根更粗的塑膠軟管上，製作成圓環狀零件。再以瞬間接著劑固定在塔上，當作是細部細節。

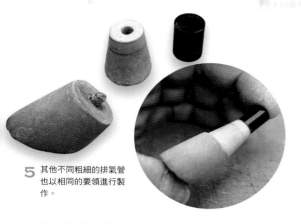

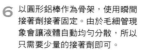

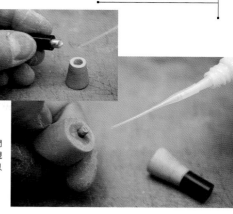

5 其他不同粗細的排氣管也以相同的要領進行製作。

6 以圓形鋁棒作為骨架,使用瞬間接著劑接著固定。由於毛細管現象會讓液體自動均勻分散,所以只需要少量的接著劑即可。

● 決定好排氣塔的位置

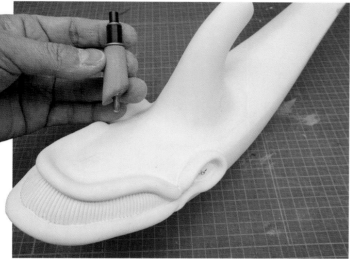

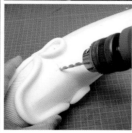

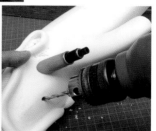

1 考量到整體的比例均衡以及外觀不至於顯得單調,將長度及粗細都不同的 3 座排氣塔配置上去。用鉛筆在安裝的位置做記號,以電鑽鑽出孔洞。

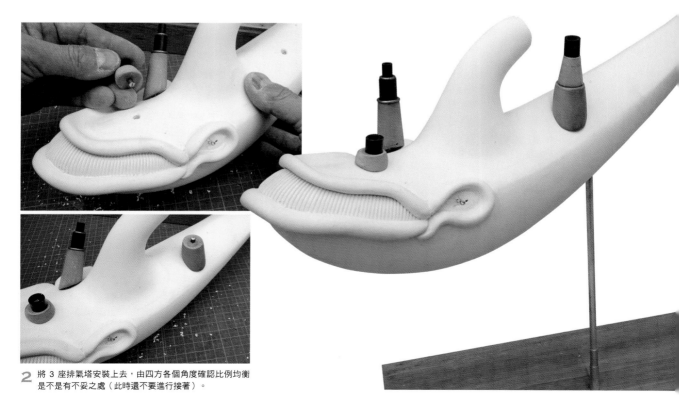

2 將 3 座排氣塔安裝上去,由四方各個角度確認比例均衡是不是有不妥之處(此時還不要進行接著)。

● 調整塔的基底

1　由於排氣塔要安裝的軀體是曲面形狀，所以基底部分會形成空隙。這裡要使用施敏打硬的「環氧樹脂補土 木質用」來填補空隙。因為環氧樹脂補土在固化時幾乎不會發生收縮的關係，適合在希望讓形狀完全吻合不要有間隙的部位使用。

⚠　長時間接觸到固化前的環氧樹脂補土對身體有害，所以請勿徒手操作。請務必穿戴手套或指套再行作業。

2　安裝排氣塔的部分請先貼上保護膠帶（稍後要撕下）。

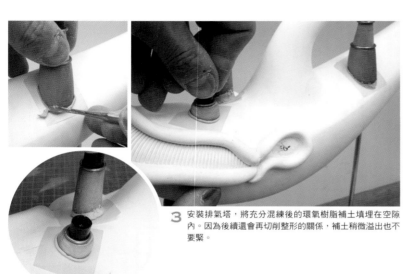

3　安裝排氣塔，將充分混練後的環氧樹脂補土填埋在空隙內。因為後續還會再切削整形的關係，補土稍微溢出也不要緊。

4　等待約 10 分鐘固化後，將排氣塔取下。因為貼有保護膠帶的關係，很容易就能取下。

5　使用 150 號的砂布將多餘的補土磨掉整形。

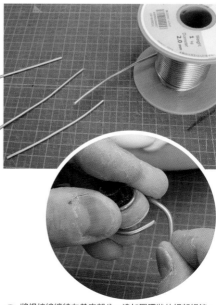

6　將焊接線纏繞在基底部分，追加圓環狀的細部細節。

② 使用焊接線提升細部細節

◉ 將焊接線沿著軀體曲線貼附裝飾

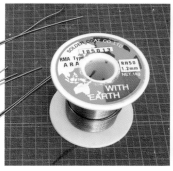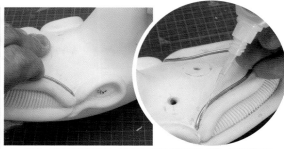

1 裁切一段較長的焊接線。沿著嘴唇與本體連接處曲線，以瞬間接著劑貼附固定。

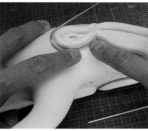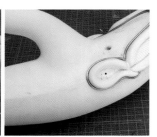

2 焊接線的接合位置，要安排在眼睛與口部的交界處這些在設計上看起來最自然的部位。

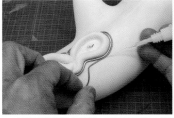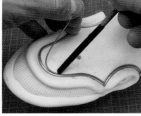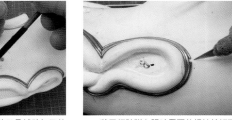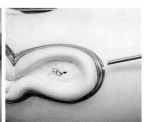

3 再使用較細的焊接線，重複貼附第 2 道裝飾。此時如果以棒狀工具輔助加工的話，會更容易作業。這裡使用的是銼刀柄來當作工具，不過只要不會傷到本體，任何工具都 OK。

4 將已經貼附在眼睛周圍的焊接線切下一部分，製作出與軀體側面焊接線的連接口。

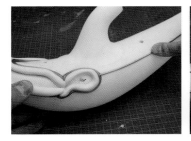

5 貼附沿著軀體側邊曲面的焊接線。此處也一樣要再以細焊接線做第 2 道裝飾。

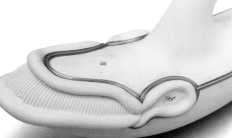

6 軀體上的焊接線裝飾貼附完畢的狀態。藉由焊接線的裝飾效果，讓只以黏土製作的造型增加了層次感。

◉ 將焊接線水平貼附在煙囪部位

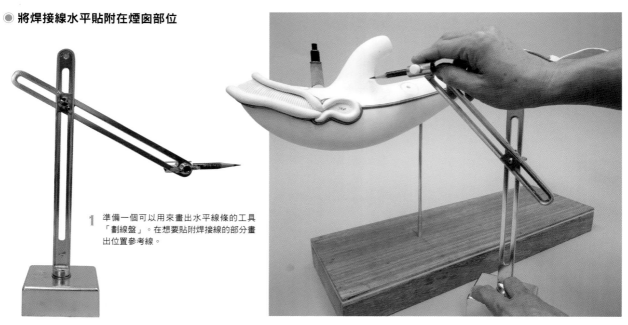

1 準備一個可以用來畫出水平線條的工具「劃線盤」。在想要貼附焊接線的部分畫出位置參考線。

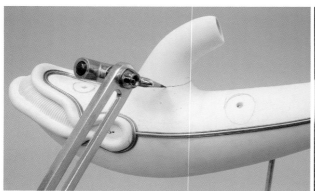

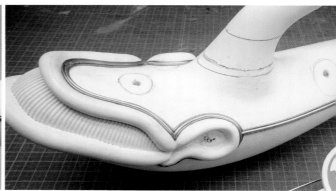

2 使用劃線盤，即使在曲面的造型部分也可以畫出水平線條。

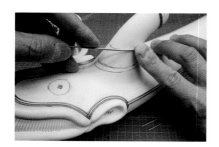

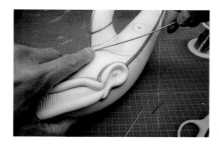

3 將焊接線沿著水平線貼附上去，裁切掉一部分，讓縱向的焊接線也能夠交叉穿越。

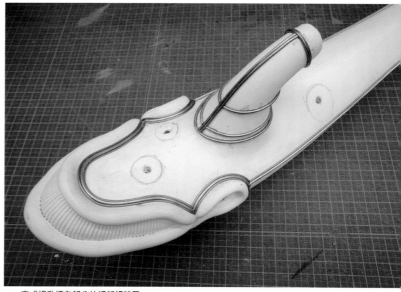

4 完成提升煙囪部分的細部細節了。

● 在排氣塔加上焊接線裝飾

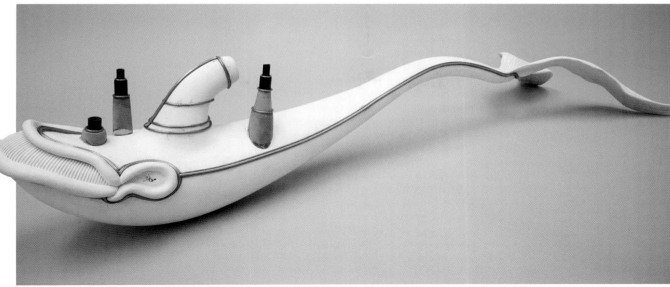

1 將大小不同的排氣管安裝上去，確認整體的比例均衡。

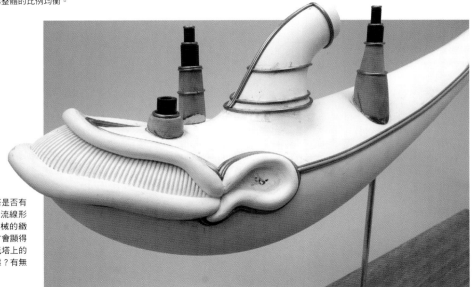

2 暫時放置在底座上展示，查看排氣塔是否有傾斜。因為鯨魚的軀體呈現生物的流線形狀，所以煙囪及排氣塔要呈現出機械的緻密、規則感，視覺上看起來的比例才會顯得均衡。同時要確認貼附在煙囪及排氣塔上的焊接線是否確實與地面形成水平狀態？有無歪斜？

3 在排氣塔的基底處纏繞焊接線，以瞬間接著劑固定。接合部位要安排在眼睛看不見的地方，或是之後會追加細部細節遮蓋起來的位置。

③ 煙囪開口部位的造型

◉ 埋入連結後的管材

1 先準備一根塑膠軟管,再找一根尺寸與塑膠軟管內側空洞尺寸相符的金屬棒(這裡使用的是金屬鑽頭,不過使用其他的棒材也可以)。將焊接線纏繞在金屬棒上,即可製作出與塑膠軟管尺寸相同的環狀零件。

2 將焊接線纏繞在金屬棒上數圈,裁切後就能量產數個金屬環狀零件。

3 以壓克力板將圓環壓平。再以瞬間接著劑固定在裁切成短管的膠塑管上。

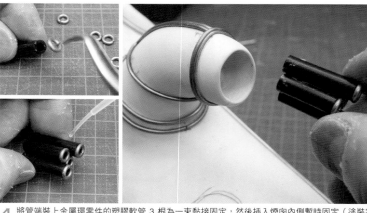

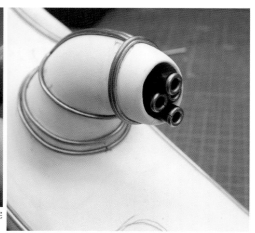

4 將管端裝上金屬環零件的塑膠軟管 3 根為一束黏接固定,然後插入煙囪內側暫時固定(塗裝完成後再接著固定)。如此即完成機械風格的開口部位。

4 追加背面的細部細節

● 製作及安裝小型零件

1 以前頁相同的要領，製作出環切的塑膠軟管及環狀的零件。

2 將塑膠軟管及環狀零件接著起來。尺寸由大至小依序堆疊，製作出上細下粗的塔型。

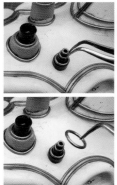
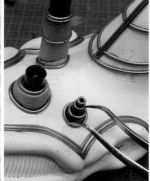

3 安裝至軀體上部，並在基底處裝上環狀零件。

● 追加焊接線的細部細節

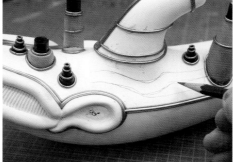
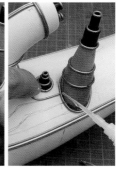

1 在想要追加細部細節的位置，以鉛筆描繪出位置參考線。接著再沿著線條黏貼數條焊接線。

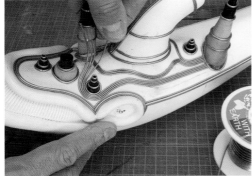

2 將數條焊接線併排順著軀體的形狀黏貼安裝上去。一邊以瞬間接著劑固定，一邊一點點地向前推進。

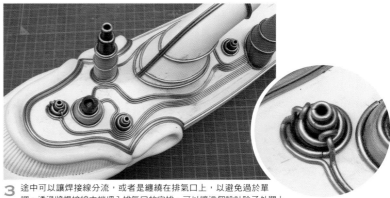

3 途中可以讓焊接線分流，或者是纏繞在排氣口上，以避免過於單調。透過將焊接線末端埋入排氣口的安排，可以讓這個設計除了外觀上的裝飾外，也有結構上的意義存在。

● 粗管材的配管作業

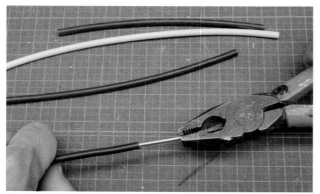

1 準備一些電子機器配線使用的塑膠纜線。將中間的銅線或鋁線抽掉，再插入焊接線，製作成粗管材。

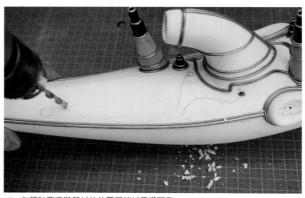

2 在預計要安裝管材的位置尾端以電鑽開孔。

3 將粗上一圈的塑膠軟管環切一截，與按照第 43 頁要領製作的環狀零件一起安裝上去。

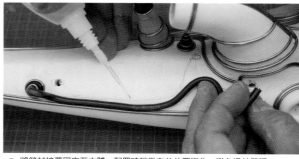

4 將管材接著固定至本體。配置時稍微有些位置變化，避免過於單調。

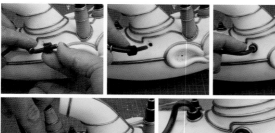

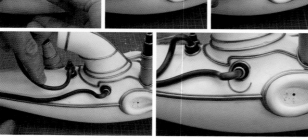

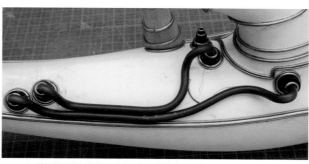

5 將較粗的管材與環狀零件穿過尾端部分，接著固定到以電鑽加工出來的孔洞。以此相同的方式，將其他數條管材也安裝上去。

6 事先準備多個環狀零件，以相同間隔套裝在管材上。如此即完成將管材以金屬零件固定在本體上的外觀細部細節呈現。

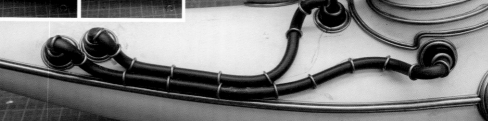

● 較細管材的配管

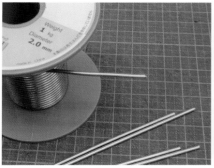
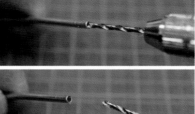
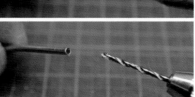
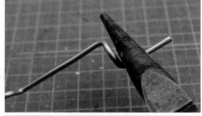

1 將焊接線裁切下來，以極細的鑽頭（精密手鑽）加工開孔。只要外觀看得出來是筒狀即可，不需要加工得太深。

2 用鉗子折彎加工成曲軸的形狀。曲軸的外形除了可以避免外觀單調，也可以增加配管的真實感。

3 配合排氣塔的高度裁切，決定好安裝環狀零件的位置，以油性筆做出記號。

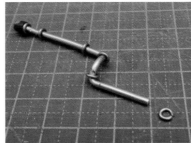

4 安裝環狀零件，先在尾端裝上塑膠軟管的零件，再固定至本體上。

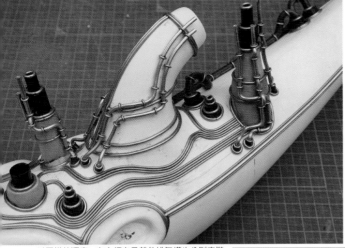

5 以同樣的順序，在主煙囪及其他排氣塔也分別安裝上較細的管材。

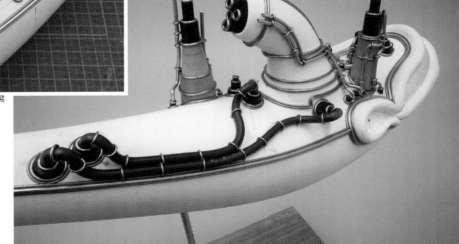

5 安裝魚鰭

※雖然魚鰭最後再安裝也可以（最後再安裝比較不會妨礙作業），不過在此為了想要先掌握完成後的印象，所以決定先將魚鰭安裝上去。

◉ 決定魚鰭的位置，並將其固定

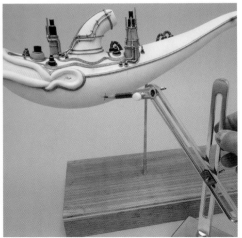

1 在預計安裝的位置做出記號，先用鉛筆輕輕標記後，再以劃線盤標出十字記號。使用劃線盤，可以幫助我們在另一側標示出相同高度的記號。

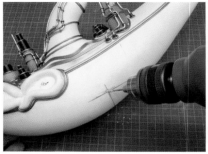

2 用電鑽在標記的位置加工出孔洞，插入胸鰭的銅線部分並以接著劑固定。

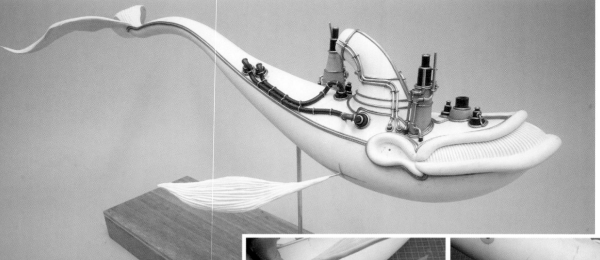

3 將尾鰭也安裝上去，切記要由各個角度充分再充分確認魚鰭的角度。些微的角度不同，就會造成整體印象的大幅變化，這裡務必要花一些時間仔細斟酌。摸索找出最能夠表達出您遊自在徜徉天空的最佳位置後，用黏土將魚鰭根部固定住。

6 安裝小窗戶

◉ 以保護膠帶為引導，將窗戶零件黏貼上去

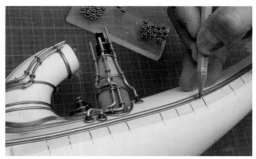

1 使用與第 43 頁相同的要領，製作出塑膠軟管與焊接線環狀零件組合在一起的組裝零件。將其當作船上的小窗戶，安裝在鯨魚的軀體上。

2 準備一段保護膠帶，在想要安裝窗戶的間隔距離做上記號。將保護膠帶黏貼在鯨魚的軀體上當作安裝位置的引導。

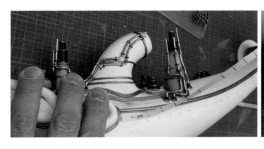

3 以保護膠帶為引導，用鉛筆標記出安裝位置後，撕下膠帶，黏貼至軀體的另一側。

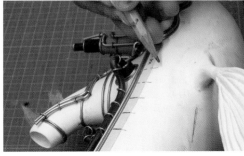

4 以保護膠帶為引導，在安裝位置標示出記號。像這樣利用保護膠帶，就可以在軀體的左右兩側都以相同的間隔安裝上小窗戶。

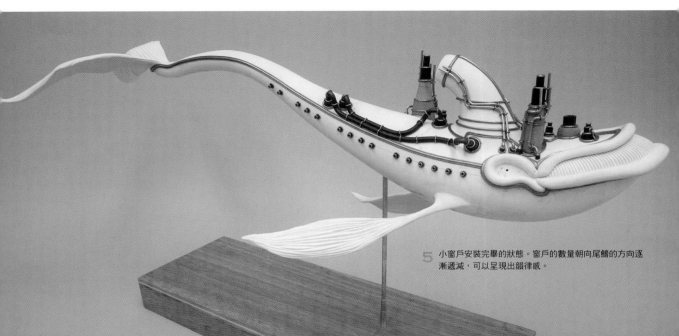

5 小窗戶安裝完畢的狀態。窗戶的數量朝向尾鰭的方向逐漸遞減，可以呈現出韻律感。

7 將細部細節修飾完成

◉ 安裝喇叭型排氣管

1 在較短的排氣管上追加喇叭型排氣管。使用接著劑將以焊接線製作出來的環狀零件安裝上去。

2 以樹脂黏土製作出一個圓錐形，稍微折彎後加熱。將內側挖空，製作成喇叭型排氣管。開口部位要裝上焊接線的環狀零件。

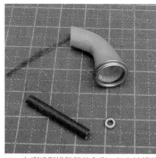

3 在喇叭型排氣管的內側，加上較細的管狀零件，並在塑膠軟管上安裝焊接線的環狀零件。

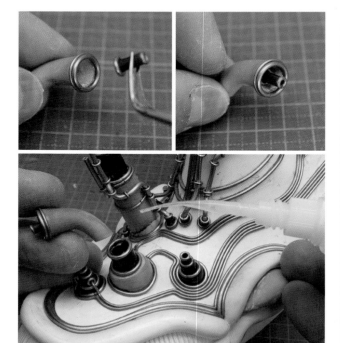

4 將較細的管狀零件安裝在喇叭型排氣管中，然後再接著固定在本體的較短排氣管部分。

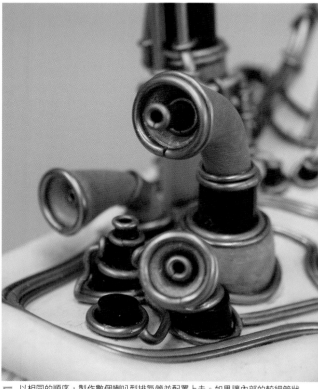

5 以相同的順序，製作數個喇叭型排氣管並配置上去。如果讓內部的較細管狀零件粗細長短有所變化，加上一些表情會更好。

● 製作軟管狀的配管

1 觀察整體，發現立體感有些不足，因此決定要在既有的配管上方再追加一些配管。與第 44 頁相同，在當作配管使用的焊接線尾端部分，以塑膠軟管及焊接線製作出細部細節裝飾。

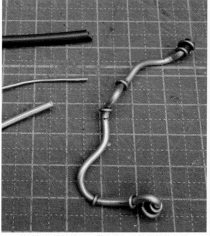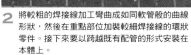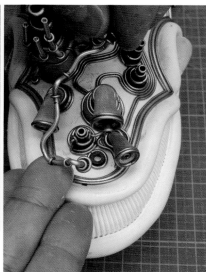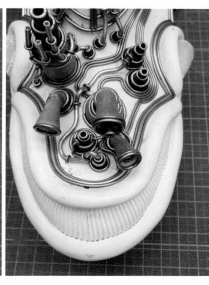

2 將較粗的焊接線加工彎曲成如同軟管般的曲線形狀，然後在重點部位加裝較細焊接線的環狀零件。接下來要以跨越既有配管的形式安裝在本體上。

3 安裝完成了。藉由讓軟管狀的配管先抬高後再收進本體，呈現出立體感。

◉ 製作如同法國號般的配管

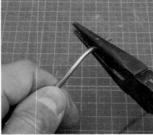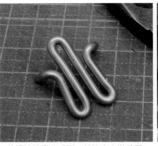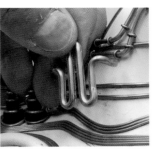

1 追加外觀看起來如同法國號般的配管，強調出煙囪側面的機械風格。將直徑 3mm 的焊接線彎曲成形，並決定安裝位置。

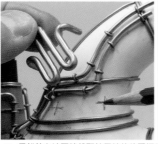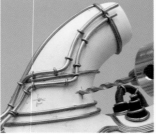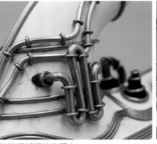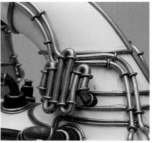

2 用鉛筆在法國號般配管尾端的位置標示記號，以電鑽開孔。在配管尾端加上塑膠軟管細部細節後固定。

◉ 追加軟管狀配管

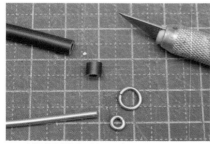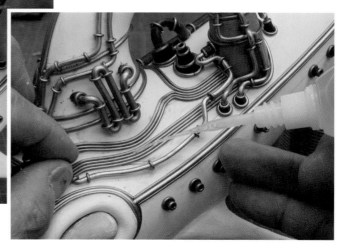

1 安裝法國號般的配管後，感覺下方的配管過於薄弱，所以要再追加配管，以維持整體的比例均衡。以第 49 頁相同的順序，製作曲線配管。

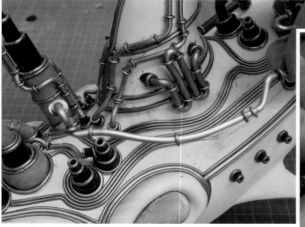

2 安裝一個較粗的軟管狀配管，跨越在先前既有的細長流線形配管上方。

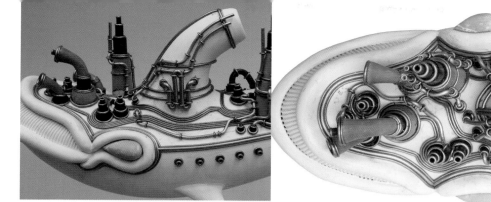

3 所有配管都安裝完成的狀態。如果左右完全對稱的話,看起來會過於整齊,因此排氣塔及配管刻意配置成不對稱的形狀。像這樣藉由不一定規則排列的形狀呈現,可以表達出雖然是機械,但某一方面仍屬於成長過程中的生物般的感覺。

● 追加鉚釘般的細部細節

1 這裡使用的是 TAMIYA「環氧樹脂造型補土 速硬化 TYPE」。將補土充分混練後,捏成許多小顆粒狀。

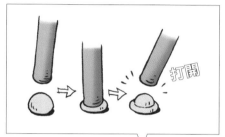

2 將固化前的補土顆粒置放於想要追加鉚釘般細部細節的位置。以微量的瞬間接著劑固定,再以黃銅管由上方按壓,就能夠同時製作出鉚釘(圓頭的接合部位)與墊圈(夾在鉚釘和本體之間的圓盤)的細部細節。

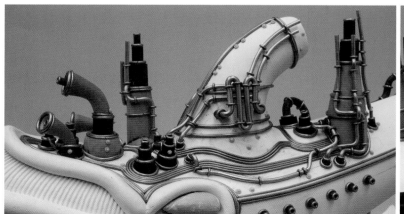

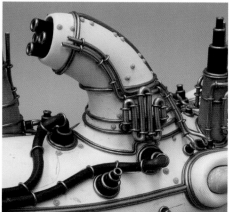

3 在機械部分也同樣追加鉚釘般的細部細節。鉚釘不要平均分布,配置時請考量密集的部分與留空部分的比例均衡。

8 底層處理

● 除去灰塵，噴塗底漆補土

如果直接在組裝完成的狀態進行塗裝的話，細微的傷痕會被保留下，或是容易造成塗裝剝落，因此要先進行底層處理。

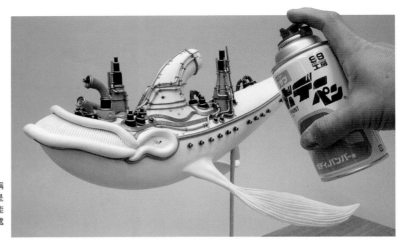

1　將黏土的碎屑及灰塵用毛刷等工具仔細清除，整體噴塗稱為「SURFACER 底漆補土」的灰色底漆。這裡使用的是SOFT99 的「色彩噴漆 打底用」。這款底漆補土含有能夠幫助塗料與金屬密著性的底漆成分，因此很適合用來處理使用金屬零件的造型物。

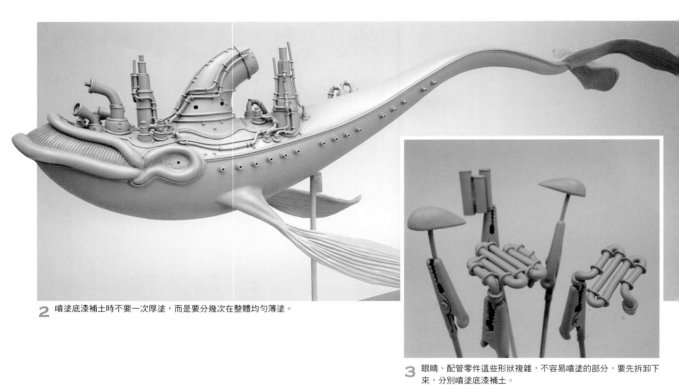

2　噴塗底漆補土時不要一次厚塗，而是要分幾次在整體均勻薄塗。

3　眼睛、配管零件這些形狀複雜，不容易噴塗的部分，要先拆卸下來，分別噴塗底漆補土。

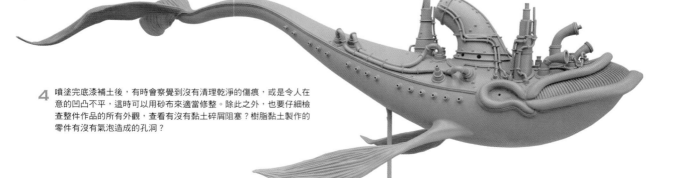

4　噴塗完底漆補土後，有時會察覺到沒有清理乾淨的傷痕，或是令人在意的凹凸不平，這時可以用砂布來適當修整。除此之外，也要仔細檢查整件作品的所有外觀，查看有沒有黏土碎屑阻塞？樹脂黏土製作的零件有沒有氣泡造成的孔洞？

完成塗裝前的原型

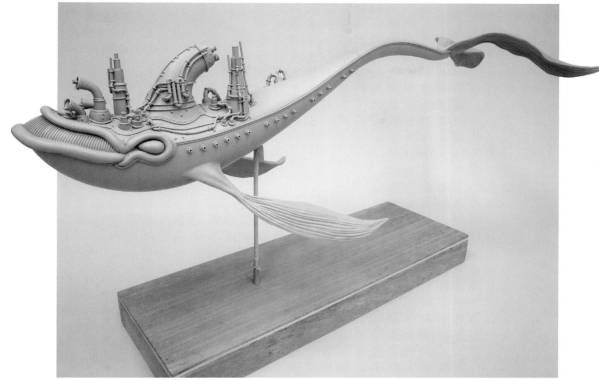

組裝所有零件，完成造型的狀態。噴塗底漆補土使外觀顏色統一後，能夠減輕加工處理的感覺，得以當作「一件完整的造型物」，透過純粹的眼光來觀察。在這個階段要花一些時間仔細觀察，充分確認是否有不足的部分？是否有多餘的部分？作品的比例均衡是否符合設計的印象？

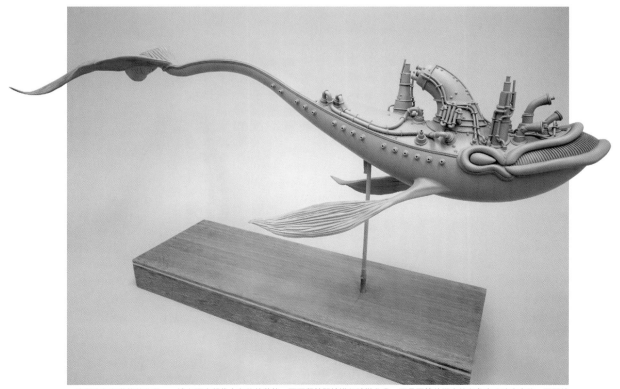

一邊觀察灰色狀態的作品，一邊在腦中想像上色後的狀態。不要貿然開始進行塗裝作業，而是要等待腦中的印象充分確定之後，再開始進行。

由塗裝到修飾完成

① 底座的塗裝

◉ 以接著劑來增加質感並加上色彩

1 在底座塗上木材用砂光底漆，乾燥後以黏性較高的接著劑故意塗布不均呈現表面質感。這裡使用的是 KONISHI 的「BOND G17」強力速乾膠。

2 充分乾燥後，噴塗上拉卡油性噴漆的消光黑漆。

3 以壓克力顏料（參考第 55 頁）重塗，表現出厚重的材質質感。最後再以消光保護噴漆為整個底座進行表面保護處理。

② 本體的基底塗裝

◉ 塗上底色

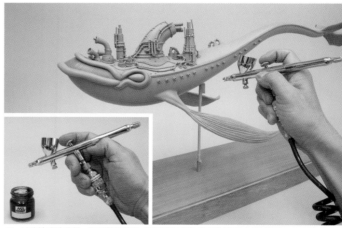

1 將 GSI 科立思「Mr.COLOR」的消光黑色漆與棕色漆調製成黑褐色，並以專用稀釋劑進行稀釋。

2 以噴槍噴塗塗料。這裡使用的是 GSI 科立思的「PROCON BOY PS289 WA 白金 0.3mm」噴槍。

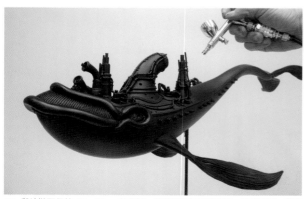
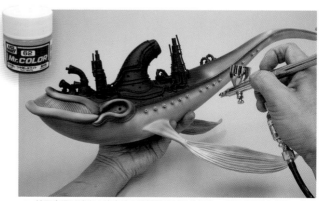

3 與塗裝面保持 10～15cm 的距離，薄薄地均勻噴塗塗料。不要直接一次厚塗，而是要重複薄薄地噴塗，乾燥後再次噴塗的作業。

4 接下來要以消光白漆來塗布機械風格以外的部分。噴塗時要刻意保留一些不均勻。

◉ 機械風格的部分要以壓克力顏料塗裝

關於壓克力顏料

本書使用以繪畫用途為主的壓克力顏料進行塗裝作業。優點是可以溶於水，作業方便，而且顏料本身沒有氣味，安全性較高。
但另一方面，與模型用塗料相較下固著力較弱，因此不適合用來當作底漆。這裡的做法是先以「Mr.COLOR」這類模型用拉卡塗料來做底塗，然後在其上以壓克力顏料進行上色。

1 準備 Liquitex 麗可得「標準 TYPE」壓克力顏料。混色後調製出深黑褐色。筆刷材質選用較硬的豬毛筆刷。

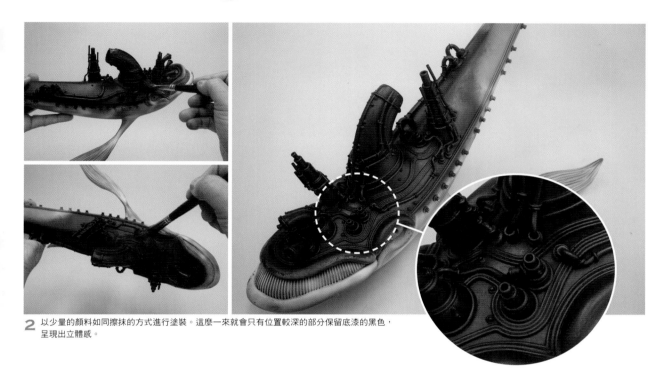

2 以少量的顏料如同擦抹的方式進行塗裝。這麼一來就會只有位置較深的部分保留底漆的黑色，呈現出立體感。

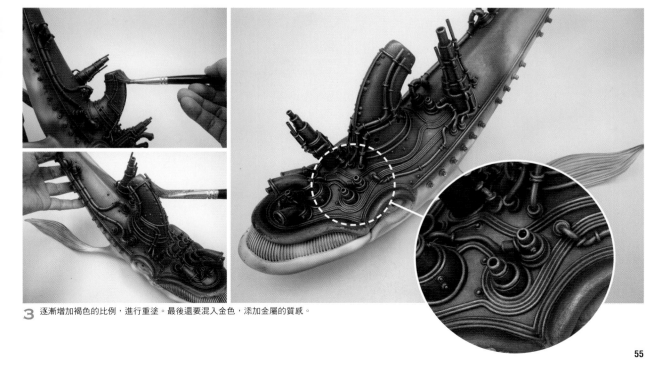

3 逐漸增加褐色的比例，進行重塗。最後還要混入金色，添加金屬的質感。

◉ 腹部～鰭部的塗色

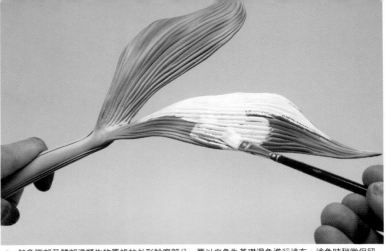

1 鯨魚腹部及鰭部這類生物風格的外形輪廓部分,要以白色為基礎混色進行塗布。塗色時稍微保留一些顏色不均的狀態較佳。

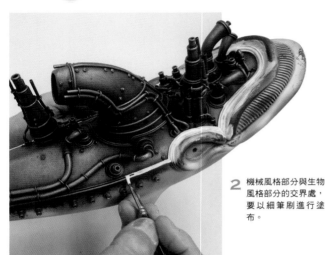

2 機械風格部分與生物風格部分的交界處,要以細筆刷進行塗布。

3 腹部塗布時也要刻意保留一些顏色不均。

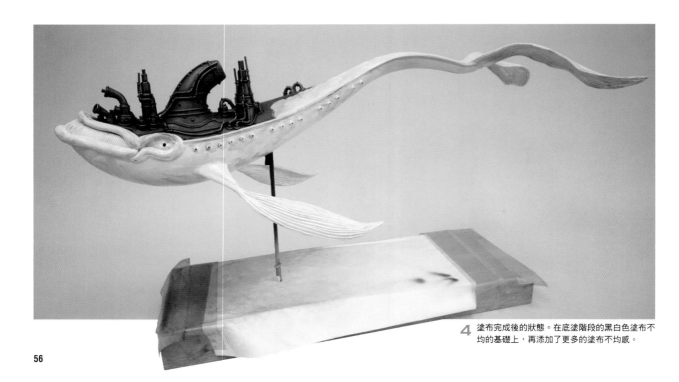

4 塗布完成後的狀態。在底塗階段的黑白色塗布不均的基礎上,再添加了更多的塗布不均感。

◉ **添加一些隨機的色調**

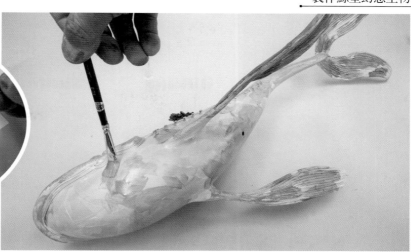

1 將黃、綠、紫等顏料溶化後混色，隨機塗布上色。
這裡就算留下筆刷痕跡亦可。

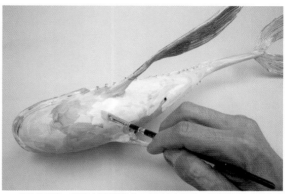

2 塗布上色部分的特寫。尾鰭與胸鰭也同樣塗抹上色成馬賽克狀。

3 充分乾燥後，使用以水稀釋過的白色壓克力顏料，以稍微透出底下色彩的感覺，塗抹整體。

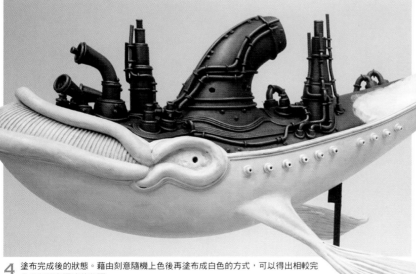

4 塗布完成後的狀態。藉由刻意隨機上色後再塗布成白色的方式，可以得出相較完全白色更有深度的色調。

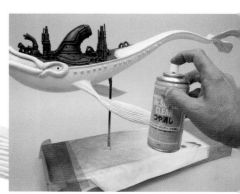

5 噴塗透明保護塗料，為塗裝面上一層保護漆。這裡使用的是 GSI 科立思的「Mr.SUPER CLEAR 消光」。

2 漬洗處理（先污損後再擦拭的塗裝技法）

◉ 以壓克力顏料塗裝後再擦拭

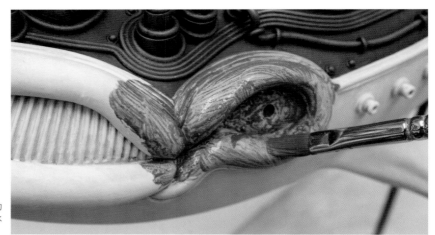

1　這裡運用的是故意污損塗裝的「舊化處理」，稱為「漬洗處理」的手法。先將 TURNER 的「ACRYL GOUACHE」壓克力顏料以較多的水稀釋後，塗布在鯨魚的白色部分。

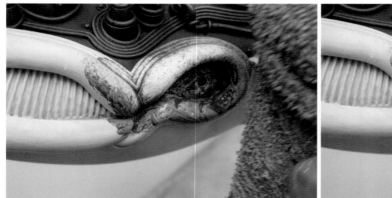

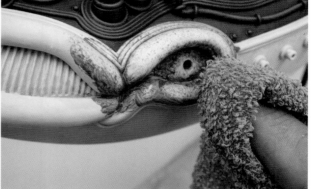

2　拿舊毛巾咚咚咚地拍壓表面，將顏料擦去。如此一來，溝槽部分會殘留顏料，表面也會呈現出老舊的質感。

3　以同樣的手法，在鯨魚的嘴唇、鯨鬚、軀體部分也加上污漬。

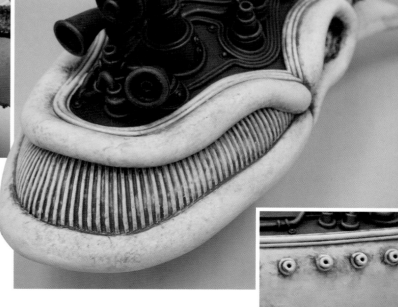

● 改變色調，進一步添加污損

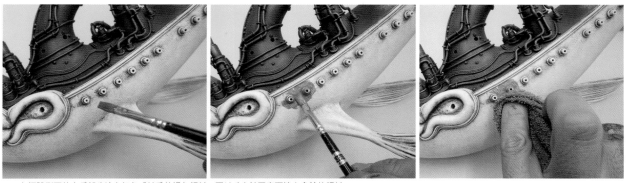

1 在軀體側面的窗戶部分塗上紅色感較重的褐色顏料，再以毛巾拍壓表面擦去多餘的顏料。

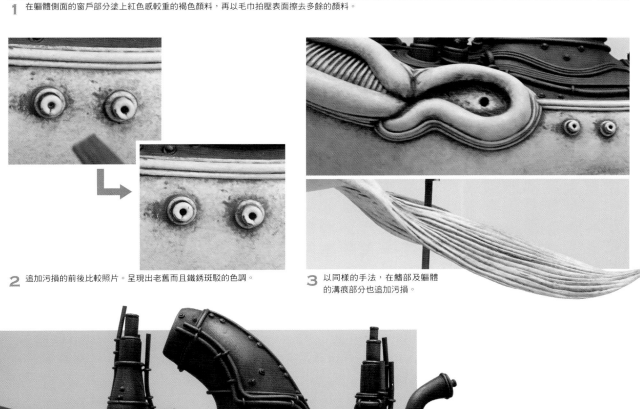

2 追加污損的前後比較照片。呈現出老舊而且鐵銹斑駁的色調。

3 以同樣的手法，在鰭部及軀體的溝痕部分也追加污損。

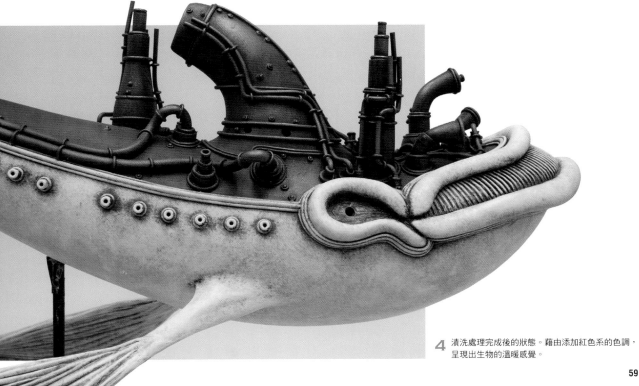

4 漬洗處理完成後的狀態。藉由添加紅色系的色調，呈現出生物的溫暖感覺。

③ 磨損處理（塗裝剝落的表現手法）

● 使用海綿來上色

添加如同塗裝剝落般外觀的表現手法稱為「磨損處理」。這裡要介紹給各位的不是讓塗裝實際剝落的手法，而是以塗料上色來表現磨損的方法。

1 將市售的海綿撕成小塊，再以鑷子夾取，沾上溶化的壓克力顏料。

2 用海綿沾塗深色顏料，表現出白色塗料剝落，露出下面的底色般的感覺。

3 以同樣的手法，在嘴唇及腹部也追加表現出剝落的感覺。

④ 修飾完成塗裝～組裝

● 以噴槍表現出經年累月的感覺

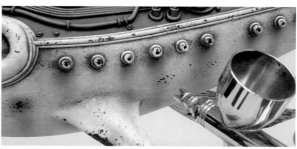

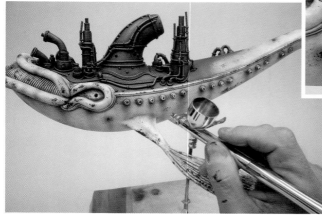

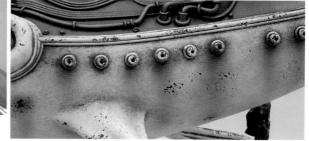

1 在軀體側面的窗戶零件下方，追加表現出因雨水沖刷而較多生鏽的感覺。將壓克力顏料以水稀釋，用噴槍噴塗。

◉ **在機械風格的部分加上金屬的光澤**

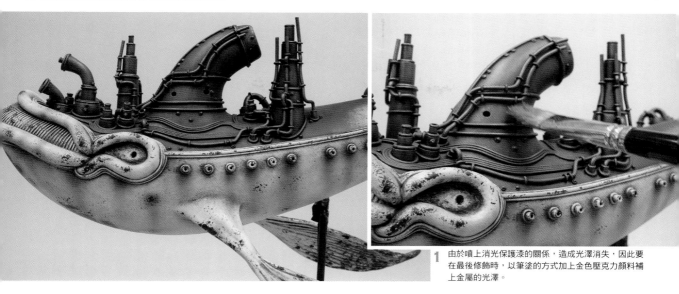

1　由於噴上消光保護漆的關係，造成光澤消失，因此要在最後修飾時，以筆塗的方式加上金色壓克力顏料補上金屬的光澤。

◉ **組裝細小的零件**

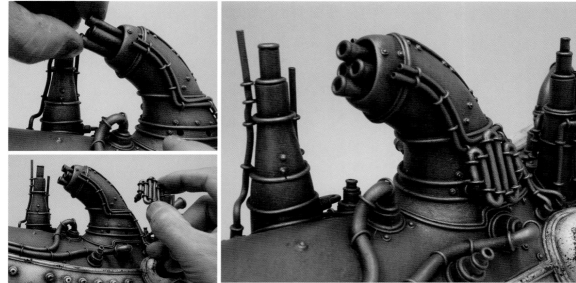

1　將細小的排氣管零件插入煙囪內側後固定。將法國號般外觀的零件也安裝上去。

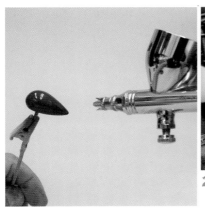
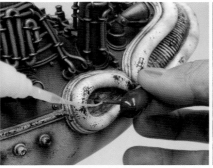
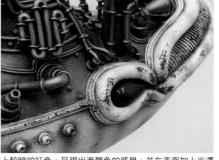

2　將眼睛零件以壓克力顏料塗成紅色。再用噴槍重複塗上較暗的紅色，呈現出漸層色的感覺，並在表面加上光澤修飾（詳細方法請參考第 112 頁）後，安裝至本體。

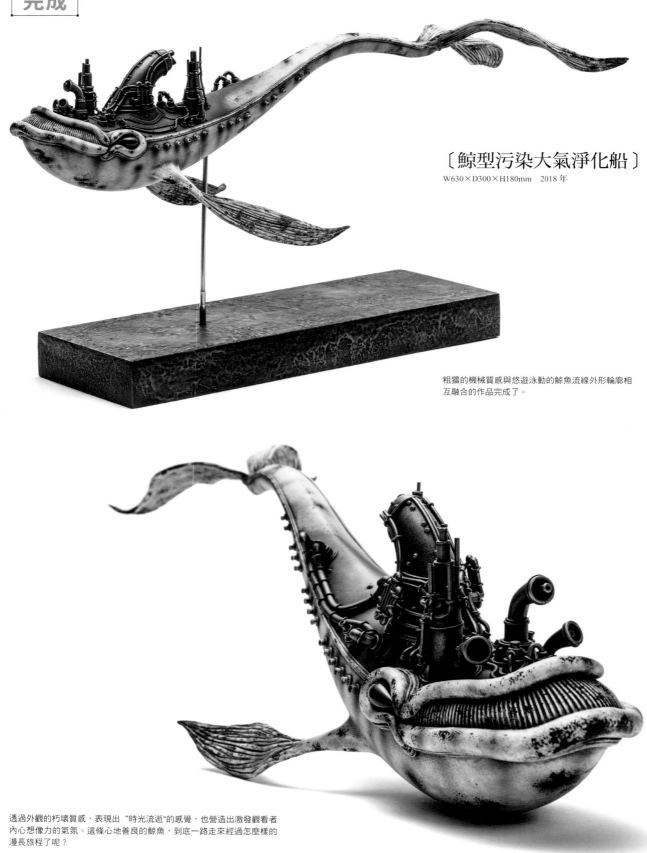

〔鯨型污染大氣淨化船〕

W630×D300×H180mm　2018 年

粗獷的機械質感與悠遊泳動的鯨魚流線外形輪廓相
互融合的作品完成了。

透過外觀的朽壞質感，表現出"時光流逝"的感覺，也營造出激發觀看者
內心想像力的氣氛。這條心地善良的鯨魚，到底一路走來經過怎麼樣的
漫長旅程了呢？

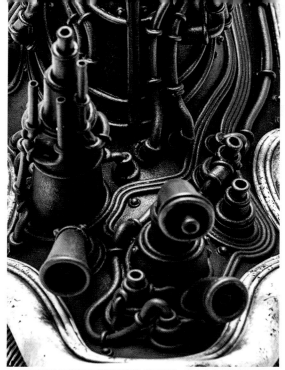

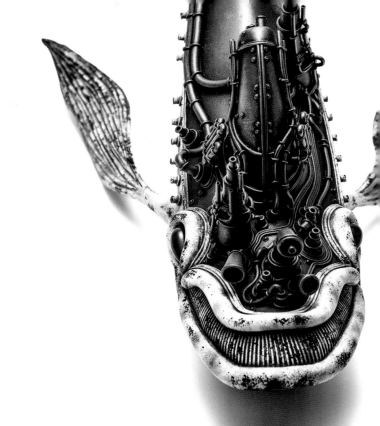

大小不同的排氣塔與配管擁擠配置的機械部分。藉由左右不對稱的排氣塔以及蜿蜒的曲線配管，呈現出雖然是機械風格，但也同時帶著成長中生物的感覺。

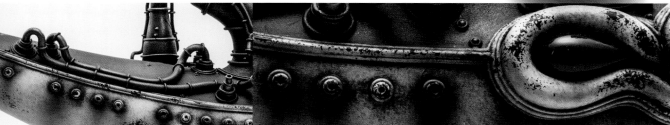

大型船艦常出現的鏽污。以此表現出鯨魚的尺寸非常巨大的規模感。

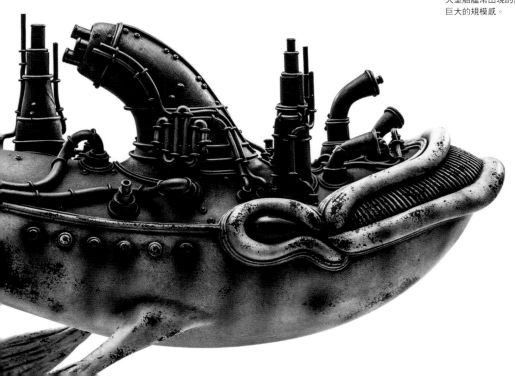

鯨型幻想生物的衍生創作

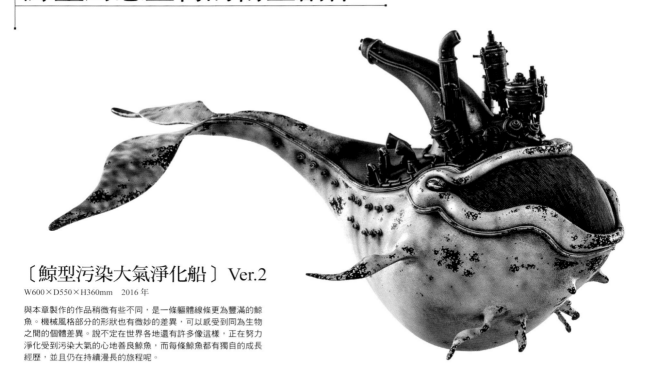

〔鯨型污染大氣淨化船〕Ver.2

W600×D550×H360mm 2016 年

與本章製作的作品稍微有些不同，是一條軀體線條更為豐滿的鯨魚。機械風格部分的形狀也有微妙的差異，可以感受到同為生物之間的個體差異。說不定在世界各地還有許多像這樣，正在努力淨化受到污染大氣的心地善良鯨魚，而每條鯨魚都有獨自的成長經歷，並且仍在持續漫長的旅程呢。

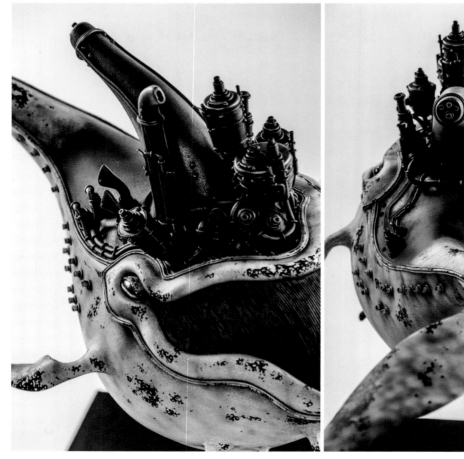

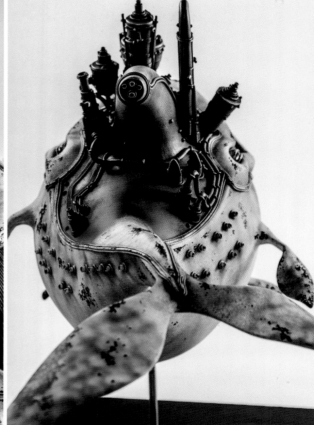

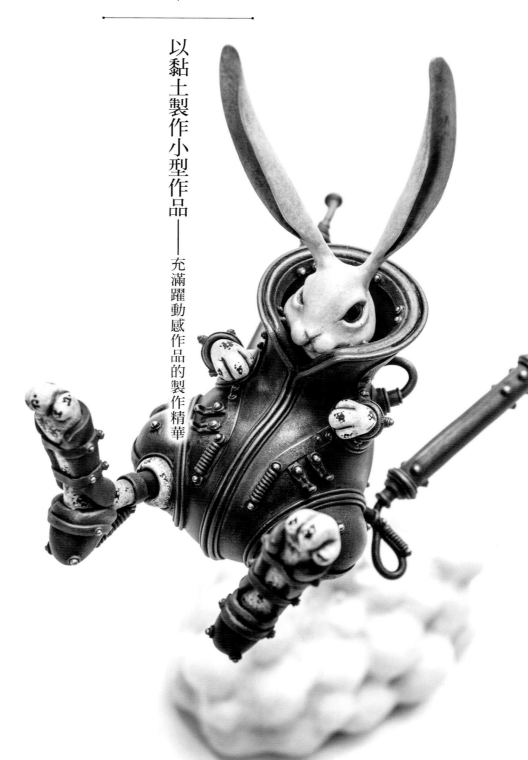

2

章

以黏土製作小型作品——充滿躍動感作品的製作精華

製作兔型幻想生物

▶印象草圖

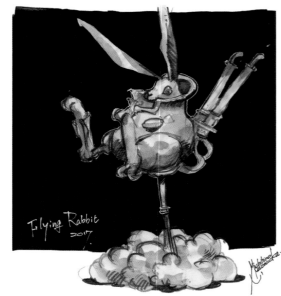

製作原型

1 身體的造型

◉ 重疊 3 片骨架材料來製作形狀

1 以草圖為基礎，先製作成尺寸小一圈（約內縮 3mm 左右）的紙型，再複寫到 Kanelight 發泡樹脂上。將 20mm 厚的發泡樹脂板重疊 3 片，以噴膠暫時固定，裁切出具有厚度的身體。

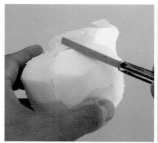

2 將有稜有角的外形以美工刀進行修飾，並以 120 號的砂布整形後，製作成帶著圓滑曲線的形狀。

◉ 以黏土包覆後整形

1 這裏使用的石粉黏土，是與第 1 章相同的「New Fando」石粉黏土。充分揉練變軟後，再擀成薄片將骨架材料包覆起來。

安裝頭部的部分

2 用手將黏土充分延展，不留空隙地將骨架材料的圓弧曲線包覆起來。接著安裝頭部的部分要保留開口，不要讓黏土完全閉合。乾燥後再次以砂布打磨整形。

2 頭部的造型

◉ 用鋁箔紙製作骨架，再用黏土包覆

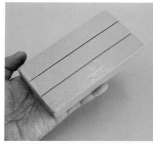 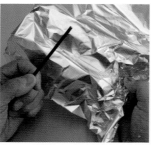

1 與第 34 頁使用相同的「Mr.SCULPT CLAY」樹脂黏土。用來當作把手的鋁棒也要先將前端折彎。

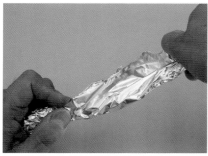 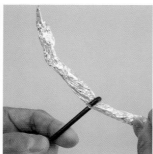

2 因為 Kanelight 發泡樹脂無法以電烤箱加熱的關係，如果要使用樹脂黏土的話，骨架材料就要使用鋁箔紙。將鋁箔紙捲成細長條，纏繞至鋁棒的前端，揉成圓形後，再覆蓋樹脂黏土。

◉ 反覆進行電烤箱加熱→造型的步驟

1 製作出圓形的後腦勺，以電烤箱加熱。追加黏土，製作鼻子，再加熱。

2 眼睛的部分先以圓形黏土堆塑後加熱，然後在眼睛周圍追加黏土製作眼瞼。

3 頭頂部堆上黏土增加分量，然後加熱。接下來再重覆堆土、造型的步驟，製作出左右對稱的兔子臉孔。如果想要表現出兔子柔軟的臉部表情，與其在黏土固化後進行「切削」，不如在黏土固化前進行「堆塑」，這樣的作業方式會比較容易得到理想的結果。

● 使用相同長度的黏土製作耳朵

1 由於耳朵是較薄較容易毀損的零件，要使用比樹脂黏土更具備強度的石粉黏土來製作。先將黏土推揉成細長條狀。

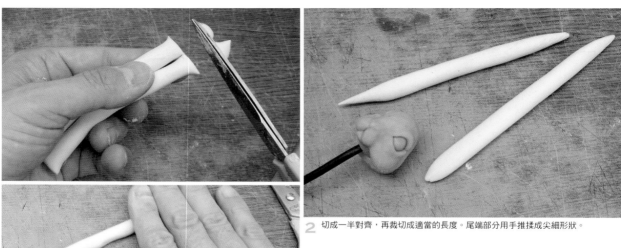

2 切成一半對齊，再裁切成適當的長度。尾端部分用手推揉成尖細形狀。

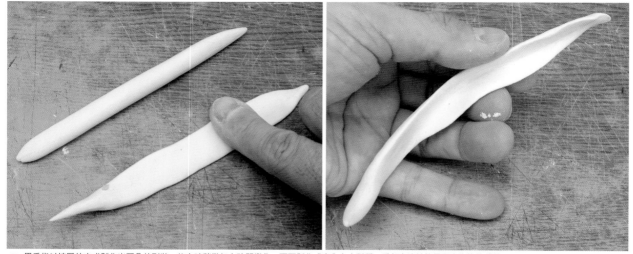

3 用手指以按壓的方式製作出耳朵的形狀。施力時稍微加上強弱變化，不要製作成完全左右對稱，看起來比較能呈現出生物的感覺。

4 領口周圍的造型

● 挖進身體的內側，製作出衣領

衣領要製作成大到能夠稍微遮蓋住兔子的臉孔，呈現出如同嬰兒包巾般的可愛感覺。衣領的形狀是透過挖空身體內側來製作。

1 用鉗子將完成後的頭部把手裁短，插入身體安裝起來（發泡樹脂的露出部分即使不使用電鑽，一樣能開孔）。

2 取下頭部，將身體內側的發泡樹脂稍微挖空。再次插入頭部，確認領口周圍的狀態，像這樣反覆幾次進行挖空後確認的步驟。

3 當領口挖空到恰到好處的深度，可以完全遮蓋住兔子的臉孔時，接著要進入領口周圍的整形作業。衣領前面要製作一道 V 字形開口，衣領內側則要貼上黏土薄片，等待完全乾燥。然後以砂布打磨做最後修飾。

4 頭部安裝至身體之前，先要裝上耳朵。將耳朵零件鑽出一個孔洞後插入銅線。

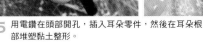

5 用電鑽在頭部開孔，插入耳朵零件，然後在耳朵根部堆塑黏土整形。

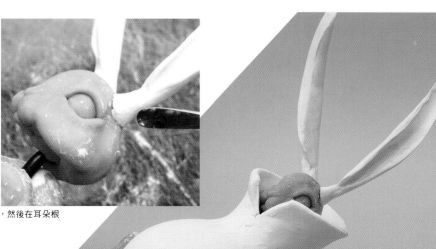

6 將頭部安裝至身體，如此就完成了領口周圍的暫時組裝作業。仔細確認兔子的臉孔是不是被遮蓋得太深了？圓形的衣領形狀是否有扭曲的地方？

5 腳部周圍的造型

● 以石粉黏土製作圓形的大腿

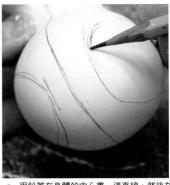

1 用鉛筆在身體的中心畫一道直線,然後在左右均等的位置各畫一個圓當作大腿的根部。以圓形為參考堆塑黏土,待其完全乾燥。

2 以銼刀或是 80 號砂布打磨整理大腿的形狀。

● 以銅線為骨架製作腳尖

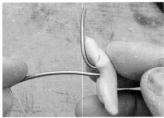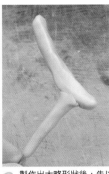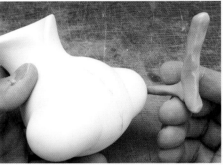

1 折彎銅線製作出腳部的骨架,塗布瞬間接著劑,然後堆塑樹脂黏土。製作的重點是折彎銅線時要讓骨架也穿至腳根的位置,以免腳根部分太過脆弱。

2 製作出大略形狀後,先以電烤箱加熱固化。確認尺寸比例以及安裝的位置。

3 進一步堆塑樹脂黏土,製作出腳趾。兔子的後腳實際上有 4 根腳趾,但這裡是變形設計製作成 3 根腳趾。

凹陷處

4 雖然這次的姿勢可以看得見腳底,但如果只是光著腳的話,感覺有些無趣。將樹脂黏土薄片套在腳上,製作出覆蓋在腳部的保護套般的細部細節。因為後續還要套上固定帶的關係,預先製作凹陷處再加熱使黏土固化。

6 關節部位與推進裝置的造型

● 加上太空裝風格的細部細節

這次要製作的是在太空中遨遊的兔子，因此要在身體加上太空裝風格的細部細節。除了要製作出腳部伸出的部分，屁股也要加上推進裝置的凸出形狀（手部伸出部分的細部細節也要同步進行製作）。

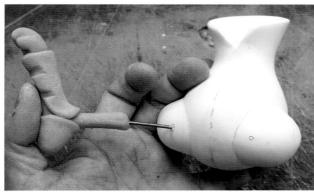 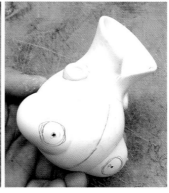

1 決定好腳部安裝的位置，以鉛筆做出記號。然後再以印號為中心畫圓。

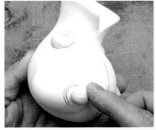 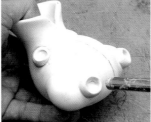 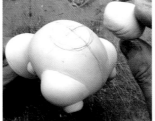 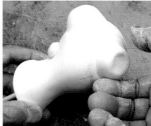

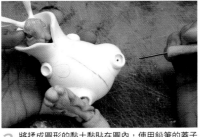 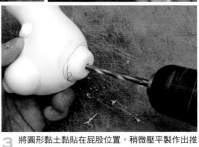

2 將揉成圓形的黏土黏貼在圓內，使用鉛筆的蓋子按壓黏土製作出圓形的凹陷形狀（不一定要使用鉛筆蓋，只要是前端是圓形的棒狀物都 OK）。乾燥後以電鑽鑽出連接用的孔洞。

3 將圓形黏土黏貼在屁股位置，稍微壓平製作出推進裝置的凸出部位。乾燥後以電鑽鑽出孔洞。

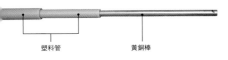

塑料管　　　　黃銅棒

4 將黃銅棒穿過塑料管，然後以瞬間接著劑固定。這是後續展示時使用的支柱。

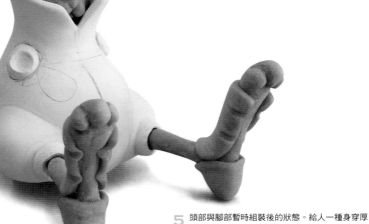

5 頭部與腳部暫時組裝後的狀態。給人一種身穿厚重太空裝的印象。

製作底座～提升細部細節

1 製作底座

● 以大小不同尺寸的黏土組合起來表現煙霧

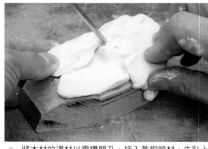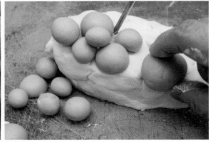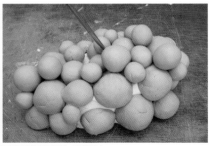

1 將木材的邊材以電鑽開孔，插入黃銅管材。先貼上延展成薄片的石粉黏土，再放置大小不一的樹脂黏土（已用電烤箱烘烤過）堆積於上。

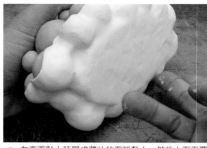

2 在背面貼上延展成薄片的石粉黏土，然後上面再覆蓋一層石粉黏土薄片，待其乾燥。如此便能表現出風起雲湧般的煙霧形狀。

2 追加身體背面的零件及細部細節

● 製作引擎零件

1 製作以常在機車上可以看到的冷卻散熱片為印象的引擎零件。裁切一截木棒，以電鑽在中央開孔，並將樹脂黏土擀平。

2 用梳子在黏土上刮出條紋模樣。加工時的重點是梳子要由前面刮向後方。配合木棒的長度裁切下來，捲在木棒上放進電烤箱加熱。

● 使用塑膠軟管及焊接線提升引擎零件的細節

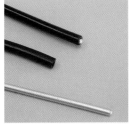

1 將彩色鐵絲「自遊自在」中的鋁線抽掉，只保留塑膠軟管。將細軟管插入粗軟管中，再裁切成短管，製作成引擎的上下部分。

 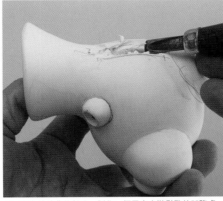

2 將短管安裝在上下兩端，然後再用焊接線的環狀零件來提升軟管的細部細節。以電鑽開孔，插入連接用的彩色鐵絲備用。

3 在身體的背後部分，製作一個用來安裝引擎的凹陷處。先用鉛筆畫出位置參考線，再用雕刻刀來挖掘加工（因為這裡還要裝上引擎的關係，就算底下的骨架材料露出來也不要緊）。暫時組裝起來，確認凹陷處的大小是否適當。

● 以焊接線與鉛板來裝飾太空裝

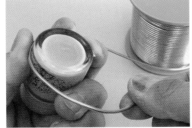

1 讓焊接線纏繞在塗料瓶2圈，製作出環狀的零件。以瞬間接著劑固定在屁股的凸出部位。

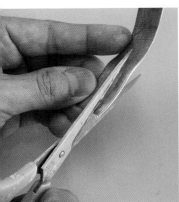 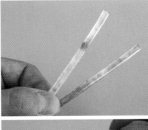 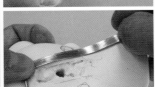

2 將鉛板裁剪成細長條，沿著引擎安裝的位置周圍黏貼。如果鉛板無法順利圍繞貼合的話，可以用鐵鎚敲打使其變形。作業完成後，試著組裝引擎，確認是否可以正常安裝。

● **確認細部細節有沒有過與不足**

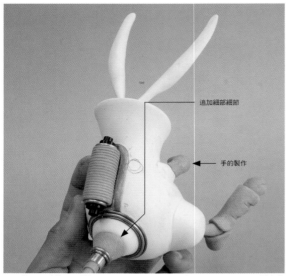

追加細部細節

手的製作

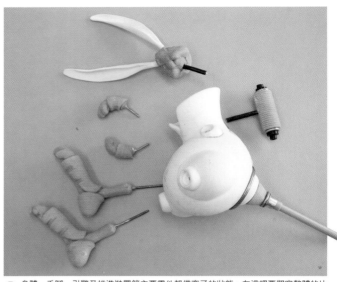

1 為了要讓第 71 頁製作的屁股凸出部分看起來更像推進裝置，以樹脂黏土追加了細部細節。並且同樣以樹脂黏土製作由太空裝伸出的手部零件。

2 身體、手腳、引擎及推進裝置等主要零件都備齊了的狀態。在這裡要觀察整體的比例均衡，想像塗裝完成後的樣貌。太空裝感覺有些太樸素了，因此決定要再追加一些細部細節。

● **追加太空裝的細部細節**

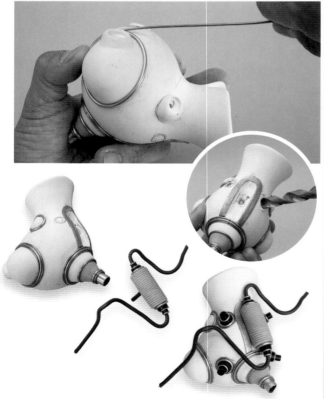

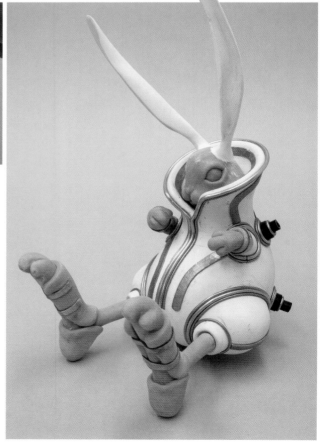

1 以焊接線及鉛板來提升太空裝的細部細節。再以電鑽開孔，裝上排氣口零件。自引擎延伸出較粗的軟管，連接至排氣口零件。

● **安裝細長形的排氣管**

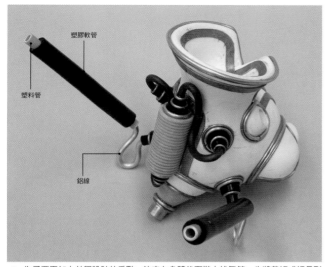

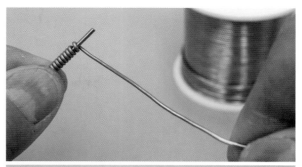

1 為了要再加上外觀設計的重點,決定在身體後面裝上排氣管。先將裁切成細長形的塑膠軟管穿過塑料管,再以鋁線與本體連接在一起。

2 將焊接線纏繞在細金屬棒上,兩端彎成圓形封口,製作類似線圈的零件。

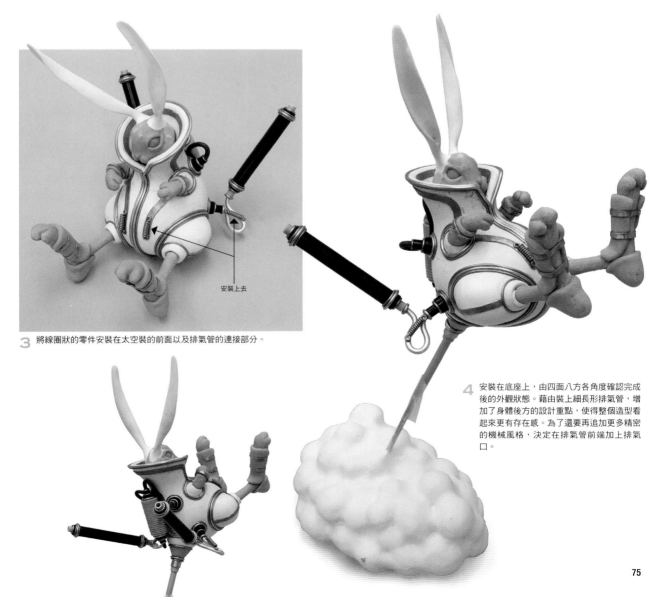

3 將線圈狀的零件安裝在太空裝的前面以及排氣管的連接部分。

4 安裝在底座上,由四面八方各角度確認完成後的外觀狀態。藉由裝上細長形排氣管,增加了身體後方的設計重點,使得整個造型看起來更有存在感。為了還要再追加更多精密的機械風格,決定在排氣管前端加上排氣口。

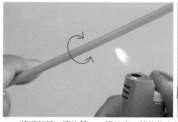 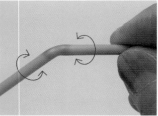 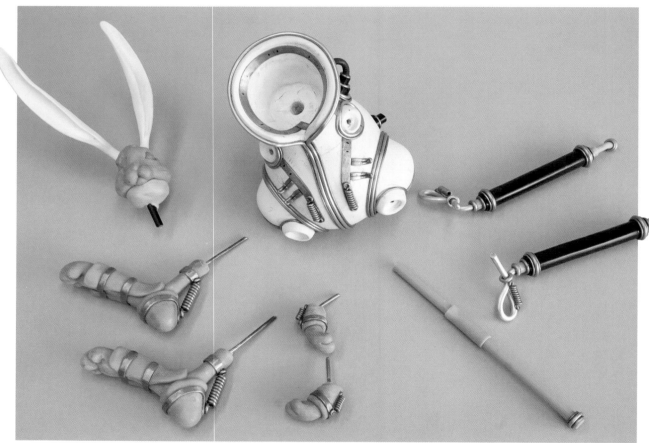

5 將塑料管一邊旋轉，一邊烤火，等軟化之後進行彎曲加工。如果只加熱相同的位置，塑料管會整個變形，因此訣竅是要一邊旋轉，一邊加熱。

6 插入一個管徑大上一圈的塑料管，然後再插入排氣管，以瞬間接著劑固定。最後重複繞上幾圈焊接線，做出機械風格的裝飾，排氣口就完成了。

4 原型完成前的修飾

● 加上鉚釘等細部細節

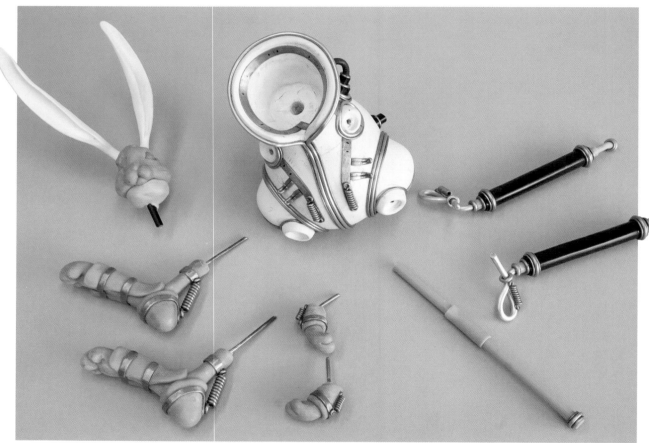

1 使用焊接線與鉛板的細節提升完成了。最後的修飾是要以第 51 頁相同的步驟，加上鉚釘狀的細部細節。先將零件拆卸下來會比較方便作業。

2 將揉成小圓球的環氧樹脂補土放在線圈狀的零件兩端，以少量的瞬間接著劑固定。使用黃銅管由上方按壓，製作出鉚釘狀的外觀。在排氣管及身體也加上相同的裝飾。

完成塗裝前的原型

到了這個階段，暫時先停下作業，從遠處觀看目前為止的狀態是否與印象設計相符合。目前的狀態因為各種顏色不同的素材混合在一起，裝飾的部分看起來會讓人感覺有些繁瑣，但只要噴塗底漆補土後，外觀會變得截然不同。一邊意識到會有這樣的狀態，一邊確認裝飾是否有過與不足之處。

安裝到底座時的狀態。為了要呈現出兔子充滿氣勢，一躍而起的動感，支柱與身體的安裝角度以及向上抬起腳部的方向調整就顯得很重要了。

由塗裝到修飾完成

1 底層處理

● 噴塗底漆補土以及底色

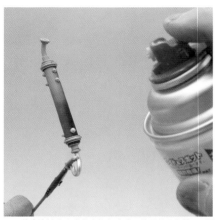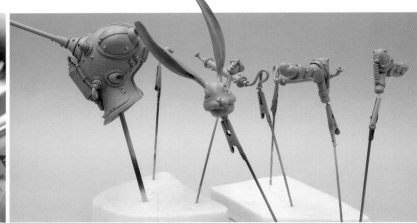

1 將底漆補土分成數次均勻噴塗。使用的是與第 52 頁相同的「色彩噴漆 打底用」。

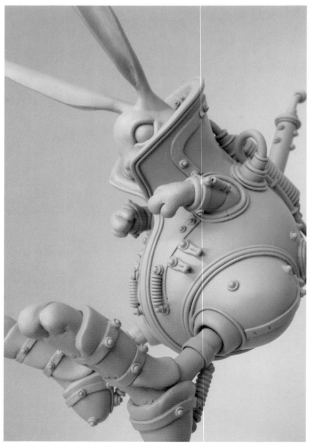

2 以底漆補土將整體外觀噴塗成灰色之後，原本看起來像是「另外安裝上去」的各種裝飾，都變成屬於太空裝這個整體的一部分了。仔細確認每個細節，查看鉚釘狀的零件是否有剝落？鉛板是否有翹起來的情形？

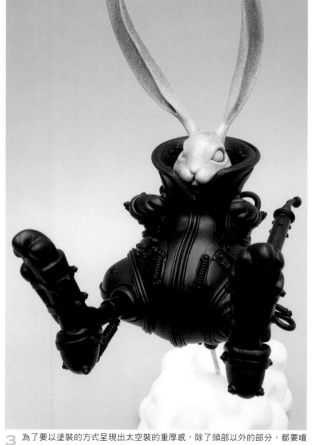

3 為了要以塗裝的方式呈現出太空裝的重厚感，除了頭部以外的部分，都要噴塗黑色消光拉卡油性噴漆當成底色。

2 基礎塗裝～修飾完成

● 以暗色→明色的順序重塗上色

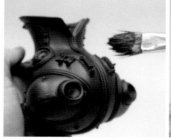 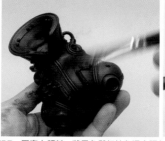 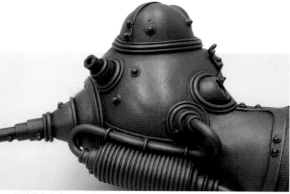

1 塗裝使用的是 Liquitex 麗可得「標準 TYPE」壓克力顏料。將黑色與紅棕色混合調色，一開始黑色的比例要較多，用筆刷以擦抹的方式上色。

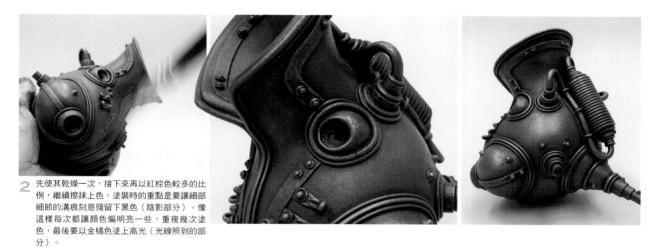

2 先使其乾燥一次，接下來再以紅棕色較多的比例，繼續擦抹上色。塗裝時的重點是要讓細部細節的溝痕刻意殘留下黑色（陰影部分）。像這樣每次都讓顏色偏明亮一些，重複幾次塗色，最後要以金橘色塗上高光（光線照到的部分）。

● 使用毛巾拍打，呈現出表面質感

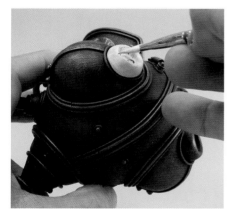 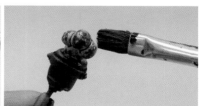

1 將兔子的手腳部分塗成白色。

2 乾燥之後塗上棕色，再以濕毛巾輕輕拍打，帶走顏色。乾燥後，再次塗上棕色，接著用毛巾拍打。像這樣重複數次後，就能表現出稍微有些粗糙的表面質感。

● 細部的修飾

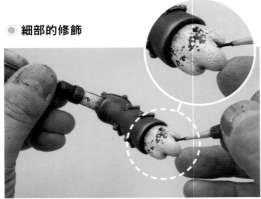
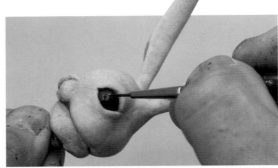

1　使用面相筆在手臂及腳部隨機描繪剝落的外觀模樣，呈現出塗裝面出現老舊剝落的感覺。

2　為兔子的頭部塗色。皮膚的部分請參考第 111 頁。眼睛的中心部分要塗上暗紅色，周圍塗上較明亮的紅色。

3　加上銅綠（銅生銹後變成綠色）的表現。用筆刷塗上黃綠色，再用毛巾拍打，留下適當的顏色。

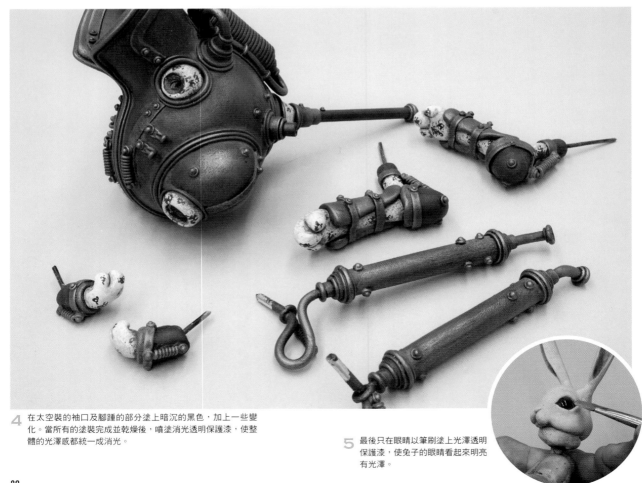

4　在太空裝的袖口及腳踵的部分塗上暗沉的黑色，加上一些變化。當所有的塗裝完成並乾燥後，噴塗消光透明保護漆，使整體的光澤感都統一成消光。

5　最後只在眼睛以筆刷塗上光澤透明保護漆，使兔子的眼睛看起來明亮有光澤。

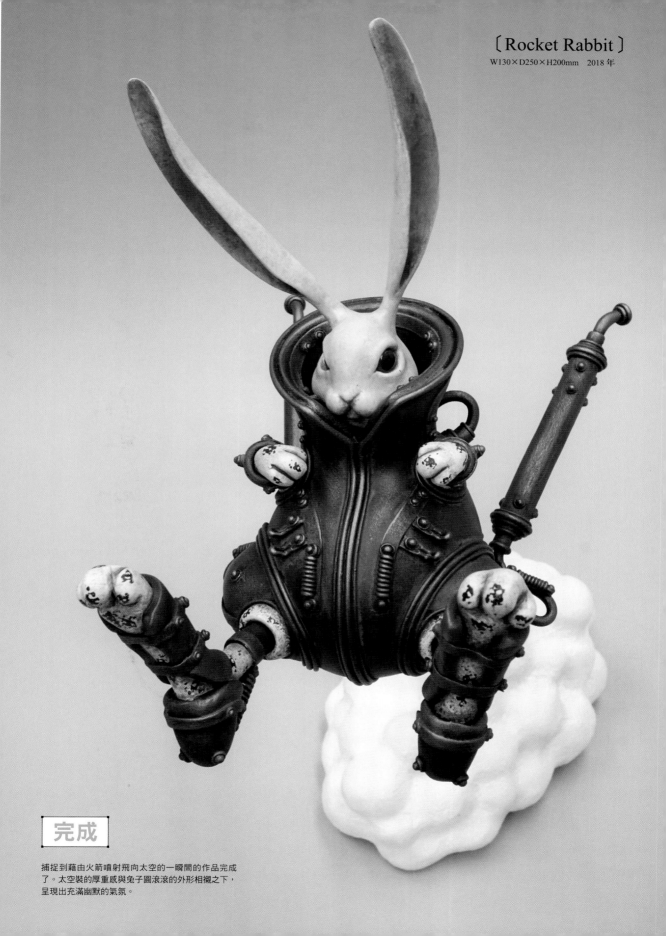

〔**Rocket Rabbit**〕
W130×D250×H200mm 2018 年

完成

捕捉到藉由火箭噴射飛向太空的一瞬間的作品完成
了。太空裝的厚重感與兔子圓滾滾的外形相襯之下，
呈現出充滿幽默的氣氛。

以兔型幻想生物為母題的衍生創作

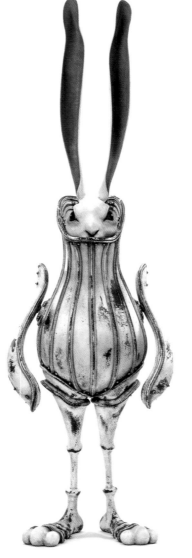

〔COCOON
minority? MINORITY!〕
White

W300×D450×H1030mm 2017年

這是與氣氛幽默的火箭兔子不同風格走向的作品。雖然具有柔軟的外形輪廓，卻以看起來不像是兔子應該擁有的骨感腳部直立站著。讓觀看者不由得興起「奇怪的生物」「很少見的東西」的感覺。究竟他是生存在一個什麼樣的世界呢？這就要讓觀看者自行去想像了。不過，相信他不管在怎麼樣的世界裡，一定都是屬於少數族群吧。

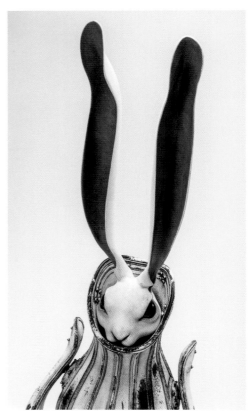

身體透過磨損處理技法（請參考第108頁）表現出老舊的感覺。尤其是針對腳部的關節及凸出部位的細部細節等，塗裝特別容易形成剝落的部位為中心進行磨損處理。

〔COCOON
minority? MINORITY! 〕
Bronze

W180×D300×H850mm 2017 年

將包覆在身上的 Cocoon（繭）改成了青銅材質，給人更加封閉在殼中的印象。既然身為少數族群，也許偶爾會感受到孤獨也說不定。不過，個性堅強的他，卻絲毫不顯得怯懦，只是靜靜地佇立著。

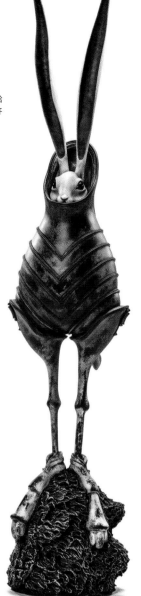

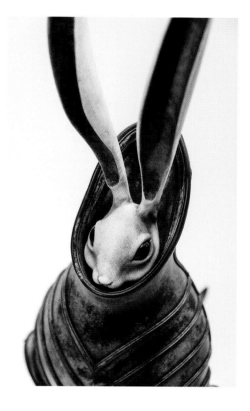

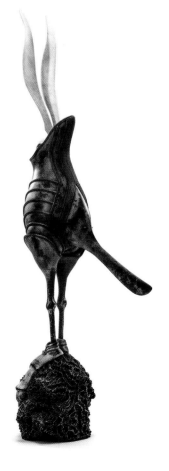

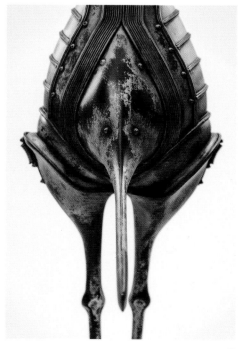

青銅材質色調的身體，也以磨損處理的技法進行塗裝的修飾。先以黑褐色的拉卡塗料進行底塗之後，再噴上髮膠，接著筆塗綠色的壓克力顏料。最後再用沾了水的毛刷擦抹表面，露出底層的黑色。

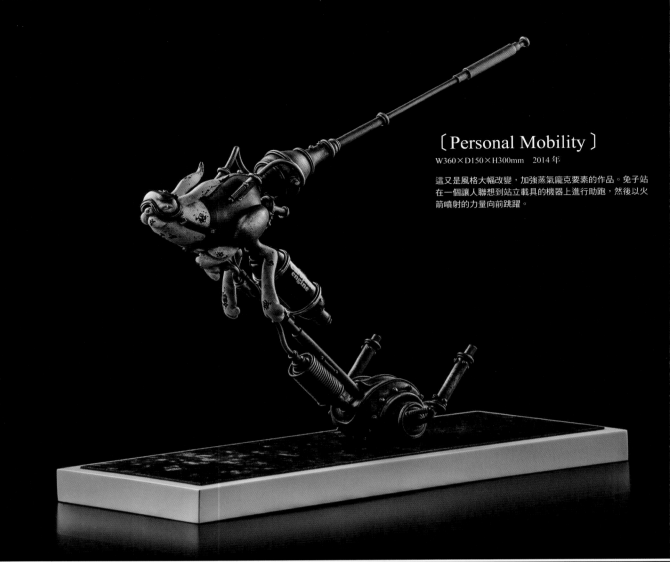

〔Personal Mobility〕
W360×D150×H300mm　2014 年

這又是風格大幅改變，加強蒸氣龐克要素的作品。兔子站在一個讓人聯想到站立載具的機器上進行助跑，然後以火箭噴射的力量向前跳躍。

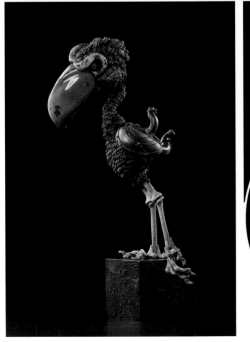

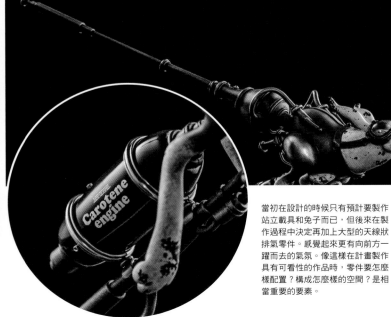

當初在設計的時候只有預計要製作站立載具和兔子而已，但後來在製作過程中決定再加上大型的天線狀排氣零件。感覺起來更有向前方一躍而去的氣氛。像這樣在計畫製作具有可看性的作品時，零件要怎麼樣配置？構成怎麼樣的空間？是相當重要的要素。

3

章

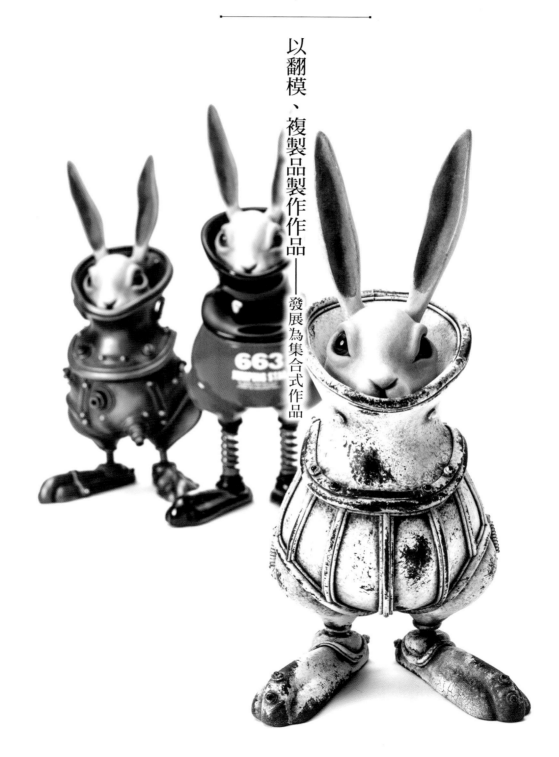

以翻模、複製品製作作品——發展為集合式作品

以兔型為母題的作品及翻模、複製

製作如同潛水服或是賽車手等等，以各種不同職業為印象的兔子作品。一開始先要製作基礎形狀的兔子，然後翻模製作複製品，如此一來要製作各種不同的衍生作品就變得容易許多了。翻模有幾種不同的方法，這次是使用石膏翻模的方式。

▶翻模用的分割預定圖

如果要針對形狀具有複雜的細部細節的作品進行翻模時，必須要將零件進行分割。因為如果直接翻模的話，有可能模具會卡住無法脫模，或是發生較大的位置偏差，導致形狀變得不平整。事先描繪預定圖，後續作業會比較順暢。

製作原型

1 準備黏土

◉ 將2種不同的樹脂黏土混合在一起

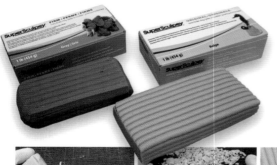

> ⚠ 不僅僅是這裡的作業，凡是有使用到溶劑（稀釋液）的時候，請注意不要碰觸到皮膚。

1 準備磚紅色與灰色的「Super Sculpey」樹脂黏土。磚紅色的黏土有彈性，灰色的黏土則是以完成時偏向硬質為特色。將這兩種黏土混合，可以發揮各自的長處。作業中請一定要佩戴橡膠手套。

2 因為樹脂黏土有時候會變得乾硬，請用削皮刀（一般用來削去蔬果皮時使用的產品即可）將黏土削成長條狀。

3 將變成長條狀的黏土一邊搓揉，一邊粉碎的更細微，將磚紅色與灰色混合。這裡是磚紅色 6 成對上灰色 4 成左右的比例混合。也可以調整成自己方便作業的混合比例。

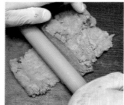

4 少量混入具有融化樹脂黏土效果的琺瑯漆溶劑。這裡使用的是田宮「琺瑯漆 X-20 溶劑」。

5 混入溶劑之後黏土會稍微變軟，接著使用管材等工具將黏土充分延展練土，直到硬度恰到好處為止。

②製作頭部

◉ 使用鋁箔紙當作骨架，以樹脂黏土進行造型

1　使用可以放入電烤箱加熱也沒有問題的鋁箔紙當作骨架材。用手揉成小圓團之後，再以鐵鎚敲打使其堅固密實。如果不夠密實的話，後續使用黏土堆塑造型的時候，有可能會向內凹陷，因此骨架一定要充分壓緊。

2　鋪上樹脂黏土，製作兔子圓滾滾的頭型。黏上兩個小圓球形狀黏土，製作嘴巴突出的部分。

3　黏上兩個小圓球黏土，上部的圓弧曲線用抹刀稍微壓平，使其融入頭部線條。鼻子的部分也堆上黏土，再以抹刀修飾，使其融入四周。

4　嘴巴的下部也要堆上黏土後延伸，製作出兔子特有的裂開口唇。

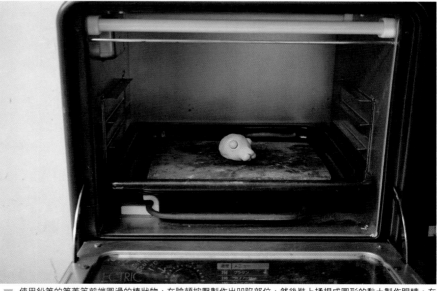

5　使用鉛筆的筆蓋等前端圓滑的棒狀物，在臉頰按壓製作出凹陷部位，然後裝上揉捏成圓形的黏土製作眼睛。在130度的烤箱裡加熱約15分鐘，使其硬化。

③ 表情的造型

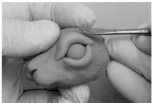

1 　將揉成香腸狀的黏土依照眼睛下方→眼睛上方的順序堆土。再使用抹刀一邊按壓，一邊使黏土融入周圍，製作出眼瞼，然後放入烤箱加熱。堆塑黏土時的重點，是要將眼睛製作成有一點像是上挑的感覺。 在這裡製作出的眼尾形狀和位置，對於整個兔子的臉部表情好壞具有決定性的因素，因此要慎重行事。

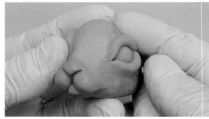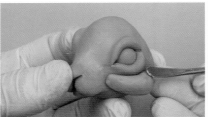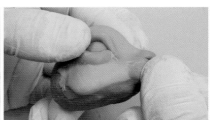

2 　加熱之後，仔細觀察硬化後的兔子表情。這裡因為看起來可愛程度不太夠，所以在額頭和臉頰追加黏土，讓臉頰更加圓潤，看起來會更可愛一些。像這個樣子，反覆進行「確認表情→加上黏土造型→硬化」，直到做出理想的臉部為止。

④ 製作身體

◉ 洋梨形狀的身體搭配巨大的衣領

1 　與頭部相同，使用鋁箔紙當作骨架材料。使用鐵錘敲打使其緊實，製作出洋梨形狀的豐滿身材。

2 　將延伸成薄片的黏土包住骨架，再使用壓克力板整形表面。並且在身體中央用鉛筆畫線，標示出安裝衣領的參考位置。

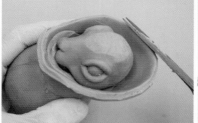

3 使用剪刀將延展成薄片的黏土剪出衣領的形狀，並安裝到身體上。作業的過程中要不斷地將頭部零件安裝上去，一邊思考臉部與衣領的比例均衡，一邊整理形狀。衣領在後腦勺的部分較高，彷彿像是要將頭部整個包覆起來似的。看起來就像嬰兒包巾，強調出可愛的氣氛。作業完成後以電烤箱進行加熱。

 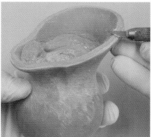 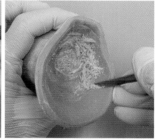

4 衣領的銜接部位使用 80 號砂布進行打磨，讓身體與衣領之間連結的曲線能夠顯得平滑。

5 使用美工刀切割衣領的邊緣，整理形狀。將內側挖空，讓衣領的厚度變薄，看起來更輕薄纖細。

◎ 增加下腹部的份量感

1 太過單薄的部分要加上黏土來修補。一邊想像頭部零件連接在身體的印象，一邊在衣領和身體的交接部分使用油性筆畫線標示。

 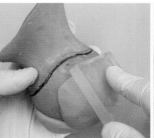 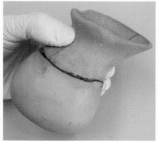

2 因為看起來頭部有一點太大，因此要在身體的下部追加黏土增加分量。將揉捏成圓塊的黏土按壓在大腿的根部，再使用壓克力板按壓延伸，製作出豐滿的下腹部。

89

● 製作及分割衣領與大腿的細部細節

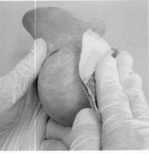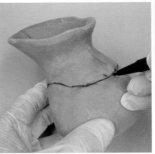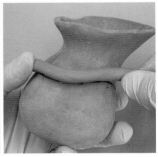

1 加熱使其硬化，再用 120 號的砂布修正表面。重新使用油性筆標示出衣領和身體的交界線，並延伸成細長條的黏土堆塑在線上。

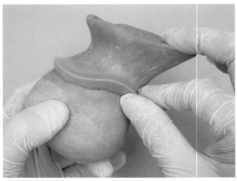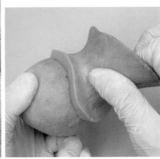

2 使用手指將黏土邊緣捏成尖角。作業時一邊沾上琺瑯漆溶劑（參考第 86 頁），可以使表面變得平滑。

3 將揉成圓形的黏土按壓在身體下部，製作出大腿的形狀。

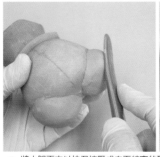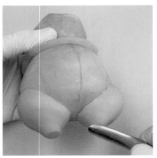

4 將大腿下方以抹刀按壓成向下縮窄的形狀，再放進烤箱加熱。

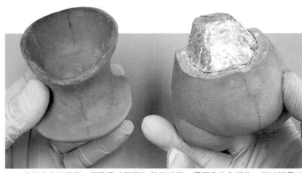

6 分割之後的狀態。樹脂黏土剛剛加熱的時候，還不會完全硬化，可以輕易地使用筆刀切割分開。

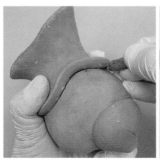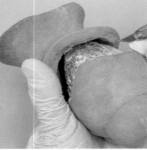

5 加熱後，趁著還沒有完全冷卻之前，使用筆刀切割，將零件分開（請小心不要燙傷）。

7 等到完全冷卻硬化之後，使用 80 號的砂布將切口及表面打磨到平整。

5 耳朵～後腦勺的造型

● **製作耳朵形狀的時候，多保留一些黏土的厚度**

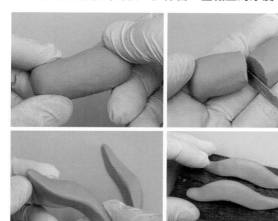

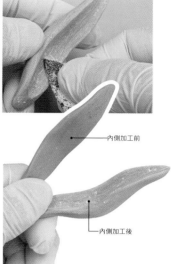

2 硬化之後使用雕刻刀（圓刀頭）加工耳朵內側，然後再用砂布將表面修飾平滑之後，耳朵就完成了。

內側加工前

內側加工後

1 將樹脂黏土揉成圓柱狀，從中間切開，就能得到 2 塊相同分量的黏土塊。用這個黏土塊來製作兔子的耳朵。製作時不要完全左右對稱，多少加上一些變化，放在木板上以電烤箱加熱。

● **切割後腦勺，以便分割零件**

2 沿著導引線，使用雕刻刀將後腦勺的黏土切除。骨架材也使用鉗子拉出一些剪掉。

1 決定好耳朵的位置，用鉛筆在後腦勺描繪出用來分割零件的導引線。

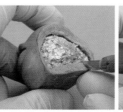

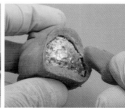

3 使用筆刀將後腦勺的切割面整理至平滑，以樹脂黏土將空洞填補後，放進電烤箱加熱。

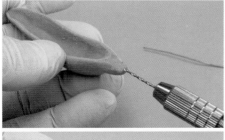

4 使用 1.5mm 精密手鑽在耳朵根部開孔，插入銅線，以瞬間接著劑固定。

● 製作耳朵到後腦勺為一個整體的零件

 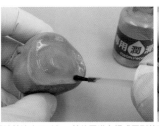

1 以木質用環氧樹脂補土重新製作切割掉的後腦勺。先在頭部的斷面塗上潤滑油（沙拉油也可以），然後再堆上捏成圓形的環氧樹脂補土。

 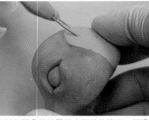 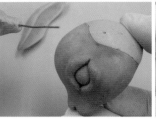 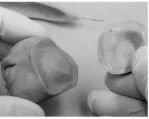

2 製作後腦勺的形狀，趁著還沒有硬化之前在耳朵的位置插上銅線後拔出。經過十分鐘硬化之後，取下後腦勺（因為事先塗有潤滑油的關係，可以輕易分開）。

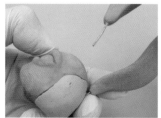 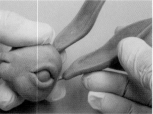 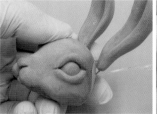

3 插入耳朵連接起來，並以瞬間接著劑固定。連接的部份堆上補土，製作出耳朵根部的形狀。

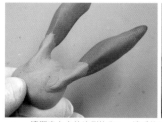 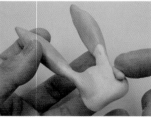

4 一邊觀察左右的比例均衡，一邊重複堆土和打磨補土的作業，最後以 80 號到 120 號的砂布整平表面後，就完成了後腦勺與耳朵的製作。

6 製作腳部

● 製作可以安穩站立的形狀

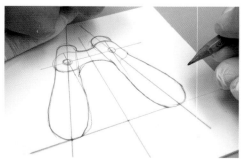 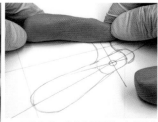 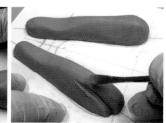

1 因為和第二章的兔子不同，必須使其站立在地面上，所以要事先在厚紙上描繪可以安穩站立的腳部形狀。將樹脂黏土放在厚紙上整理形狀，再使用抹刀製作出腳尖的細部細節。

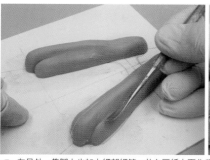

2 在另外一隻腳上也加上細部細節。放在厚紙上面作業，比較容易確認左右兩邊的比例是否均衡。使用電烤箱加熱使其硬化，再以 120 號的砂布整平表面。

3 在腳踝的部分放上圓形黏土，以手指按壓讓其凹陷（使用前端為圓形的棒狀物也可以）。加熱、硬化之後腳步零件就完成了。

7 底層處理

◉ 噴塗底漆補土

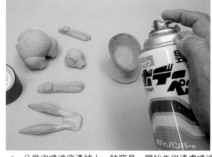

1 分幾次噴塗底漆補土。訣竅是一開始先從遠處噴塗（因為表面質感粗糙的關係，又稱為噴砂法），然後再慢慢地靠近噴塗。細微的傷痕使用 320 號的耐水砂紙（不加水）打磨修飾。

完成複製前的原型

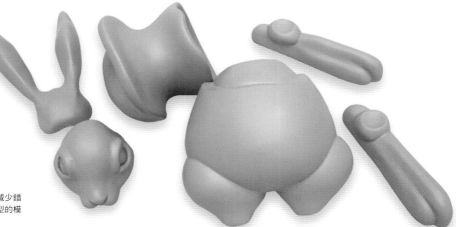

像這樣分割成不同的零件，在複製的時候可以減少錯位或是缺陷的情形發生。另外，不需要使用大型的模框以及大量的石膏，也有節省成本的好處。

以石膏進行翻模

製作造型作品的複製品翻模技法有好幾種不同的種類。這裡介紹的石膏翻模，是一種氣味較少，既安全而且價格低廉的翻模方法。複製品可以製作成中空（內側空洞，減輕重量的狀態）也是好處之一。和矽膠模相較之下雖然不適合大量複製，但是對於初學者來說是相當建議使用的一種翻模方法。

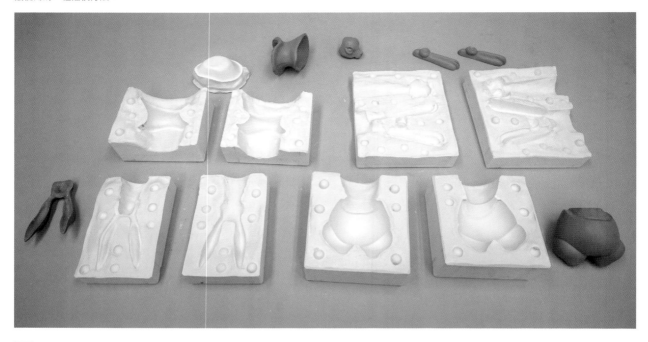

1 準備用來倒入石膏的模框

● 將零件以油性黏土固定

1 將油性黏土放置於透明檔案夾等表面光滑的物體上，然後將想要翻模的零件（此處以身體零件作為示範）固定在上面。

鉛筆芯 →

2 準備一個摺成三角形，上面貼有鉛筆芯的厚紙板。將這個厚紙板沿著固定好的零件表面移動，就能在零件最凸出的位置畫出線條。這個線條就會成為模具的分模線參考位置。

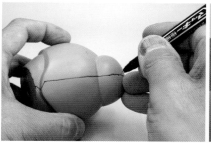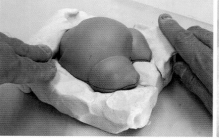

3 使用油性筆將分模線描繪得更清楚一些，接著以油性黏土將零件包覆至分模線的高度。只有身體上部因為要製作澆口（將複製用的素材澆灌入模具的開口），所以將油性黏土堆塑成圓錐狀。

◉ 架上模框

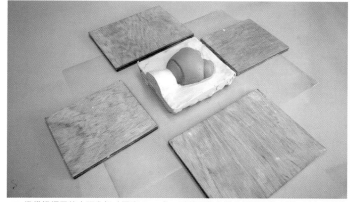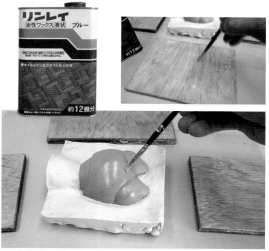

4 準備模框用的木頭合板（厚度 9mm）。請使用沒有彎曲及裂痕的木板，以免石膏流出。

5 為了避免石膏沾黏，作品與模框要事先塗上液態蠟。這裡使用的是 Rinrei 的「油性蠟 液狀」。

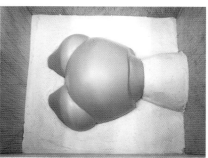

6 以模框將黏土固定住的作品框起來，再用一種稱為夾鉗的金屬工具確實固定住，以免石膏流到外面。要進行翻模的零件與合板之間要保留 3cm 左右的距離。如果沒有保持這個距離的話，模具就會變得容易損壞或者是不容易作業，千萬要注意。

7 準備一根前端為圓形的棒狀物，按壓在油性黏土上，製作出幾個凹痕。像這樣事先製作出凹痕，可以防止模具發生錯位的現象。

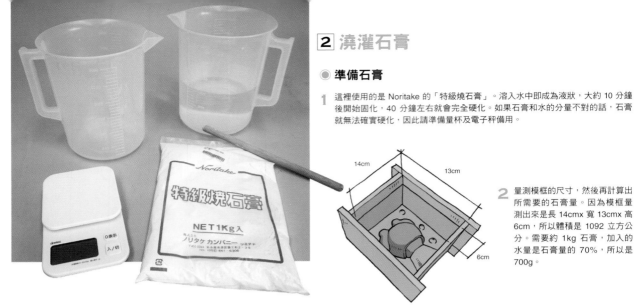

2 澆灌石膏

● 準備石膏

1 這裡使用的是 Noritake 的「特級燒石膏」。溶入水中即成為液狀，大約 10 分鐘後開始固化，40 分鐘左右就會完全硬化。如果石膏和水的分量不對的話，石膏就無法確實硬化，因此請準備量杯及電子秤備用。

2 量測模框的尺寸，然後再計算出所需要的石膏量。因為模框量測出來是長 14cm x 寬 13cm x 高 6cm，所以體積是 1092 立方公分。需要約 1kg 石膏，加入的水量是石膏量的 70%，所以是 700g。

3 將容器放在電子秤上，先扣除容器的重量後，再分別計量水和石膏的重量。

4 將水一點一點地加入石膏粉末，以攪拌棒慢慢攪拌勿使其起泡。大約順時針攪拌 100 次，逆時針攪拌 100 次即可。攪拌完成後，將容器上下咚咚咚地輕輕振動，使石膏液中的氣泡浮至表面。

● 澆灌石膏

1 如果一口氣倒入的話，容易產生氣泡，因此要靜靜地一點一點倒入石膏。有時候石膏會流至外側，建議事先在底下墊一塊透明檔案夾比較好。

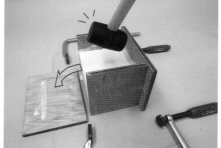
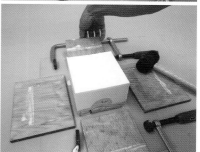

2 稍微左右晃動模框，使氣泡排出。經過約 30～40 分鐘，石膏硬化之後，將夾鉗鬆開，移開模框。使用橡膠鎚由內側輕輕敲打就能夠輕易取下模框。

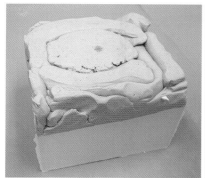
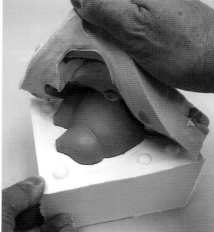
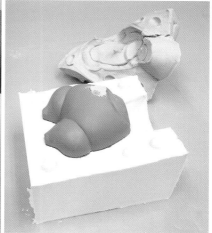

3 將石膏模整個翻過來，取下油性黏土。

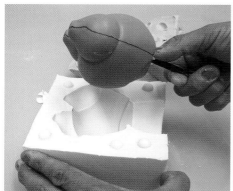
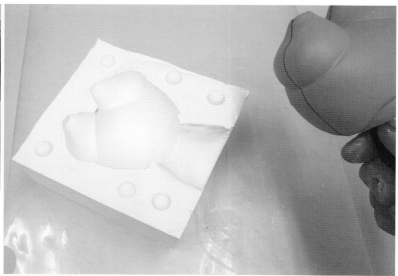

4 將原型自石膏模取出。如此便完成一半的石膏模了。

● 另一側也倒入石膏澆灌

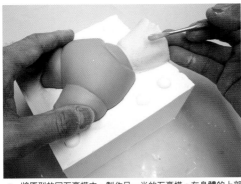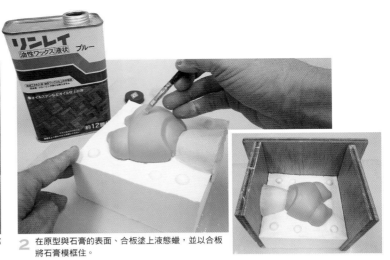

1 將原型放回石膏模中，製作另一半的石膏模。在身體的上部以油性黏土堆塑成圓錐形，製作模具的澆口。

2 在原型與石膏的表面、合板塗上液態蠟，並以合板將石膏模框住。

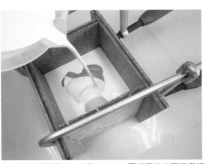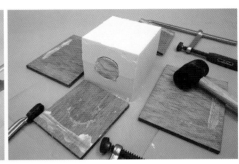

3 使用夾鉗固定，以第 96～97 頁相同的步驟準備好石膏並倒入模框。硬化後，將模框移開。

4 取出油性黏土，以石膏板專用刨（專門用來修飾石膏板的刨刀）將石膏模的邊角削去。

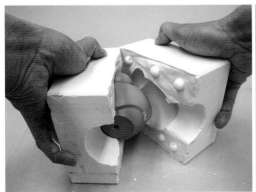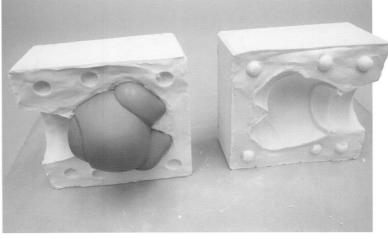

5 將石膏模分成兩半。只要有充分塗上液態蠟的話，徒手就能夠輕鬆分離模具。

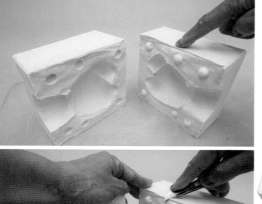

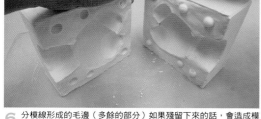

6 分模線形成的毛邊（多餘的部分）如果殘留下來的話，會造成模具無法緊密組合，要用美工刀將毛邊修掉。

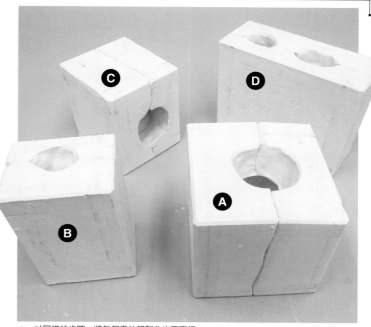

7 以同樣的步驟，將每個零件都製作出石膏模。

翻模完成

各零件的石膏模都完成了。頭部與腳部因為是小尺寸零件的關係，於是決定一併進行翻模。

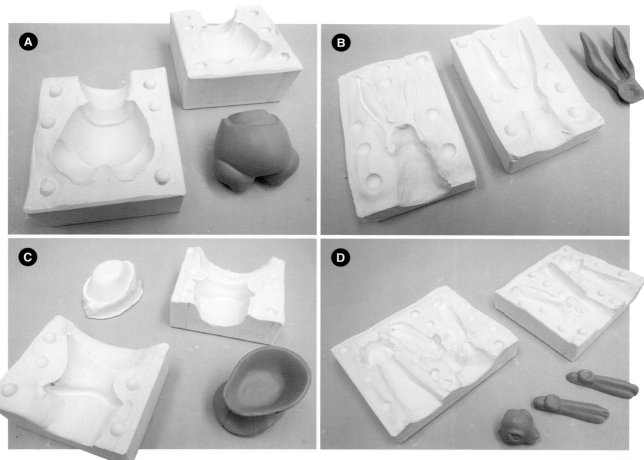

99

澆灌鑄造

將素材倒入模具製作複製品的作業稱為「澆灌鑄造」。用來澆灌鑄造的素材，有金屬或是樹脂等各種不同種類的素材，這次要使用的是安全性較高，而且容易操作的液體黏土。

1 準備液體黏土及模具

1 將石膏模具放置於通風良好的地方充分乾燥（約一週的時間）後，接下來就要進入澆灌鑄造的作業。

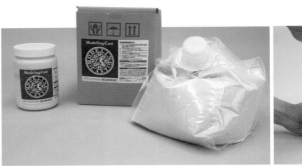

2 液體黏土使用的是 Padico 公司的「Modeling Cast」。因為偶爾會有水分分離的現象，所以先要以不產生氣泡的力道輕輕攪拌。

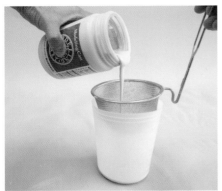

3 為了避免混入結塊部分，以較粗的篩子過濾。

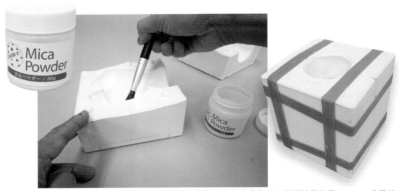

4 以修容刷將離型劑（可以讓模具順利脫離的藥劑）塗布在模具內側。這裡使用的是 Padico 公司的「Mica Powder」。塗布完成後將石膏模具組合起來，以橡皮帶確實固定住。

2 澆灌液體黏土

1 從較高的位置不間斷地倒入液體黏土，輕輕敲打，趕出氣泡。

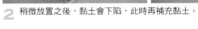

2 稍微放置之後，黏土會下陷，此時再補充黏土。

3 補充倒入黏土至澆口隆起的程度，放置 3～4 分鐘後，等待定著（黏土固定在模具的內側的狀態）完成。

4 使用美工刀將澆口的定著部分翻開，確認定著的厚度。如果確認厚度已經達到 2～4mm 的話，就將模具倒放，倒出多餘的黏土。

③ 乾燥、取出成型品

● 充分乾燥之後，將模具拆除

1 將模具倒放，乾燥四十分鐘到一個小時左右。在模具下方放置棒狀物，可以讓通風變好，使乾燥的狀況更理想。

2 使用橡膠鎚輕輕敲打整個模具。當我們確定模具與黏土之間的空隙出現喀喀聲響之後，將橡膠帶拆除。

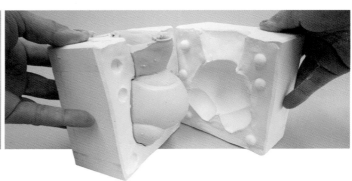

3 輕輕的打開模具，小心不要弄壞裡面的黏土。

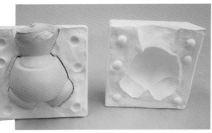
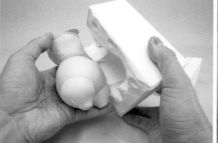
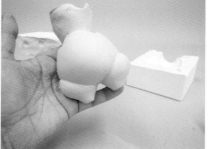

4 用手扶著已經硬化的黏土零件，將模具拆開。

● 將多餘的部分切除

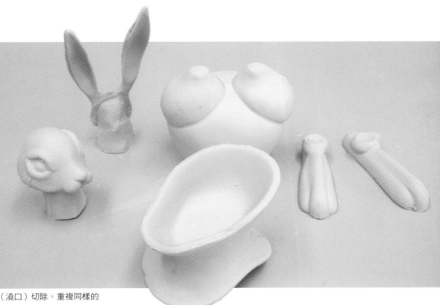

1 趁著完全硬化變得堅固之前，使用筆刀將不要的部分（澆口）切除。重複同樣的步驟，複製其他的零件。

4 修飾複製完成的零件

 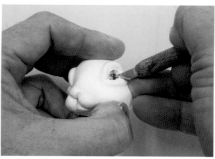 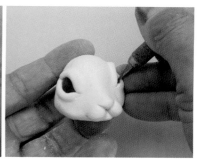

1 完全硬化之後，使用筆刀將眼睛的部分挖出。硬化之後刀刃不容易切入黏土，請以刮除的方式慢慢將眼睛部位挖空。

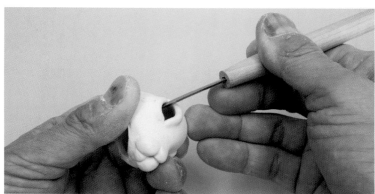

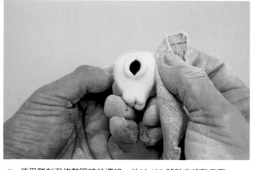

2 使用雕刻刀修整眼睛的邊緣，並以 120 號砂布修整表面。

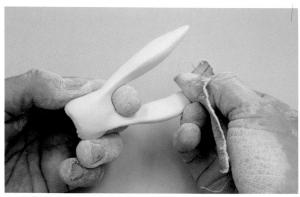

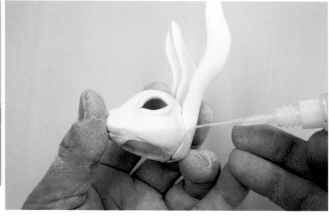

3 耳朵零件也使用砂布修正表面，再使用瞬間接著劑固定到頭部零件上。

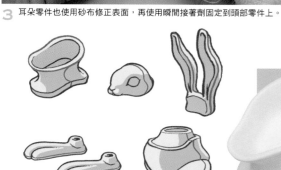

4 在複製的零件上，模具的接縫部分會出現多餘的線條狀凸出部份（圖中的紅色部分，稱為接模線）。使用砂布將每一個零件的接模線都修飾平整，如此一來就完成模具的修飾作業。

⑤ 組裝

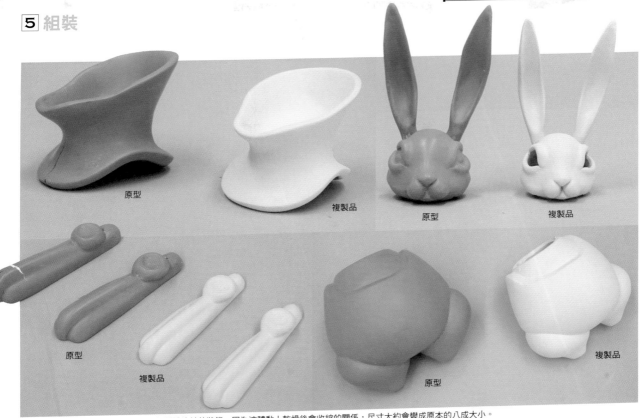

1 原型（灰色）與複製零件（白色）併排比較的狀態。因為液體黏土乾燥後會收縮的關係，尺寸大約會變成原本的八成大小。

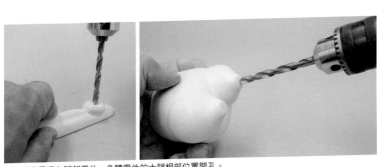

2 使用電鑽在腳部零件、身體零件的大腿根部位置開孔。

3 使用鋁棒將身體與腳部連結在一起。衣領與頭部也組裝起來（這裡還不要接著固定）。

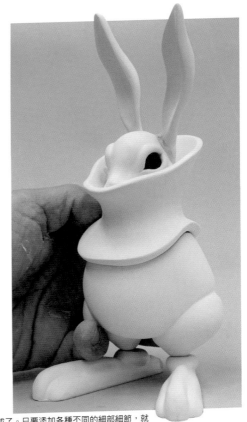

4 藉由澆注複製的兔子完成了。只要添加各種不同的細部細節，就能夠製作出各式各樣不同個性的兔子作品。

以複製品製作基本的兔型作品

使用複製品，製作出包覆在白色繭中的兔子「COCOON」的一般類型。透過鉛板與鉚釘狀的裝飾，呈現出柔和的氣氛兼具畫面張力的設計風格。

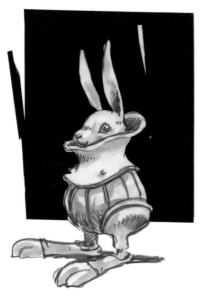

▲設計印象草圖
全身穿著白色質地柔軟服裝的兔子。一邊重視溫暖讓人放鬆的氣氛，同時還要加上服裝老舊的感覺。

製作原型

1 關節、連接部位的裝飾

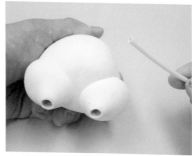
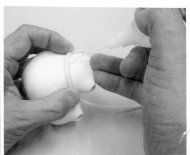

1 準備一條將中間纏線抽掉的電源線（VA 線）。纏繞在大腿根部位置，以瞬間接著劑固定。

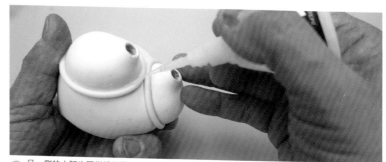

2 另一側的大腿也同樣纏繞電線後接著固定。電線的接縫調整至大腿內側位置，看起來比較沒那麼顯眼。

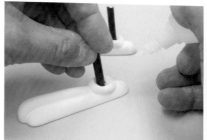

3 將焊接線沿著電線纏繞，以瞬間接著劑固定。

4 在這個階段，要先將本體與腳部組合起來接著固定。仔細確認身體是否有出現傾斜的狀況。

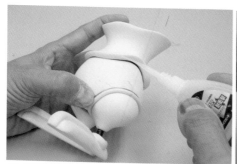
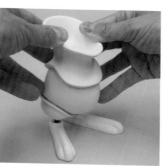
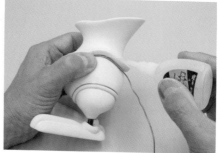

5 將衣領零件與本體零件組合起來接著固定。

6 連接部分纏上焊接線接著固定，將零件與零件之間的接縫隱藏起來。

2 服裝打扮的造型

● 使用焊接線製作條紋裝飾

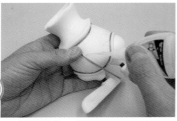
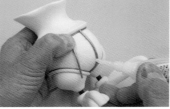

1 將稍粗的 2mm 焊接線以瞬間接著劑黏貼在身體上,製作條紋裝飾。

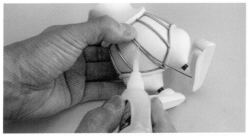
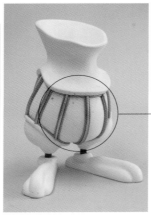

2 較粗的焊接線黏貼完畢後,再以較細的 1.2mm 焊接線裝飾在其兩側。

● 以鉛板來添加裝飾的重點部位

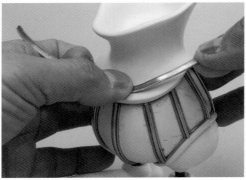
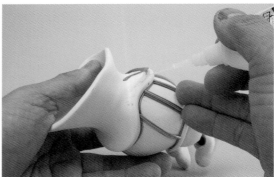

1 將鉛板切成細條,纏繞在衣領下方的部位。每纏繞一點點,就用接著劑逐步固定。

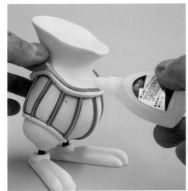
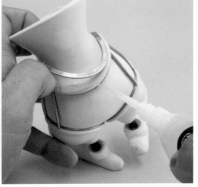
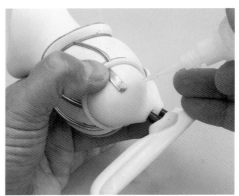

2 前方的鉛板黏貼完成後,在肩膀的位置裁斷。後側也同樣黏貼鉛板,將接縫的位置調整至肩膀。

3 兩側大腿也都黏貼較短的鉛板,作為裝飾的重點部位。

● 提升領部周圍、腳踝的細部細節

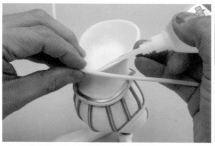

1 將電線纏繞在衣領的部分，接著固定。

2 然後再將焊接線纏繞在電線下方，接著固定。

3 衣領內側同樣貼上焊接線。讓接縫的位置來到衣領後方。

4 在腳踝纏繞兩層粗細不同的焊接線，並以接著劑固定。

● 追加線圈形狀的裝飾

 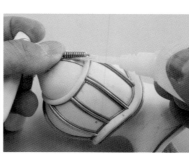

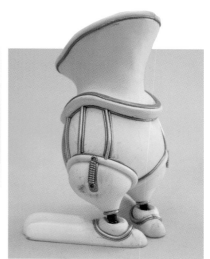

1 以第 75 頁同樣的步驟，以焊接線製作線圈零件。分別安裝到兩腳的大腿部位。

● 加上鉚釘形狀的裝飾

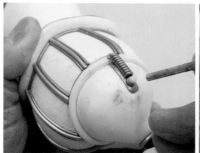 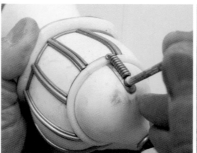 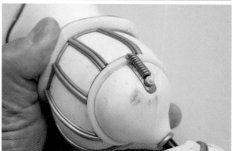

1 與第 51 頁相同，使用管材按壓在圓形環氧樹脂補土上，製作出鉚釘形狀的裝飾。衣領與腳尖、背後也同樣加上裝飾。

3 頭部的修飾完成

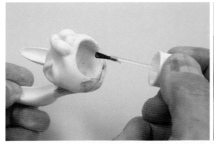 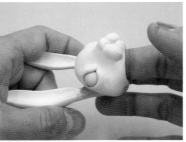

1 在頭部零件內側塗上潤滑油，由內側按壓圓形環氧樹脂補土，製作眼睛。

2 由內側觀察的狀態。事先塗上潤滑油，補土硬化後也能夠輕易取下，方便進行塗裝作業。

組裝完成

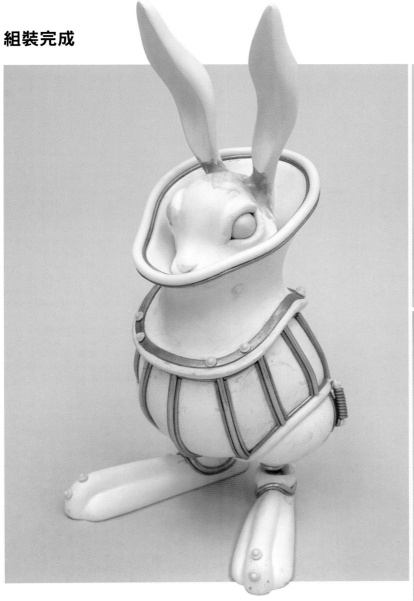

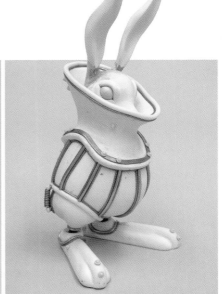

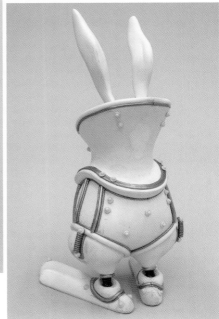

因為頭部與耳朵連接處的溝痕相當顯眼，因此要塗上拉卡補土，再以砂布進行打磨、修補（灰色的部分）。除此之外還有仔細確認有無氣泡孔洞及零件的缺陷，適當的以補土填補修飾。

由塗裝到修飾完成

1 磨損處理（剝落塗裝）

這裡要使用的是先以髮膠噴罐使塗裝變得容易剝落，再用筆刷在表面擦抹讓其剝落的技法。

● 以髮膠噴罐進行預先處理

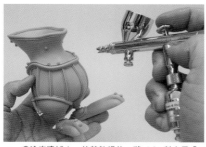 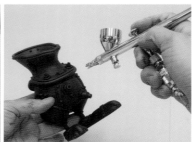 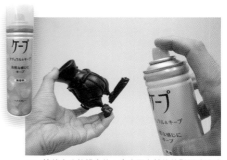

1 噴塗底漆補土，待其乾燥後，將 GSI 科立思「Mr.Color」的黑色及棕色消光塗料混合後，以噴槍噴上一層底漆。

2 等待充分乾燥之後，拿市面上銷售的髮膠噴罐噴塗在整體表面。這裡使用的是花王「Cape」無香料 Type。表面經過髮膠噴罐的噴塗之後，塗布在上面的塗料會變得比較容易剝落。

● 使用不透明壓克力顏料進行塗裝

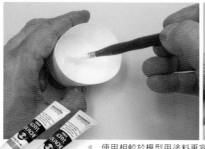 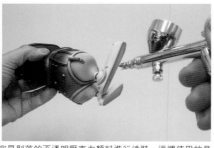 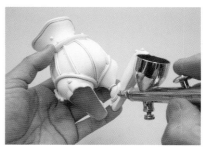

1 使用相較於模型用塗料更容易剝落的不透明壓克力顏料進行塗裝。這裡使用的是 TURNER 的「不透明壓克力顏料」。將白色與鐵黃色顏料混合後，以水充分稀釋後使用噴槍進行塗裝。

2 一開始先以白色比例較多的顏色塗裝整體，溝槽的部分則使用鐵黃色比例較多的顏料進行重塗。

● 用筆刷使塗裝剝落

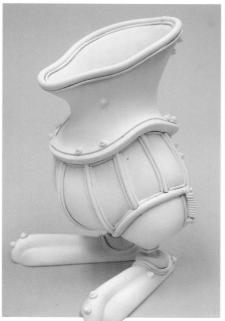 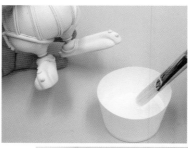 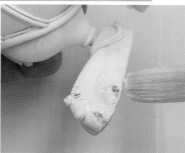

1 不透明壓克力顏料塗裝後，將堅硬的油畫用筆刷沾水，擦抹在想要讓塗裝剝落的部分。因為髮膠會溶於水的關係，不透明壓克力顏料會剝落露出黑色的底漆。

2 　重複同樣的步驟，為身體加上朽壞般的質感。觀察整體的比例均衡，將剝落較強的位置與剝落較弱的位置做出強弱對比。

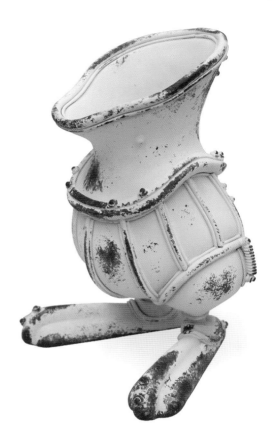

 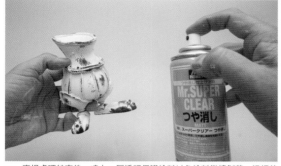

3 　磨損處理結束後，噴上一層透明保護塗料以免塗料繼續剝落。這裡使用的是 GSI 科立思「Mr.SUPER CLEAR 消光塗料」。不要一口氣厚塗，而是要分幾次薄塗。

② 清洗處理（污損後再擦拭的塗裝技巧）

● 以壓克力顏料污損後，用毛巾拍打

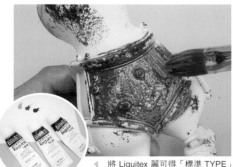 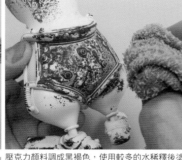 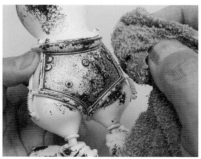

1 　將 Liquitex 麗可得「標準 TYPE」壓克力顏料調成黑褐色，使用較多的水稀釋後塗布在身體上。

2 　趁還沒有乾燥前，使用纖維較明顯的毛巾咚咚咚的拍打，擦去多餘的顏料。

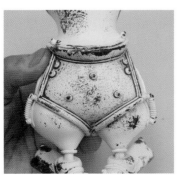 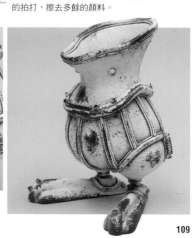

3 　溝槽的部分不要擦拭過頭，保留一些顏料，使其乾燥。

4 　清洗處理前後的比較。經過毛巾拍打之後，可以增加獨特的粗糙質感，呈現出更具真實感的朽壞表現。

109

● 改變色調進一步污損處理

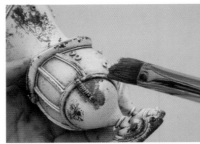

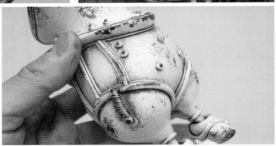

1　增加不透明壓克力顏料的紅色比例，追加如同泥污般的色調。塗布在大腿的線圈部分以及身體前面的溝槽部分、腳尖等處，使用毛巾拍打擦去多餘的顏料。

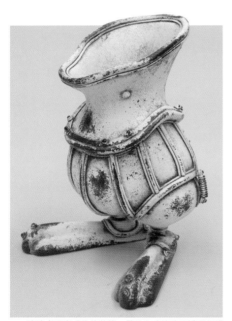

2　清洗處理完成後的狀態。最後在噴塗消光透明保護漆，將整體的光澤感統一成霧面。

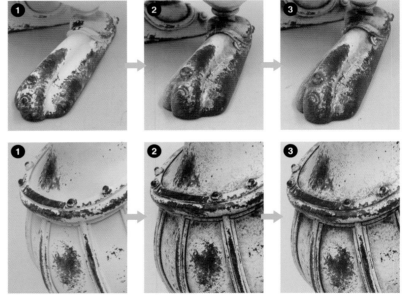

3　這是清洗處理過程的比較圖。❶清洗處理前❷以茶色污損的狀態❸加上紅色再進行污損的狀態。訣竅是一邊觀察整體的比例均衡，再一點點的加上朽壞的色調。

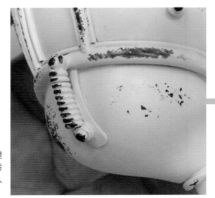

4　這是清洗處理前後的表面質感比較圖。清洗處理前，給人光滑輕盈的質感。藉由壓克力顏料的污損與毛巾的拍打，可以看到增加了經年累月長久使用後的外觀質感。

3 頭部的塗裝

● 以白色作為底色，使用筆刷為肌膚上色

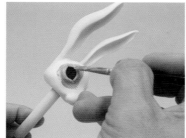

1 為了讓肌膚的發色更佳，使用塗膜較強的白色拉卡消光噴漆來進行底塗。

2 將 Liquitex 麗可得「標準 TYPE」壓克力顏料以筆塗的方式上色肌膚。塗色時眼睛周圍與口部附近溝痕的顏色要深一些，呈現出漸層效果的感覺。

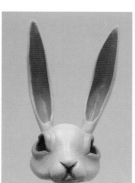
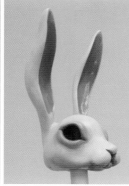
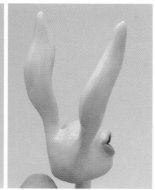

3 筆塗完成後的狀態。因為這個樣子看起來過於光滑，給人無機質的印象，因此決定要在皮膚加上一些霧面質感。

● 以毛巾拍打，呈現出質感

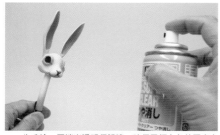
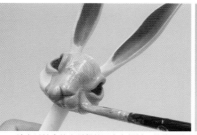

1 先噴塗一層消光透明保護漆，確保已經上色的壓克力顏料不會剝落。

2 塗上以較多的水稀釋的壓克力顏料，趁著還沒有乾燥之前，以毛巾拍打。

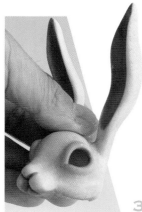
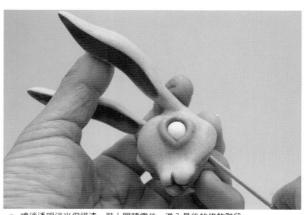

3 已經不再有原本的光滑感，取而代之的是栩栩如生的柔和質感。

4 噴塗透明消光保護漆，裝上眼睛零件，進入最後的修飾階段。

4 眼睛的塗裝、完成修飾

◉ 製作具有光澤的眼睛

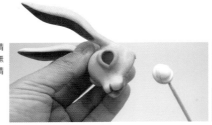

1 將以白色消光拉卡噴漆上色過後的眼睛組合至頭部零件。確認可以正確安裝無誤後,使用壓克力顏料上色紅色的眼睛和黑色的瞳孔。

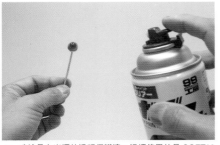

2 噴塗具有光澤的透明保護漆。這裡使用的是 SOFT99 的「色彩噴漆 透明色」。

看起來混濁

3 雖然有呈現出光澤,但因為表面凹凸不平的關係,使得瞳孔看起來混濁。因此要使用 1000 號的耐水砂紙(不沾水),將表面打磨至平滑。

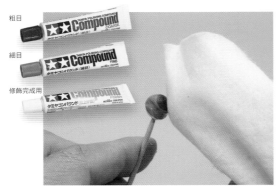

粗目
細目
修飾完成用

4 將能夠讓表面呈現出光澤的研磨劑(膏狀研磨用材料)沾附在柔軟的布上,進行表面打磨。這裡使用的是 3 種不同的田宮「Compound 研磨劑」。依照粗目、細目、修飾完成用的順序分別進行打磨。

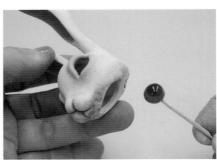
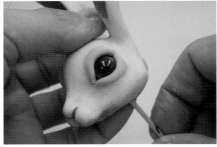

5 打磨完成後的狀態。可以看出瞳孔映出光芒變得清澈而不會呈現扭曲。將眼睛安裝至頭部內,以瞬間接著劑固定。

◉ 將頭部組合至身體

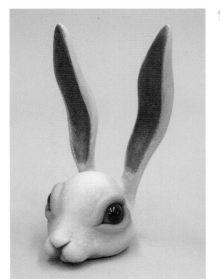

1 將眼睛組裝完成後,放置一段時間,確認表情是否符合當初的設計印象。尤其因為眼睛是左右兔子表情的重要零件,如果覺得有不對勁的地方,馬上就要重新製作(因為頭部和身體組裝起來後就無法再修正了)。

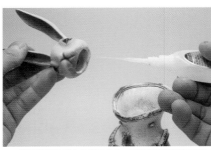
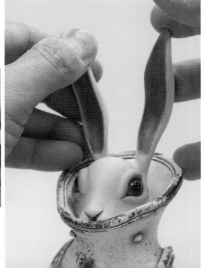

2 當頭部的狀態令人滿意之後,以瞬間接著劑固定至身體上。

完成

本件作品表現出「如同被包覆般的溫暖、安心感」。藉由刻意省略兔子的手部，強調出宛如繭蛹般的圓潤曲線以及溫和氣氛。另一方面，也刻意避免將兔子的表情製作得太過可愛。身體外觀加上朽壞的質感，形成不只是惹人憐愛，也包含了些許黑暗色彩的作品風格。

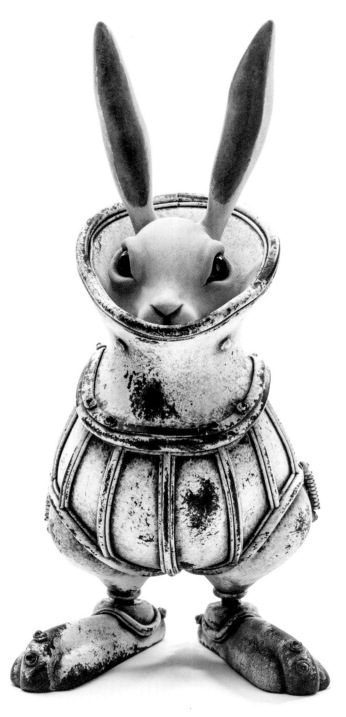

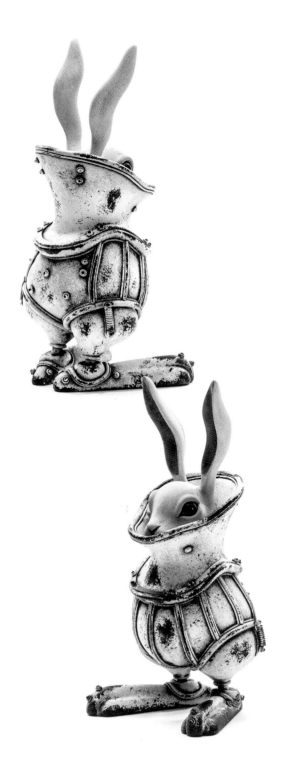

〔COCOON〕
Nomal Type
W130×D150×H200mm　2018 年

113

製作潛水服造型的兔型作品

這次要使用複製品，製作身穿潛水服的兔子。為了表現出潛水服的厚重感覺，預計使用較粗的塑膠軟管，添加大型的裝飾細節。

設計印象草圖
身穿金屬製的復古潛水服，出發前往深海探測的兔子。為了要能夠連接空氣供應管路，身上裝設了大型的連接零件。

製作原型

1 潛水服的大型細部細節造型作業

● 使用較粗的軟管裝飾連接部位

1 與一般類型相同的步驟製作大腿與腳踝的細部細節之後，在衣領與身體的連接部位接著固定一根軟管。然後再將一條更粗的軟管固定於其上。

2 在軟管與本體之間黏上焊接線。藉由 2 根軟管與焊接線重疊配置，表現出更加厚重的細部細節。軟管的接縫要用砂紙磨平，讓高低落差小一點。

● 使用焊接線裝飾大腿

 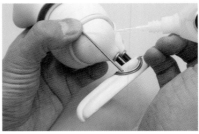 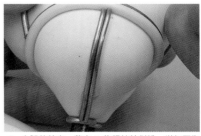

1 配合大腿的長度，裁切數根焊接線。

2 將焊接線沿著大腿的曲線以瞬間接著劑固定。

3 大腿的特寫。藉由 2 條焊接線併排，增加更為厚重的印象。

● 以鉛板製作帶狀的裝飾

 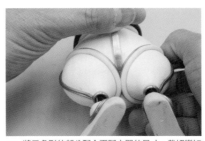

1 將鉛板裁切成帶狀，並且將前端部分修剪成三角形。

2 將三角形的部分配合兩腳之間的尺寸，裁切變短後，以接著劑固定。

3 將兩塊裁切成長條狀的鉛板，併排黏貼固定在上部。

4 將長條帶狀的鉛板整個纏繞在身體上固定。

5 與縱向的鉛板會有形成重疊的部分。使用壓克力板的邊角，按壓出現高低落差的部分，使其密貼固定即可。

2 潛水服的細部造型

● 製作背面的裝飾細節

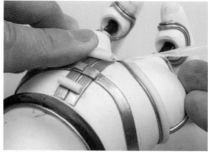

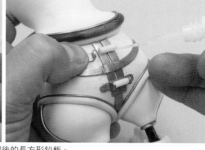

1 先裁切下一截極細的塑料軟管，再配合軟管的直徑尺寸，裁切出長方形的鉛板。將長方形的鉛板邊角修圓後折彎。

2 在身體背面裝飾塑料軟管，然後在其兩側安裝折彎後的長方形鉛板。

3 裝飾部分的特寫。像這樣追加了會讓人聯想到開瓶器的向外凸起造型。

4 到了這個階段，衣領附近看起來有一點太過簡單，因此要在衣領上追加較粗的軟管和焊接線的裝飾。

● 安裝吸氣、排氣零件

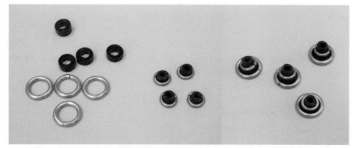

1 以第 43 頁相同的步驟，製作出將軟管層層相疊的零件。將較大的零件作為導入空氣的潛水服吸氣口，較小的零件則當作排氣閥使用。

2 將較小的排氣零件，以接著劑安裝在衣領下方。

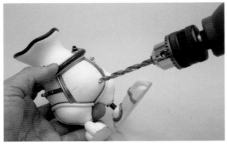 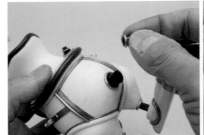 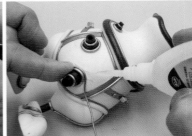

3 因為較大的吸氣口只使用接著劑固定的話，強度會不
夠，所以要以電鑽在身體開孔，插入鉛棒固定後接著。

4 再堆疊較小的零件，並且在零件與身體的連接部位纏繞上兩層焊接線，營造出存在感。

3 提升修飾完成的細部細節

● 衣領周圍的修飾完成

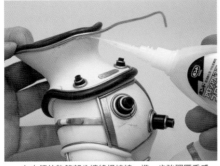

1 在衣領的軟管部分纏繞焊接線，進一步強調厚重感。

2 在衣領後方的兩側裝上長條帶狀鉛板，增加設計上的重點強調。

● 添加腳部的裝飾，安裝線圈零件

1 在腳部添加皮帶狀的裝飾。將裁切成細長條的鉛板，沿著腳部的起伏形狀纏繞上去。

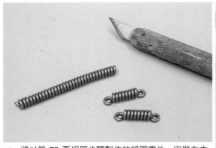 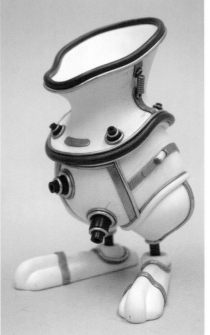

2 將以第 75 頁相同步驟製作的線圈零件，安裝在衣
領的側邊。

● 增加鉚釘狀的裝飾

1 與第 51 頁相同，增加將環氧樹脂補土捏成圓形，再以管材按壓成鉚釘形狀的裝飾。

完成組裝

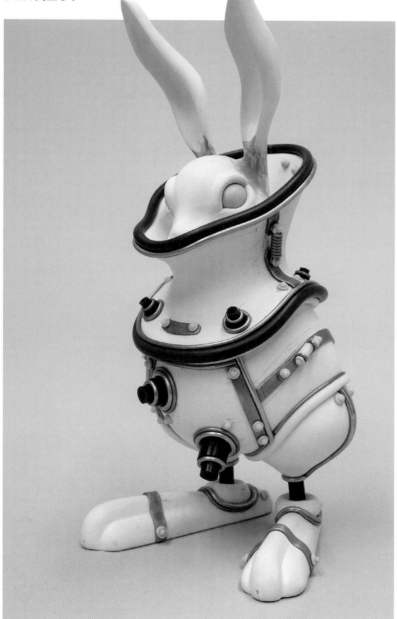

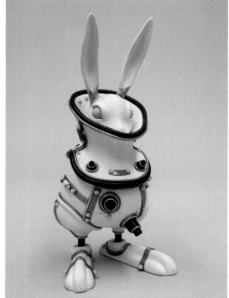

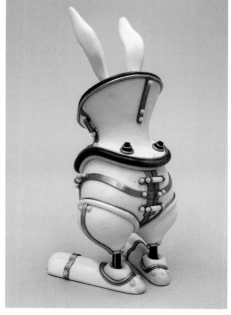

藉由使用粗塑料軟管的裝飾，呈現出與一般類型迥異的粗獷風格。接著要噴塗底漆補土進行底層處理，準備進入塗裝階段。

由塗裝到修飾完成

1 底層的塗裝

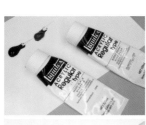

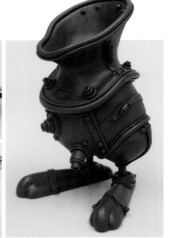

1 使用噴槍噴塗「Mr.Color」黑色消光塗料（使用拉卡塗料噴罐也可以），乾燥之後，再塗上 Liquitex 麗可得「標準 TYPE」壓克力顏料。

2 調出明亮的茶色，重塗上色，並且要在溝槽的部分保留一些深色顏料。

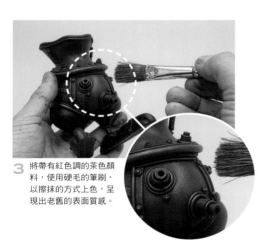

3 將帶有紅色調的茶色顏料，使用硬毛的筆刷，以擦抹的方式上色，呈現出老舊的表面質感。

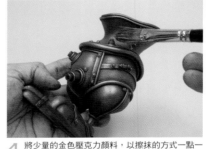

4 將少量的金色壓克力顏料，以擦抹的方式一點一點上色。特別是凸出的部位（光線會照射到的部位）要加強金色的比例。最後要使用半光澤的透明塗料進行表面保護處理。

2 銹污的表現

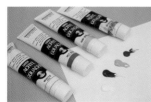

在這裡要特別表現出會發生在青銅像或是銅製品的銅綠（綠色的銹污）現象。

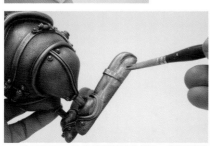

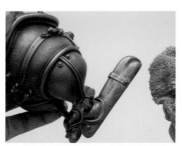

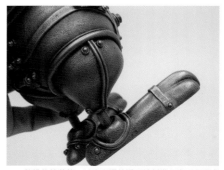

1 以 TURNER 的「不透明壓克力顏料」調製出稍微混濁的綠色，塗抹在比較可能會生銹的溝槽部分。

2 使用充分沾濕的毛巾，咚咚咚拍打表面，擦去多餘的顏料。

3 乾燥後的狀態。以半光澤的透明塗料進行表面保護處理作為完成修飾。

完成

身穿復古風格潛水服的兔子完成了。綠色的銹污成功
發揮了突顯身上厚重金屬質感表現的點綴色功能。

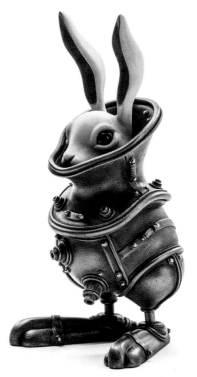

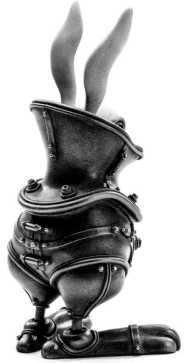

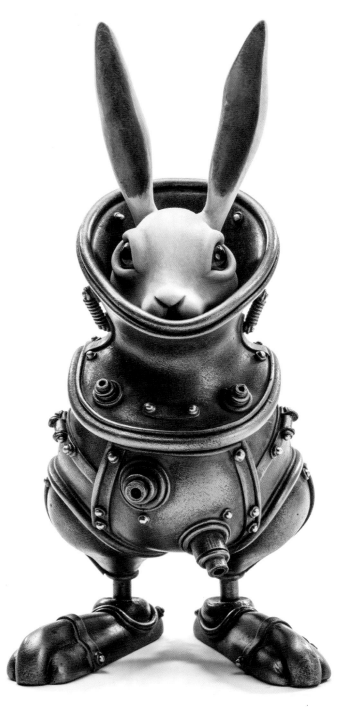

〔COCOON〕
Diver
W130×D150×H200mm　2018 年

製作賽車服造型的兔型作品

使用複製品的第三件作品，是要製作身穿類似賽車服的兔子。設計的重點是如同圓潤迷人的超級跑車般，具有光澤的塗裝風格。

製作原型

1 **細長的腳部造型**

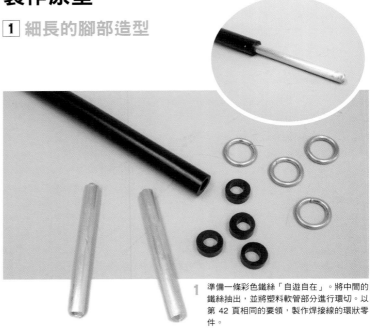

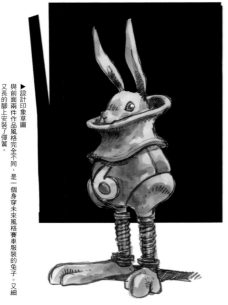

▶設計印象草圖
與前面兩件作品風格完全不同，是一個身穿未來風格賽車服裝的兔子。又細又長的腳上安裝了彈簧。

1　準備一條彩色鐵絲「自遊自在」。將中間的鐵絲抽出，並將塑料軟管部分進行環切。以第 42 頁相同的要領，製作焊接線的環狀零件。

2　將塑料軟管以瞬間接著劑固定在腳踝部分。

3　將塑料軟管固定在身體側的腳部根部，並插入從「自遊自在」抽出的鐵線。

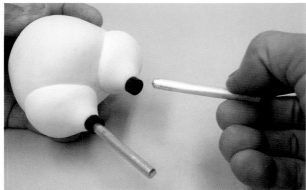

4　鐵線不要以接著劑固定，維持可以隨時取下的狀態（這是為了不要妨礙製作的過程中，隨時需要組裝或者是拆下零件，來確認整體比例均衡的作業）。

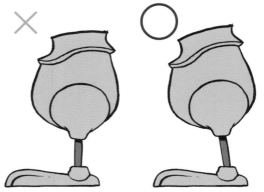

5　安裝腳尖零件，觀察站立時的比例均衡（還不要接著固定）。調整骨架鐵線與塑料軟管的角度，以免兔子的身體向後傾倒。

2 追加裝飾並且組裝

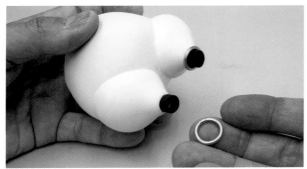

1 在身體側的腳部根部，安裝焊接線的環狀零件。

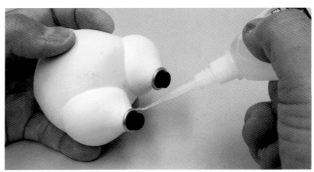

2 將瞬間接著劑滴入環狀零件的間隙。

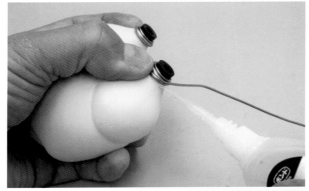

3 稍微空出一些間隔，再安裝一個環狀零件，然後在兩者之間纏繞較粗的焊接線。

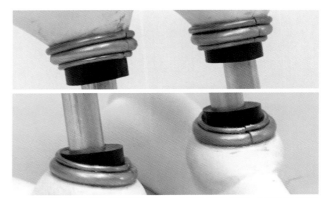

4 身體側的腳部根部與腳踝的特寫鏡頭。上面是三層焊接線，下面是兩層焊接線，營造一些視覺上的變化。

組裝完成

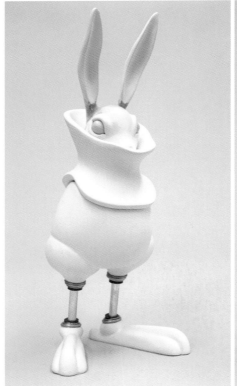

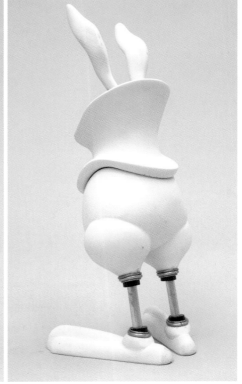

衣領與頭部先不要使用接著劑，暫時組裝即可。雖然與前面兩個作品使用相同的複製零件，但是因為腳部拉長的設計，使得外形輪廓產生很大的變化。

由塗裝到修飾完成

① 底層的塗裝

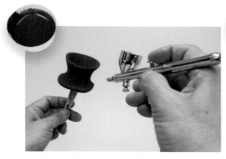
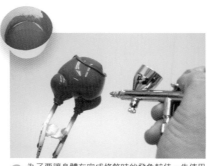
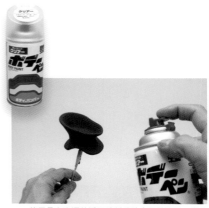

1 噴塗底漆補土，待其乾燥後，再以噴槍整體塗布壓克力顏料。

2 為了要讓身體在完成修飾時的發色較佳，先使用白色的拉卡油性噴漆塗過後，再使用紅色的壓克力顏料進行噴塗。

3 使用具有光澤的透明塗料噴塗衣領的零件，進行表面保護處理。這裡使用的是 SOFT99 的「彩色塗料 透明色」。

② 黏貼轉印貼紙以及打磨處理

● 將轉印貼紙浸泡在水中後進行黏貼

如何自行製作轉印貼紙
市面上有販售可以使用家庭用印表機，自行列印喜歡圖案的自製轉印貼紙組合包。然而白色的字體或是想要製作插圖的轉印貼紙時，就會需要使用可以印刷白色的特殊印表機（如 MicroDry 印表機等等）。
如果要準備印表機有困難的話，也可以將市面上販售的英文字母轉寫貼紙組合拼字使用即可。

1 所謂的轉印貼紙，指的是可以用來製作裝飾文字或插圖的貼紙。這裡是使用以 MicroDry 印表機自行製作的轉印貼紙。

2 用鑷子夾著貼紙泡在水中，然後再放置於想要黏貼的位置，將底下的紙張抽出。

3 使用棉花棒按壓吸取多餘的水分，並將氣泡趕出，撫平皺摺。

如果轉印貼紙無法密貼的時候
如果有轉印貼紙無法緊密貼合在曲面上的情形，可以將轉印貼紙的軟化劑「Mr.MARK SOFTER」塗在上層後以棉棒按壓。也可以將能夠接著的更牢靠的「Mr. MARK SETTER」，事先塗布在黏貼面。

● **使用耐水砂紙打磨表面**

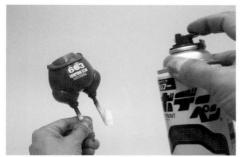

1 貼上轉印貼紙，待其乾燥之後，以具有光澤的透明保護漆進行表面保護處理。薄薄地噴塗之後，待其乾燥，像這樣反覆進行五次左右，讓透明保護漆的塗料層增加厚度。

2 充分乾燥之後，使用 1000 號的耐水砂紙（不沾水）打磨表面，使得轉印貼紙的高低落差與塗裝面都變得平滑。

3 打磨完成之後的狀態。雖然表面暫時會呈現霧面，但只要使用研磨劑進行打磨處理後，又會恢復光澤。

4 衣領的零件也使用耐水砂紙充分打磨。

● **使用研磨劑打磨，呈現出光澤**

 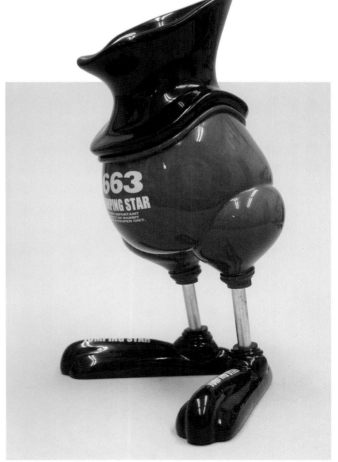

1 將研磨劑依粗目、細目、修飾完成用的順序充分打磨，呈現出光澤。以同樣的步驟，也在腳上貼上轉印貼紙並修飾出光澤。

3 細部的塗裝組裝完成

◉ 貼上保護膠帶，在細部上色

 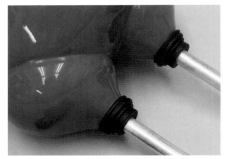

1 使用保護膠帶，將不想要噴塗的位置進行遮蓋之後，再使用壓克力顏料進行噴塗。

2 充分乾燥之後，將保護膠帶撕下，就能夠呈現出漂亮的分別塗布區塊。

◉ 腳部的彈簧零件上色

1 以第 75 頁相同的步驟，製作線圈狀的零件，稍微將其拉長，強調出很能夠彈跳的印象。

2 噴塗底漆塗料「色彩噴漆 打底用」之後，接著噴塗壓克力顏料。乾燥後使用透明塗料進行表面保護。

◉ 組裝腳部、身體與頭部

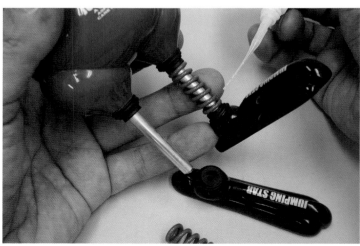 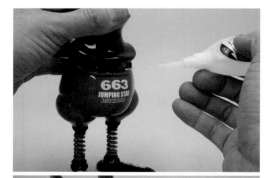 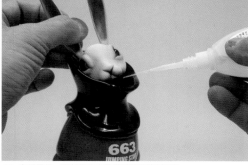

1 將腳部的骨架鐵線穿過線圈狀的零件，把腳尖零件也安裝上去後，以瞬間接著劑固定。

2 衣領零件、頭部零件也使用瞬間接著劑固定。

完成

在腳部安裝彈簧零件，不管多高都能夠輕鬆跳躍的兔子「JUMPING STAR」。胸口的號碼讓人聯想到參加競技比賽的印象。也許牠即將要參加競爭跳躍高度世界第一的大會也說不定呢。

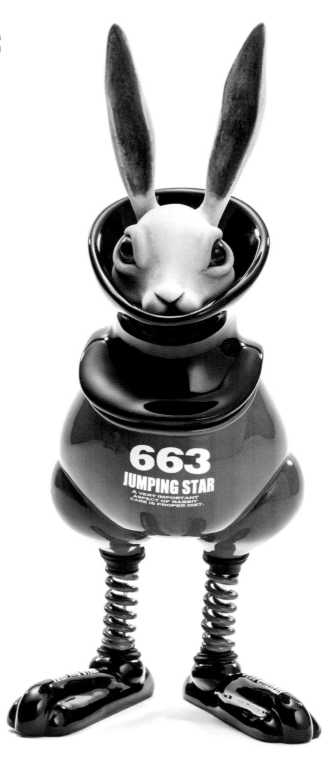

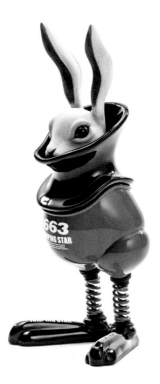

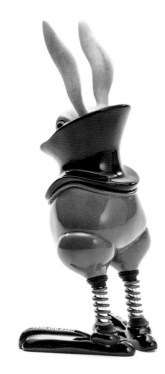

〔COCOON〕
Jumping Star
W130×D150×H230mm　2018 年

組裝以樹脂複製的金魚

前面我們介紹了使用石膏來翻模的方法，但也有使用矽膠素材來翻模的方法。矽膠模具的柔軟性，具有可以複製的更加精密的優點。這裡要示範將樹脂倒入矽膠模具複製金魚零件的組合作業。

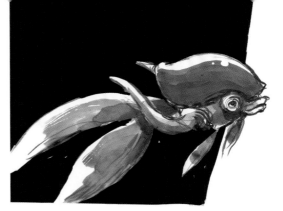

▲設計印象草圖
這是將色彩繽紛的流行設計印象，與金魚所特有的清涼感覺，兩者合而為一的作品。為了要讓魚鰭呈現出透明感，使用透明的樹脂素材進行複製。

▲製作原型，並以透明樹脂製作出複製品。為了能夠將原型更加精密地複製出來，這次是委託專門的業者進行複製（第 132 頁）。

組裝複製品零件

1 表面處理～追加金屬零件

◉ 去除毛邊，整理表面狀態

1 剛複製完成的零件帶有毛邊（不要的部分）。使用鉗子或是筆刀將不要的部分去除。

2 使用耐水砂紙（不沾水），將兩塊模具的接縫形成的分模線，打磨處理至看不見為止。

◉ 在排氣筒上安裝金屬的管材

1 使用尖嘴鉗將鋁棒彎曲，製作金魚本體與排氣筒連接的管路。

2 使用電鑽在排氣筒零件上面開孔，插入鋁棒，然後以瞬間接著劑固定。

3 排氣筒與金屬管材連接完成的狀態。製作兩個像這樣的零件，連接至金魚的本體。

4 在這個階段，請先確認尾鰭零件是否能夠正確的組裝至本體（不要接著固定）。

◉ 加工胸鰭的連結部分

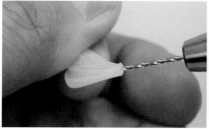

1　由於胸鰭零件直接接著的話，強度會不夠，因此要再連接部分插上銅線。以電鑽開孔，插入銅線後，使用瞬間接著劑固定。

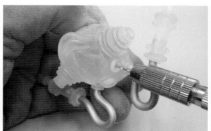
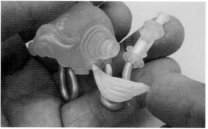

2　瞬間接著劑使用的是高壓氣體工業的「CYANON 瞬間接著劑」。特徵是具有黏性，可以像補土一樣切削整形。搭配 ALTEC 安特固「底漆噴罐」的硬化促進劑一起
　使用也不錯。使用耐水砂紙整形，暫時組裝在身體上（還不要接著固定）。

◉ 在尾鰭加上裝飾

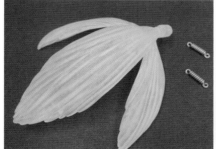
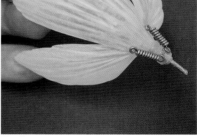

1　以第 75 頁相同的步驟，使用焊接線製作線圈狀
　的零件。

2　與胸鰭相同，在連接本體的部分插入銅線，接著固定線圈狀的零件。

2 底層處理

◉ 只在不透明的部分，噴塗底漆補土

1　只在本體與排氣筒、頭盔形狀的部分噴塗底漆補土。魚鰭部
　分為了要活用樹脂的透明感，請不要噴塗底漆塗料

127

由塗裝到修飾完成

1 塗裝黏貼轉印貼紙

● 對本體施加基底塗色

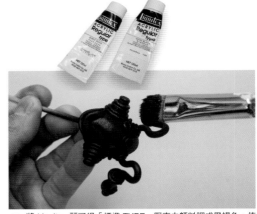

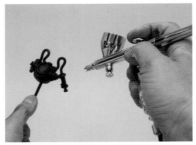

1 使用噴槍將「Mr.Color」的黑色消光塗料，噴塗在金魚的本體上，等待乾燥。

2 將 Liquitex 麗可得「標準 TYPE」壓克力顏料調成黑褐色，使用毛刷較短的筆刷以擦抹的方式塗色。

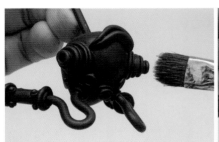

3 一點一點調成明亮的色調進行重複塗色。溝槽的部分要保留一些較深的顏色。

4 最後要使用金色顏料，塗抹在較為突出的部分（光線最容易照射到的部分），呈現出金屬的質感。

● 增加經年累月的老舊表現

1 使用 Liquitex 麗可得「標準 TYPE」壓克力顏料在金魚的嘴唇部分塗上乳白色，等待其充分乾燥。在其上將同樣是 Liquitex 麗可得的壓克力顏料混色成茶色，以較多的水稀釋後進行塗布。

2 趁還沒有乾燥之前，使用毛巾拍打擦拭多餘的顏料。

3 乾燥之後使用不透明壓克力顏料，追加描繪塗裝剝落的感覺。

◉ 對魚鰭施加具有透明感的塗裝

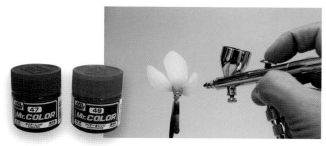

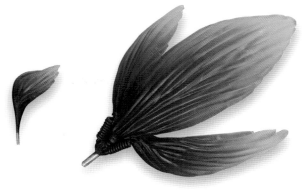

1 　為了要呈現出魚鰭部分的透明感，在沒有噴塗底漆補土的樹脂零件上，直接塗布「Mr.Color」的透明顏料（因為壓克力顏料固著力較弱的關係，因此樹脂零件比較不適合直接塗布上色）。

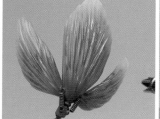

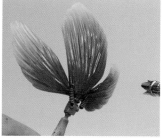

2 　依照透明橘色顏料→透明紅色顏料→黑褐色的順序重複上色，呈現出美麗的漸層色。並且使用透明的消光保護漆進行完成修飾。

◉ 在頭盔形狀的部分貼上轉印貼紙

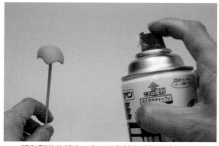

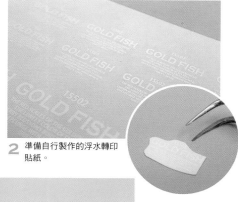

1 　頭盔形狀的部分，先以白色拉卡油性噴漆噴塗之後，再用噴筆塗成紅色。藉由先噴塗白色顏料，可以讓之後塗色的紅色發色更佳。

2 　準備自行製作的浮水轉印貼紙。

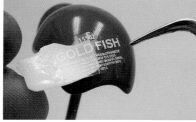

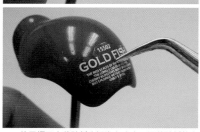

3 　使用鑷子夾著貼紙先浸泡在水中，再將貼紙放在想要黏貼的部分。將底下的紙張抽掉後，使其緊密貼合在表面。

4 　在黏貼位置塗上轉印貼紙的軟化劑（參考第 122 頁），放置一段時間，等到變軟之後，再使用棉花棒按壓。乾燥之後，再以透明塗料進行表面保護處理。

● 使用研磨劑打磨表面

1 將轉印貼紙邊緣的高低落差磨除，呈現出更加美觀的表面狀態。使用 1000 號的耐水砂紙打磨零件表面。

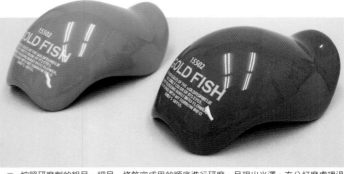

2 按照研磨劑的粗目、細目、修飾完成用的順序進行研磨，呈現出光澤。充分打磨處理過後，幾乎看不見轉印貼紙的高低落差，反射出來的光芒也不再扭曲，看起來更加美觀。

2 組合

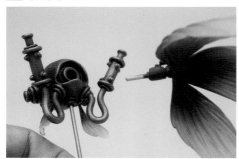
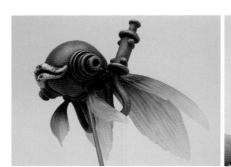

1 將尾鰭與胸鰭連接到本體，以瞬間接著劑固定。

2 使用模型用的熱熔槍在頭部堆上熱熔膠（可以用來接著的樹脂），然後上面再覆蓋頭盔狀的零件。因為熱熔膠溫度很高的關係，作業時請小心不要用手直接碰觸。

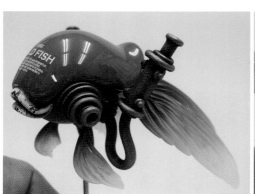

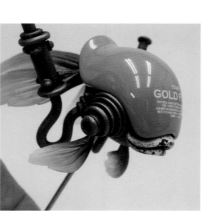

3 當熱熔膠冷卻之後就完成接著了。以同樣的步驟，再製作一個藍色頭盔的金魚。

4 使用壓克力板與黃銅管，組合出一個展示台。

完成

完成了一件以色彩繽紛，並肩排列的愉快金魚為設計
母題的作品。用色鮮豔，如同糖果般的顏色，以讓觀
眾光是觀看，就能感到心情雀躍興奮的作品為目標。

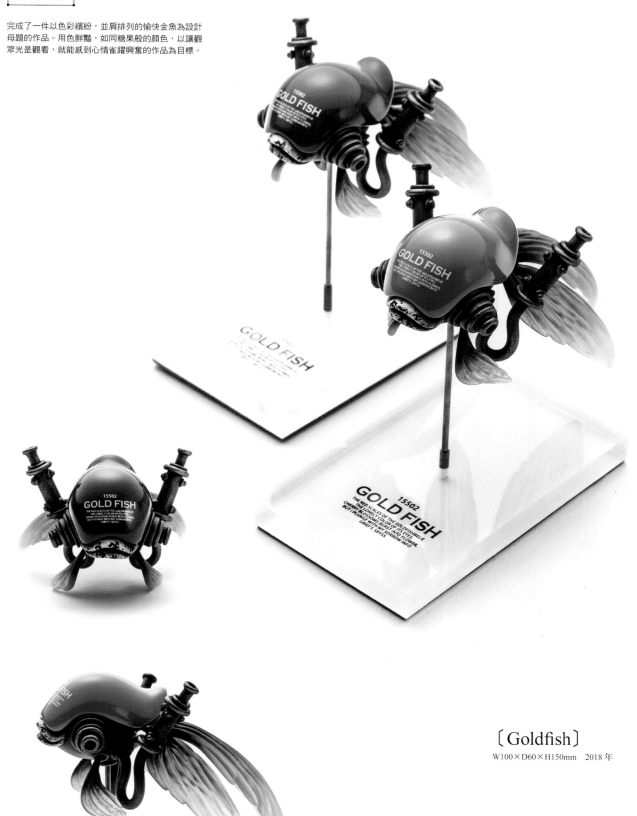

〔Goldfish〕
W100×D60×H150mm　2018 年

COLUMN

委託專業廠商進行樹脂複製

第 126～131 頁的作品使用矽膠來翻模並且澆灌樹脂來進行複製。優點是模具比石膏模還要耐用，適合製作大量的複製品。另一方面，為了要製作出精度高的複製品，需要大規模的設備。這次是委託專門製作複製品的業者，採用「真空注型法」來進行複製。這裡要為各位介紹概略的作業工程。

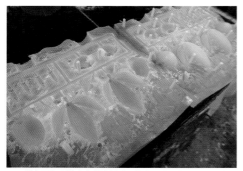

1 首先要在附帶真空幫浦的注型機當中進行翻模，製作出沒有氣泡的矽膠模具。

2 噴灑離型劑，好讓複製品更容易從模具取下。

3 為了要能夠製作出精度更高的複製品，先將矽膠模具固定在以鋁板製作的擋板上，再設置於注型機。

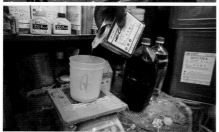

4 複製用的樹脂材料使用的是平泉洋行的「HEI-CAST」。這個樹脂是透過 A 液與 B 液混合之後產生硬化。將 A 液與 B 液使用精密磅秤計量出相同的分量。

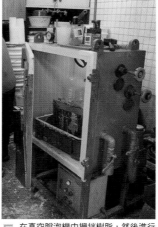

5 在真空脫泡機中攪拌樹脂，然後進行注型作業。透過減壓的方式，讓樹脂中的氣泡脫離，然後恢復到常壓，讓樹脂充滿整個矽膠模具的各個角落。

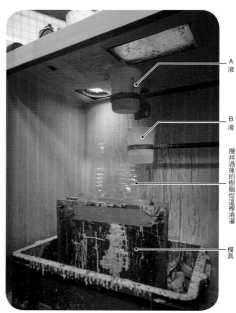

A 液

B 液

攪拌過後的樹脂從這裡澆灌

模具

6 放入加熱到 50 度左右的恆溫槽等待樹脂硬化。

7 硬化之後將擋板拆開，自矽膠模具中取出複製品。

4

章

作品介紹

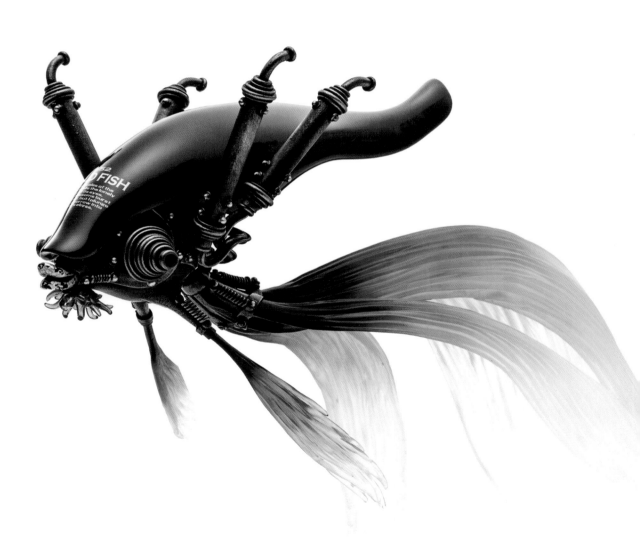

〔 Shoebill 〕 鯨頭鸛

W200×D170×H500mm　2017 年

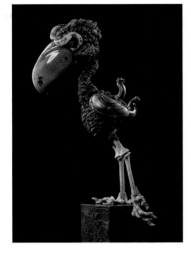

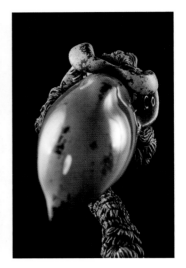

這是以鯨頭鸛這種巨大的鳥喙與銳利的眼光特徵為設計母題的作品。我在製作的時候，一邊幻想著如果鯨頭鸛身上長著實際上並不存在的蓬鬆輕柔羽毛，會是怎麼樣子呢？一邊製作了這件作品。以「Super Sculley」樹脂黏土來表現身上的羽毛。

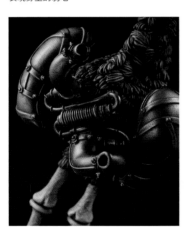

以樹脂黏土來表現身上羽毛的手法

抹刀

樹脂黏土

①將黏土揉成水滴狀。

②使用抹刀按壓出凹陷形狀。

黏土的斷面

③使用抹刀進一步按壓出更多的凹陷形狀。

黏土的斷面

④用手指捏住根部使其形狀收縮。重複①到④的步驟。

本體

⑤將羽毛根部接著在作為基底的黏土上，排列呈現出羽毛生長方向的流勢。製作到一定程度之後，放進電烤箱加熱。

〔Bat/Charge〕

蝙蝠

W500×D160×H140mm　2017 年
W320×D130×H300mm　2017 年

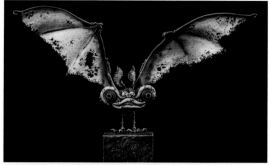

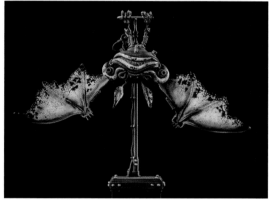

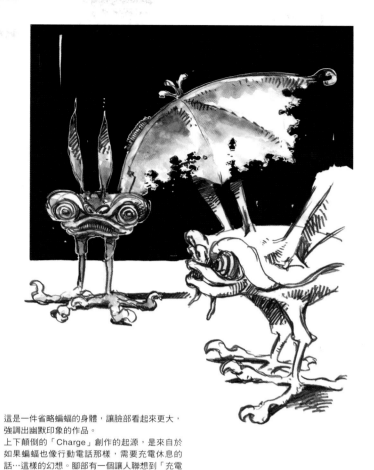

這是一件省略蝙蝠的身體，讓臉部看起來更大，強調出幽默印象的作品。

上下顛倒的「Charge」創作的起源，是來自於如果蝙蝠也像行動電話那樣，需要充電休息的話…這樣的幻想。腳部有一個讓人聯想到「充電完畢」的藍色指示燈號。

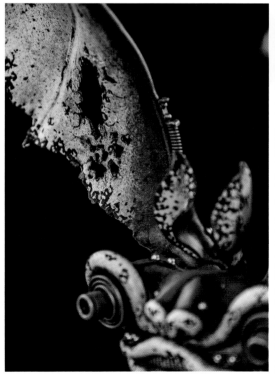

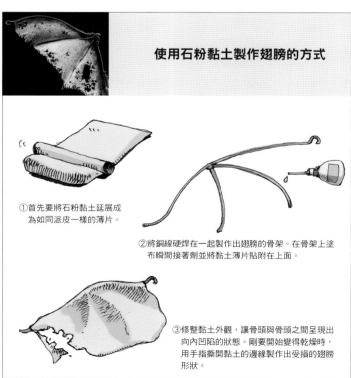

使用石粉黏土製作翅膀的方式

①首先要將石粉黏土延展成為如同派皮一樣的薄片。

②將銅線硬焊在一起製作出翅膀的骨架。在骨架上塗布瞬間接著劑並將黏土薄片貼附在上面。

③修整黏土外觀，讓骨頭與骨頭之間呈現出向內凹陷的狀態。剛要開始變得乾燥時，用手指撕開黏土的邊緣製作出受損的翅膀形狀。

〔Gallus gallus domesticus〕

公雞

W300×D150×H600mm 2017 年

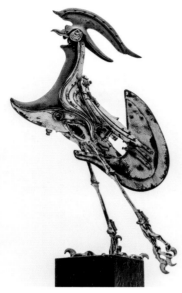

這是以作者認為「全世界最帥氣的鳥類」
公雞為設計母題的作品。將雞冠與肉垂
（垂在下巴底下的部分） 極度變形處
理，最後呈現出紅色與白色的顏色對比讓
人印象深刻的作品。

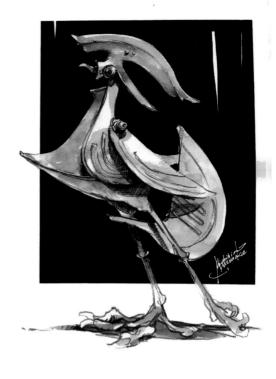

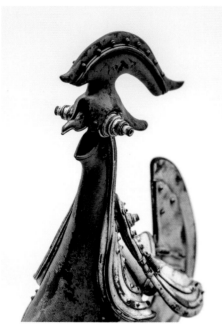

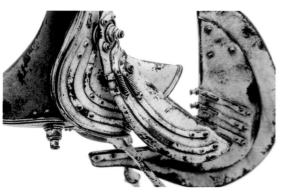

關於零件的分割

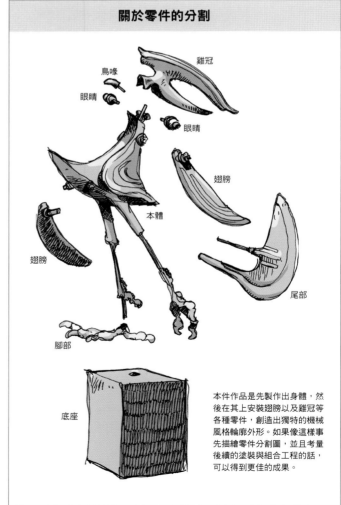

雞冠

鳥喙

眼睛

眼睛

翅膀

本體

翅膀

尾部

腳部

底座

本件作品是先製作出身體，然
後在其上安裝翅膀以及雞冠等
各種零件，創造出獨特的機械
風格輪廓外形。如果像這樣事
先描繪零件分割圖，並且考量
後續的塗裝與組合工程的話，
可以得到更佳的成果。

〔 Ural Owl 〕

貓頭鷹

W150×D130×H250mm　2018 年

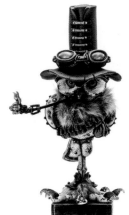

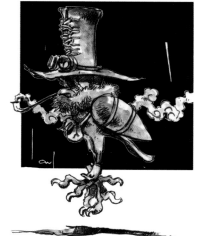

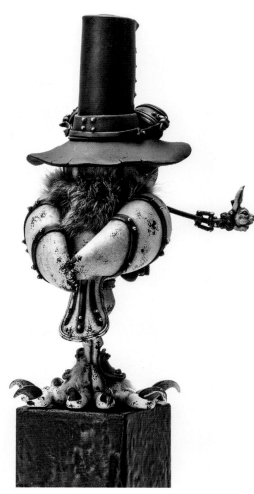

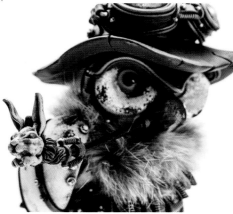

這是以貓頭鷹為設計母題，加上護目鏡和高禮帽這類蒸汽龐克要素的作品。

貓頭鷹是肉食性的猛禽類，據說有時候連兔子都吃。由此產生聯想，將煙斗設計成兔子造型，增加了一些黑暗的設計要素。

關於頸部周圍的裝飾

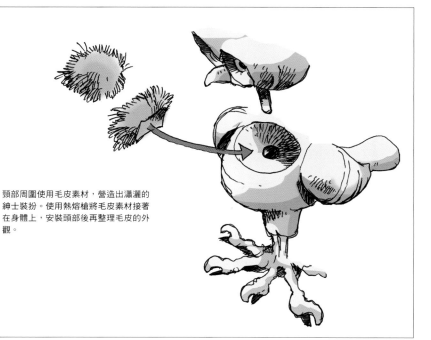

頸部周圍使用毛皮素材，營造出瀟灑的紳士裝扮。使用熱熔槍將毛皮素材接著在身體上，安裝頭部後再整理毛皮的外觀。

〔Martian〕 章魚型火星人

W240×D140×H320mm　2017 年

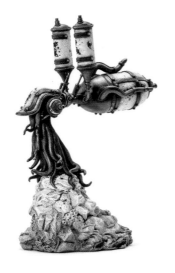

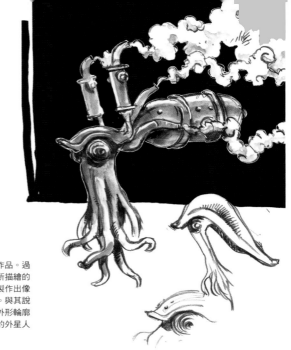

一開始是製作成以章魚為設計母題的作品。過程中我想起在以前看過的科幻小說中所描繪的火星人外形就像是章魚一般,因此就製作出像這樣在乾燥的大地上馳騁的火星人了。與其說是恐怖的侵略者,不如說想要呈現出外形輪廓呈現不平衡狀態,但內心卻十分溫和的外星人為印象。

觸手狀腳部的製作方法

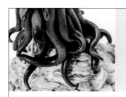

①均勻混合環氧樹脂補土(6 小時快速硬化型)。

②等待約 10 分鐘開始變硬之後,延伸加工成棒狀。

③當黏土硬化到手持一端,另一端也不會下垂的程度後,將黏土彎曲加工成觸腳的形狀。

④將數根黏土隨意彎曲之後貼合在一起。

不平衡狀態造型的固定方法

為了不要讓後腦勺的機械部分因過重折斷,製作時要插入金屬線製作的骨架,將本體與機械部分、底座連接在一起。底座是使用石粉黏土在木頭的角材上堆塑製作而成。

〔Carassius auratus〕 金魚

W230×D380×H300mm　2017 年

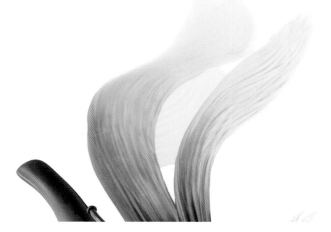

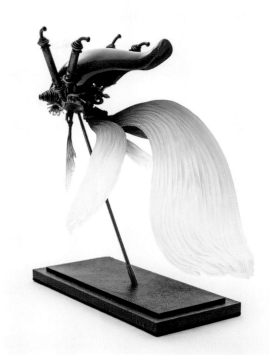

第 126～131 頁製作的金魚成長變大之後的姿態。原本看起來像糖果一樣可愛的金魚，長大成年之後，以正在悠閒游泳的姿態為印象設計。將頭部、魚鰭變長變大，以及金魚所特有的清涼感覺、優美感覺表現出來。

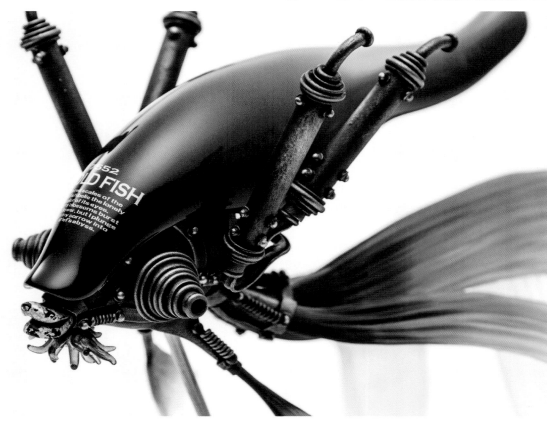

外觀看起來像是由好幾個圓形零件堆疊的眼睛，是以粗細不一的塑料軟管組合成一起，並貼上焊接線製作完成。 4 根圓筒狀的零件，也是同樣將許多圓形零件堆疊在一起的設計，呈現出整體設計的統一感。

〔Bull〕

公牛

W120×D180×H270mm　2016 年

這是以在鬥牛場上奮戰的公牛為設計
母題的作品。我很喜歡公牛將頭低下
來進行威嚇時的表情，因此便將其設
計成為作品。另一方面，極端變形的
牛角成為作品整體外形輪廓的強調之
處。設計的重點是看起來明顯不適合
用來進行戰鬥的牛角形狀和生長方
向。

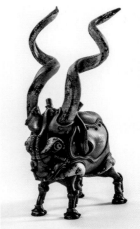

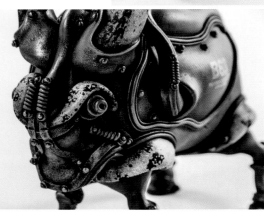

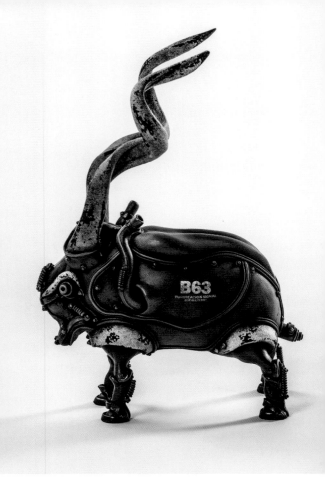

扭曲大捲角的造型方法

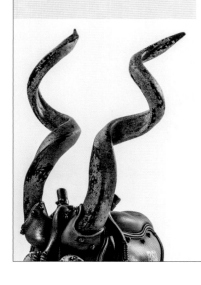

①先將石粉黏土桿成前端尖細的棒狀。

②使用拇指與食指捏住上部，直線滑動手指，
　製作出牛角。

③將牛角纏繞在木棒上，待其乾燥。

④乾燥後，將木棒取出就完成了。

〔Kirin〕 麒麟
W200×D100×H300mm　2016 年

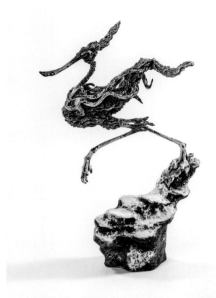

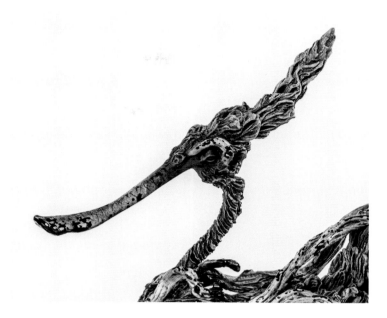

這是以中國傳說中的生物－麒麟為設計母題的作品。雖然麒麟大多數被描繪成四隻腳的動物，但在這裡刻意以輕快的鳥類為印象，製作成兩條腿的形象。藉由看起來不穩定的姿勢，表現出宛如正要衝下斜坡的一瞬間般的躍動感。

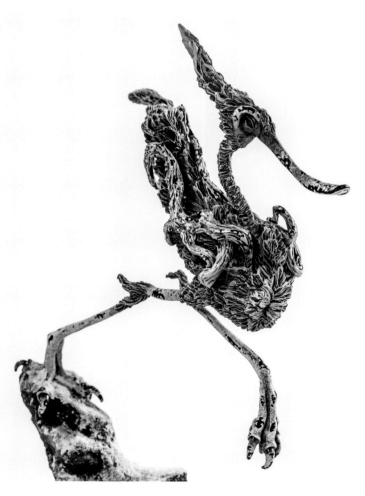

將鋁棒折彎，製作出精瘦的腳部基底，使用抹刀將石粉黏土加工出身體上羽毛的細部細節。腳邊的積雪是使用 TAMIYA 田宮「情景表面質感顏料（雪白色）」來表現。

〔Italian Greyhound〕

義大利靈緹犬

W250×D120×H400mm　2017 年

作者的朋友當中有人飼養義大利靈緹犬，因此有機會得以親眼見過這種狗。
身體非常的苗條，臉也非常細長，站立的時候充滿了驕傲的感覺。這個姿態
讓我感到非常的著迷，因此便將其拿來作為作品的設計母題。

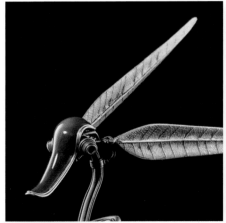

與實際的狗相較之下，差異最大的是耳朵的
造型。這裡將其變形得又大又長，再加上枯
葉的葉脈質感作為設計重點。

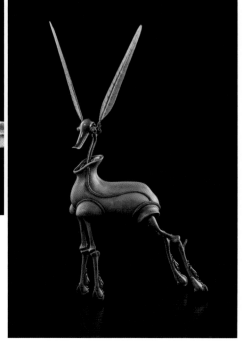

〔Red Cat〕 貓型

W360×D370×H450mm　2017 年

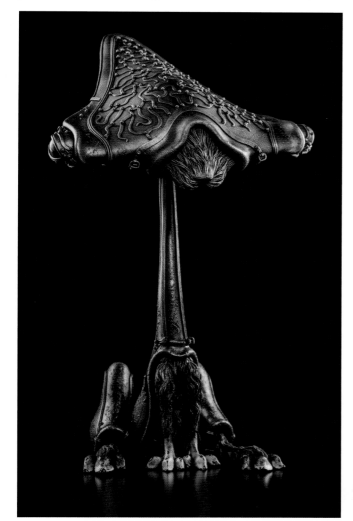

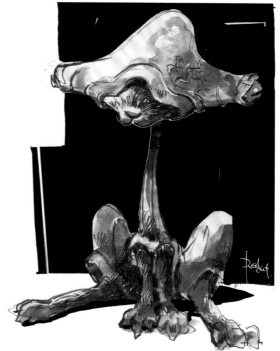

這件作品加上了大膽的變形處理，乍見之下很難看得出來這是以貓型作為設計母題。尤其以眼睛分的很開，讓人充滿憐愛的表情以及頭部的複雜模樣為設計的重點。

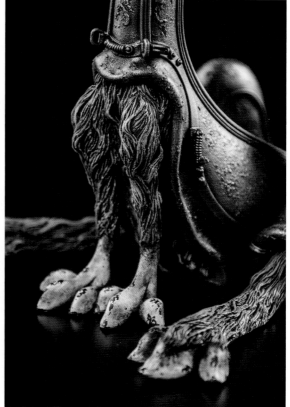

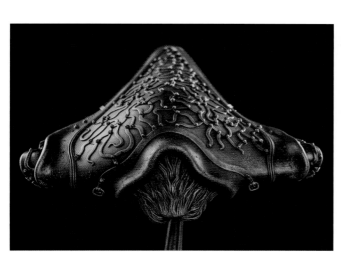

頭部貼上許多將鉛板切割成曲線形狀的造型物，表現出如唐草花紋般的模樣。

從讓人聯想到甲冑的身體悄然伸出的手腳，呈現出「機械」與「生物」並存的感覺。

〔 Anteater 〕

食蟻獸

W920×D280×H500mm　2017 年

這個作品雖然是以細長口部補食螞蟻的食蟻獸為設計
母體，但不只有四隻腳，而是設計成多腳的機械部
位，稍微營造出一種未知生物般的氣氛。

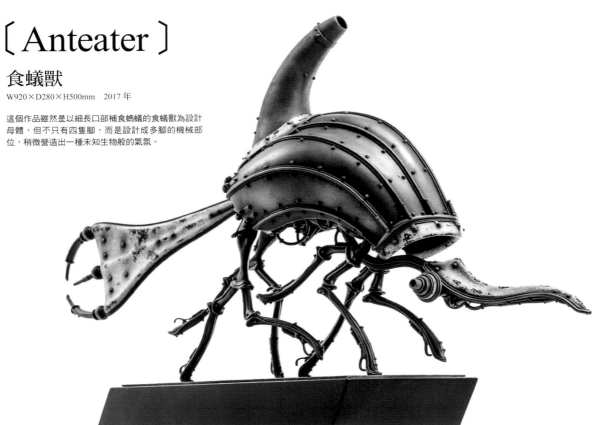

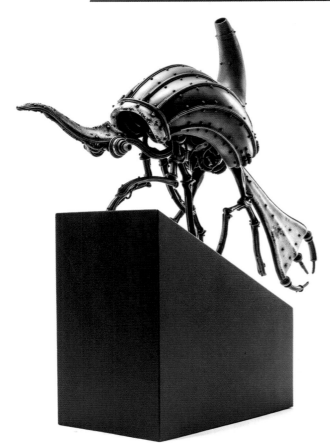

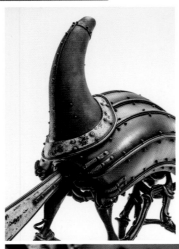

背部的排氣管造型簡單，
刻意要與身體造型做出差
異化。

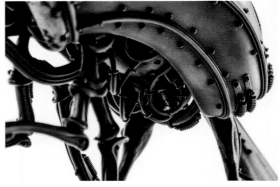

身體內側也使用焊接線及軟管來追加細節，製作成可以稍微窺探到這個不
可思議的生物內部構造的設計。

〔Flamingo〕

火鶴

W150×D50×H300mm　2015 年

這是作者對於單腳站立的火鶴之優美曲線、纖細修長的外形輪廓表現，經過摸索之後設計而成的作品。除了在身體加上讓人聯想到煙囪的機械部分之外，也融入了火鶴平滑延伸的細長頸部曲線美。

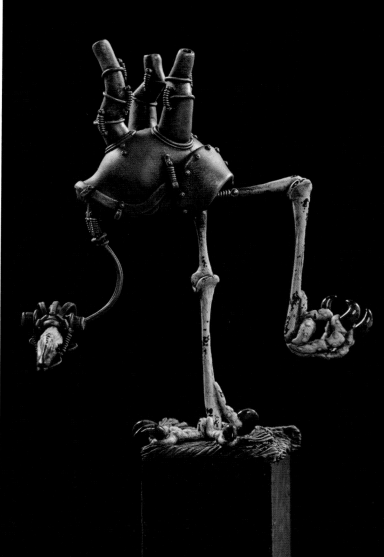

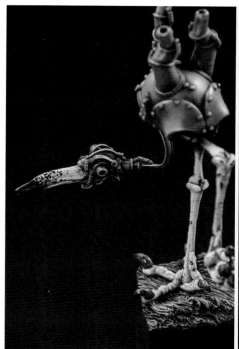

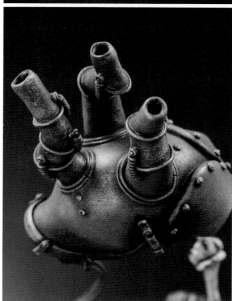

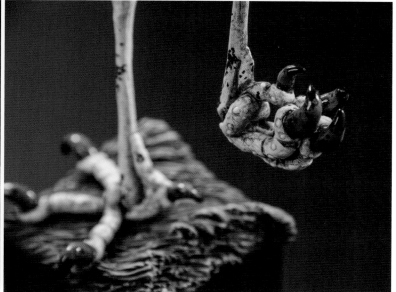

煙囪狀的部分是以樹脂黏土及焊接線製作。腳部只在尖爪部分呈現出光澤，使得整體視覺上形成設計的強調重點部位。

〔Panpo〕 鳥型

W60×D50×H180mm　2015 年

這是以我小時候在街頭一角看到的鳥型店頭展示品為印象製作而成的作品。當時那件展示品因為受到風吹日曬雨淋的關係，已經顯得老舊，但仍然堂堂正正地佇立在街頭的樣子，讓我感到十分的懷念，因此便將其作為作品的設計母題。

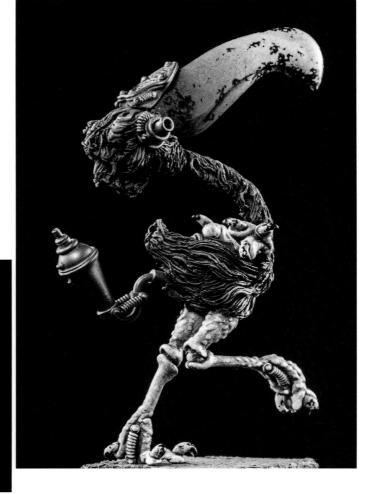

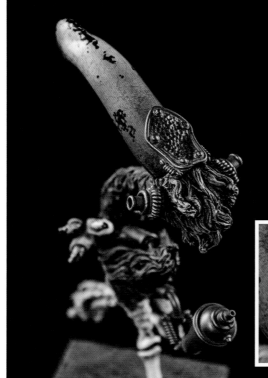

頭部的凹凸不平部分，是使用樹脂黏土延展成片狀，然後再用前端圓滑的棒狀物在上面按壓製作出來的。

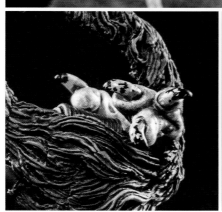

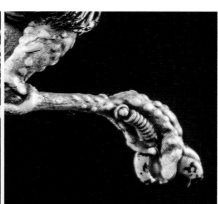

〔Recordbreaker Fishtype〕魚型

W480×D150×H180mm　2017 年

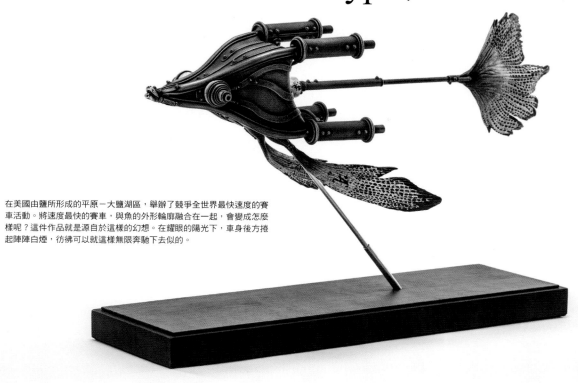

在美國由鹽所形成的平原－大鹽湖區，舉辦了競爭全世界最快速度的賽車活動。將速度最快的賽車，與魚的外形輪廓融合在一起，會變成怎麼樣呢？這件作品就是源自於這樣的幻想。在耀眼的陽光下，車身後方捲起陣陣白煙，彷彿可以就這樣無限奔馳下去似的。

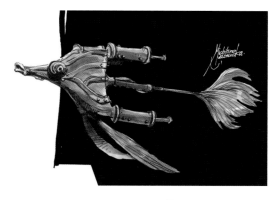

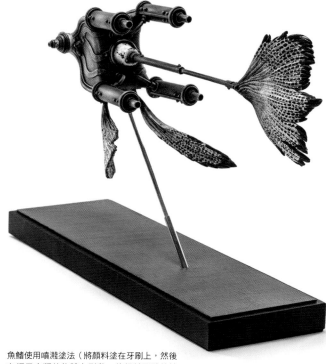

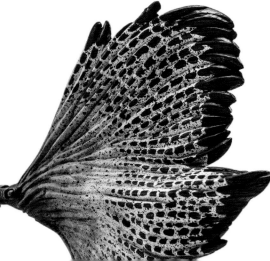

魚鰭使用噴濺塗法（將顏料塗在牙刷上，然後在網子之類的物體上刷動，使顏料飛濺的技法）處理之後，再用筆刷將模樣描繪上去。

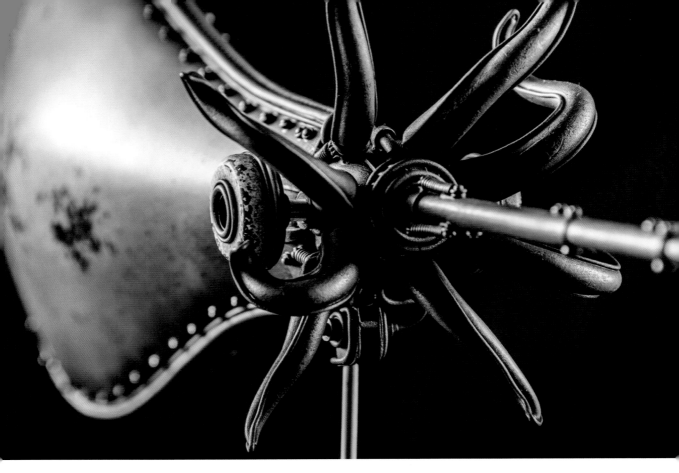

〔 Octopus 8 〕 章魚

W850×D120×H180mm　2016 年

一般聽到章魚都會有從口中吐出墨汁的印象，而吐墨的部位是一種稱為漏斗的部分。除此之外，在八隻腳的中央還有口器。由這樣的狀態產生聯想，製作出從觸腳的中央延伸出長長噴嘴的機器風格章魚。刻意在曲線外形輪廓的軟體動物上，追加直線的變形處理，留下「這是什麼樣的生物呢？」的想像空間。

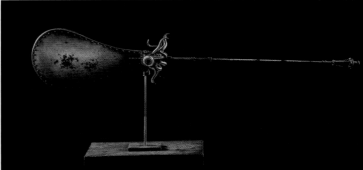

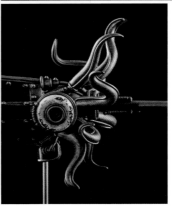

腳的部分使用加工成細長形狀的樹脂黏土，調整成動態動作之後加熱處理，然後再貼上焊接線裝飾而成。

〔Lamp Fish〕 深海鮟鱇

W200×D150×H600mm　2015 年

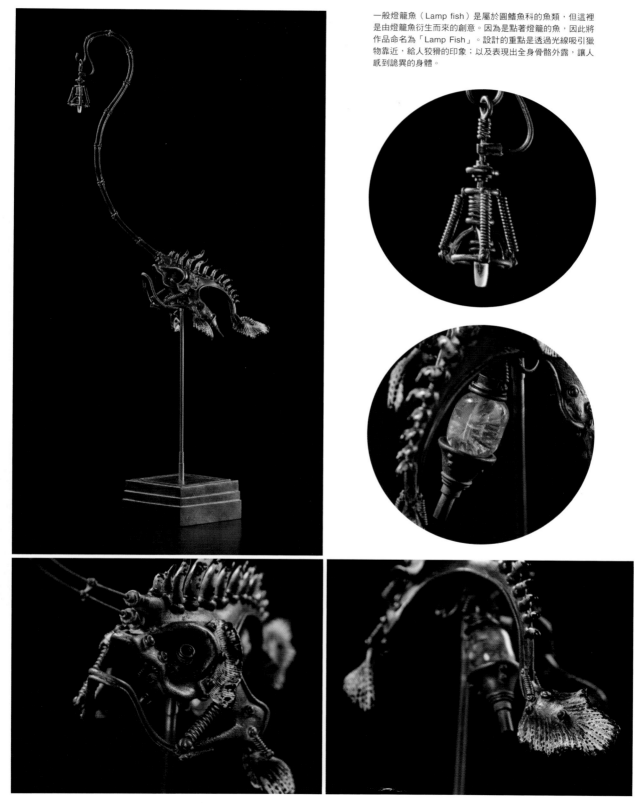

一般燈籠魚（Lamp fish）是屬於圓鰭魚科的魚類，但這裡是由燈籠魚衍生而來的創意。因為是點著燈籠的魚，因此將作品命名為「Lamp Fish」。設計的重點是透過光線吸引獵物靠近，給人狡猾的印象；以及表現出全身骨骼外露，讓人感到詭異的身體。

眼睛設計為可動式，可以讓視線朝向燈籠的方向，呈現出造型的變化。身體旁邊的橘色石頭是由琥珀加工而成。

〔Snail makimaki/fusafusa/torotoro〕 蝸牛

2007 年

這是在蝸牛加上蒸氣龐克要素的作品。將背上的殼設計成有時看起來像是盔甲，有時又像是貝殼，各自呈現出相異的個性。軟體部位的黑色模樣是使用黑色瞬間接著劑來呈現。以類似堆塑補土的方式，來製作出模樣，然後再噴塗硬化促進劑。

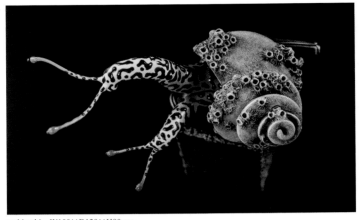

makimaki　W100×D120×H80mm

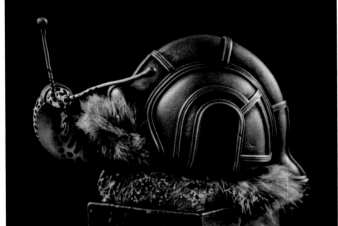

fusafusa　W110×D60×H40mm

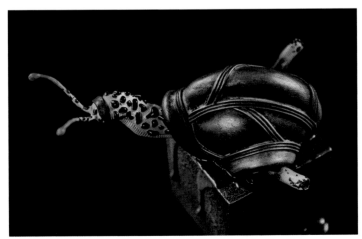

torotoro　W100×D120×H80mm

黏液的部分使用 Liquitex 麗可得「String Gel Medium」線狀膠加上壓克力顏料混合調製而成。具有類似蜂蜜般的黏性，可以用來呈現出液體的質感表現。

〔Treehopper〕 角蟬

W200×D50×H200mm　2014 年

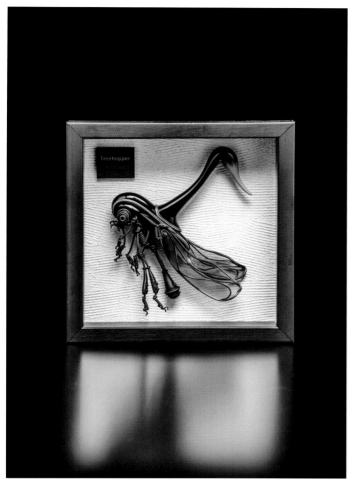

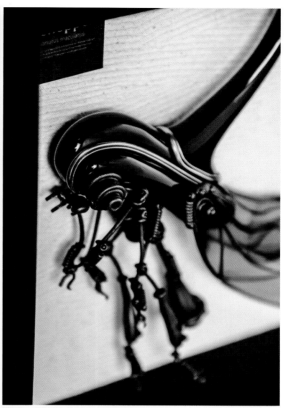

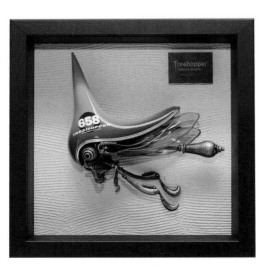

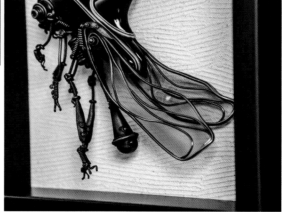

角蟬屬於椿象科的昆蟲，種類達到數千種之多，因為身上長著奇特的角而廣為人知。

翅膀的部分是將 0.3mm 的透明塑膠板放入電烤箱中加熱，待其變形的時候裁切製作而成。不過因為塑膠板不一定會變形成為我們想要的理想形狀，因此效率較差。使用可以用來製作透明零件的液體樹脂「造花液」製作，應該會比較好。

這個是綠色的角蟬。即使同樣是角蟬，只要是屬於不同種，角的顏色與形狀就會完全不同。翻看圖鑑，就算只是想像著「這個形狀的角要如何運用在作品上呢？」也有一番樂趣。

〔Spider〕 蜘蛛
W400×D420×H180mm　2016 年

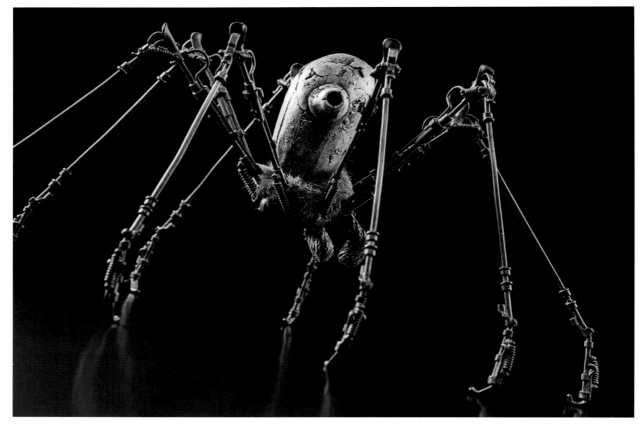

將具有 8 隻長腳的蜘蛛外形輪廓，與復古未來主義的多腳機械設計重疊之後製作而成的作品。這八隻腳並非使用短鋁棒連接而成，而是使用長鋁棒折彎之後製作。為了要讓八隻腳都能夠比例均衡的接觸地面，經過了不斷的錯誤與嘗試。

〔Violin Beetle〕 小提琴甲蟲
W250×D40×H200mm　2015 年

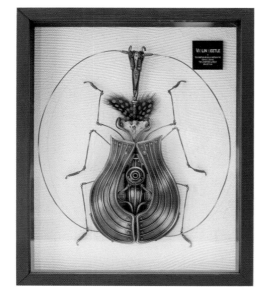

〔Euchirinae〕 長臂金龜
W200×D50×H200mm　2015 年

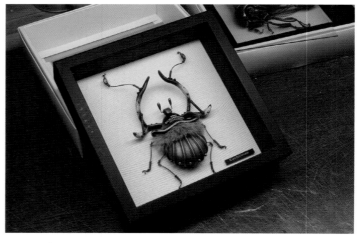

小提琴蟲是一種身形類似小提琴的鞘翅目昆蟲。將原本就具備樂器般外形輪廓的昆蟲，進一步變形處理，加上焊接線呈現出讓人聯想到琴弦的細部細節。在頭部加上斑點模樣的毛皮裝飾，增加一些造型上的意外性。

這是以在金龜子當中，又以長長的前腳為特徵的長腳金龜子為設計母題的作品。基於「金龜子＝有錢人」這樣的聯想，採用了會讓人聯想到毛皮大衣的毛皮裝飾。

〔Kandelia candel〕 象魚＋植物

W1000×D300×H520mm 2016 年

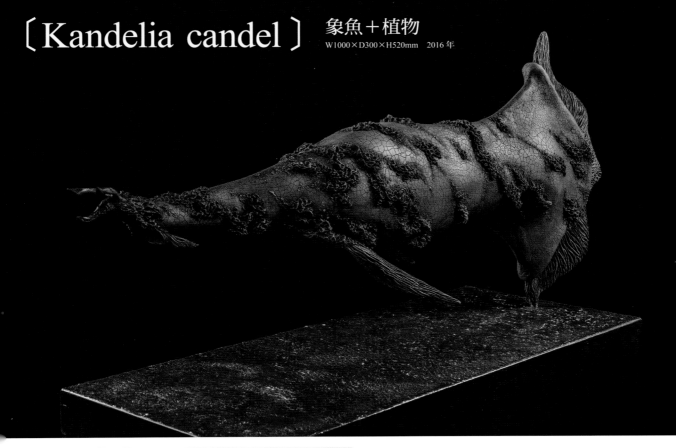

這是將熱帶植物紅樹與骨舌魚科的象魚結合在一起設計出來的作品。看起來既像是海中的生物，也像是水邊的植物，可說是謎樣的存在。身體使用裂紋漆來呈現裂痕紋路，表現出乾涸的大地般的氣氛。

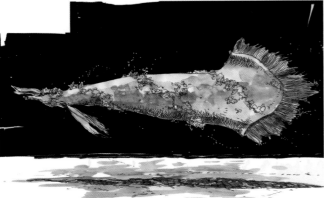

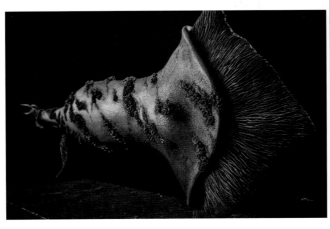

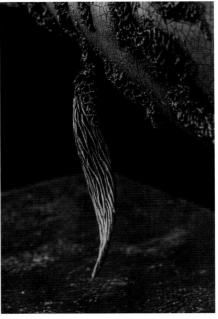

本件作品是在本體的邊緣加入金屬棒與展示台連接在一起，刻意要讓外觀看起來好像沒有使用支撐棒。這是為了要讓作品感覺好像真的漂浮在空中一樣的創意工夫。

〔Bizarre Plants〕

稀有植物＋哺乳類

W550×D250×H900mm　2016 年

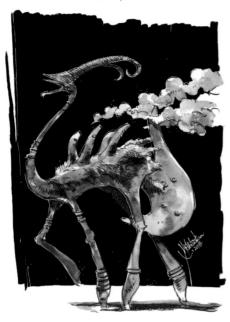

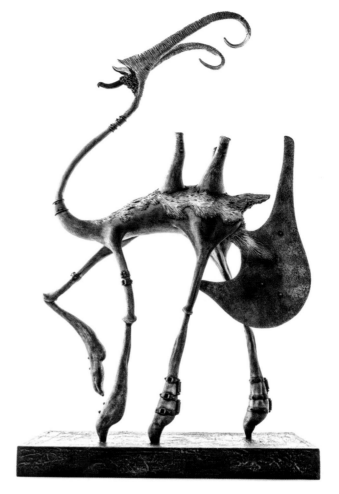

當我調查過關於植物的知識後，對於植物為了要留下子孫的生態方式，感到相當的驚訝。比方說受到森林火災的熱度影響而噴出種子的植物；種子形狀如螺旋槳般，希望能將子孫盡量散播到遠方生根的植物等等…，由這些植物取得靈感，將這件作品設計成使用四條腿，一邊移動，一邊散播種子的植物造型。

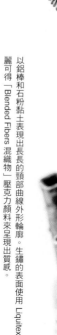

以鋁棒和石粉黏土表現出長長的頸部曲線外形輪廓。生鏽的表面使用 Liquitex 麗可得「Blended Fibers 混織物」壓克力顏料來呈現出質感。

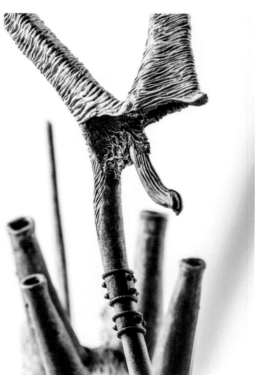

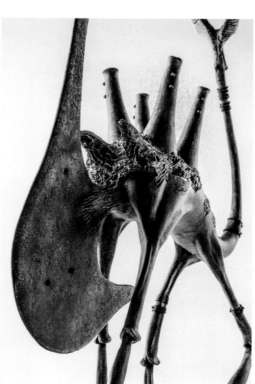

〔Bizarre Plants（White）〕 稀有植物＋哺乳類

W1100×D380×H1200mm　2016 年

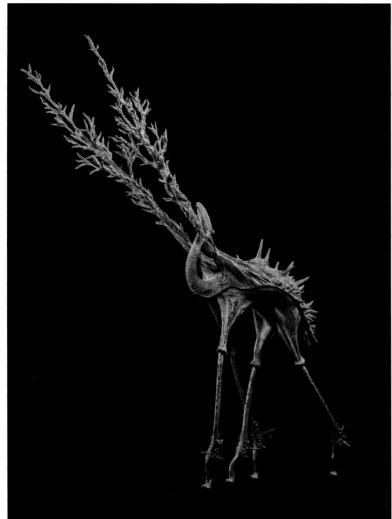

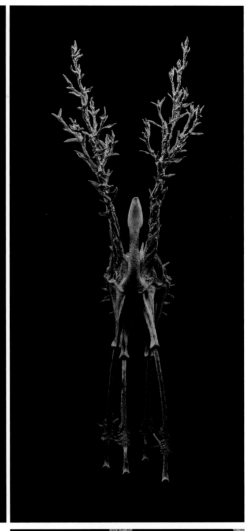

這也是透過四條腿一邊移動，一邊使用管狀的部分散播種子的植物。管子的形狀參考了食蟲植物的外形。兩根枝幹看起來就如同頭上長出的長角，表現出這個植物內部所蘊含的生命力。

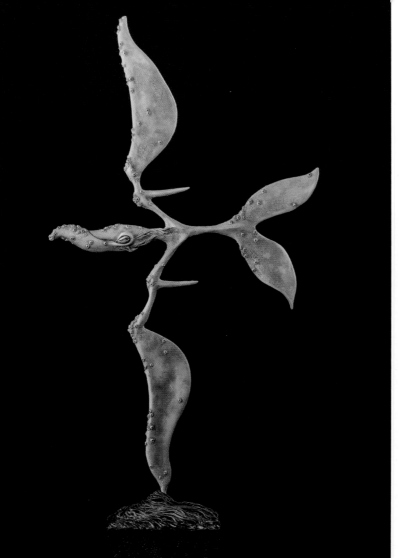

〔 Sirocco 〕

鯨型

W400×D150×H1000mm 2016 年

刻意設計成會讓觀眾產生「這個物體是什麼？」這樣疑惑的作品。雖然原本的設計母題是鯨魚，但是將外形變形設計到完全無法察覺出來的程度。特徵之一是取消了展示用的支撐棒設計，而是以鐵線穿過胸鰭（翅膀）的方式讓作品能夠自行站立。

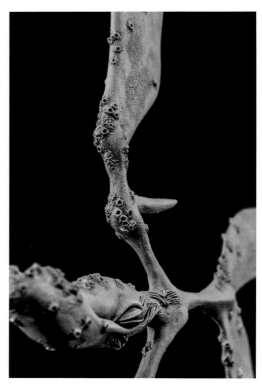

不僅僅是本件作品，為了要表現出海洋生物經年累月的外觀，經常會加上藤壺造型的裝飾。將捏成圓形的小塊石粉黏土，中央以圓形的棒狀物壓出一個孔洞，然後再抹刀朝向四周圍延伸製作成型。

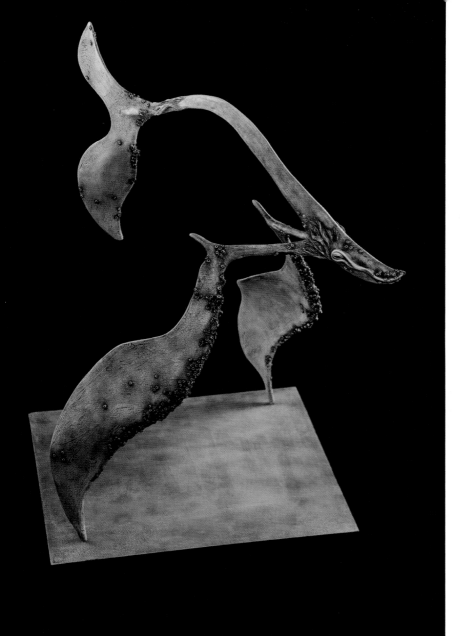

〔月與海〕

鯨型

W700×D600×H800mm　2016 年

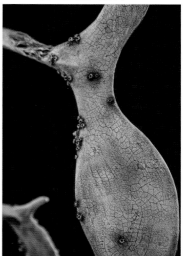

這個也是以鯨魚為設計母題的作品。一邊保留胸鰭與尾鰭的形狀，一邊大膽地調整身體形狀設計的作品。附著在魚鰭上的藤壺，看起來也像是月球上的隕石坑。將胸鰭固定在展示台上，使作品能夠自行站立，取消了支撐棒的設計。

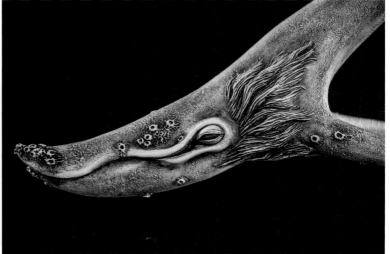

〔 Paradigm Shift 〕

鹿＋馬＋魚

W800×D400×H1080mm　2017 年

頭上的角看起來像鹿角；頭部的骨骼看起來像馬；身上的鰭看起來像魚…。為了要讓觀看的人在產生「這什麼東西？」的困惑狀況中產生樂趣，刻意不明確指出這是什麼樣的生物。根據觀看者的感性，既可以覺得是海中的生物，也可以覺得是陸地上的生物，相信每個人都會有各自不同的見解吧。

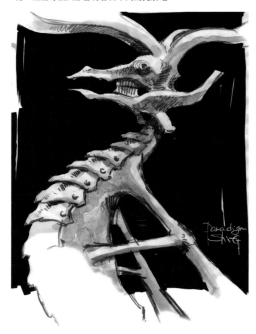

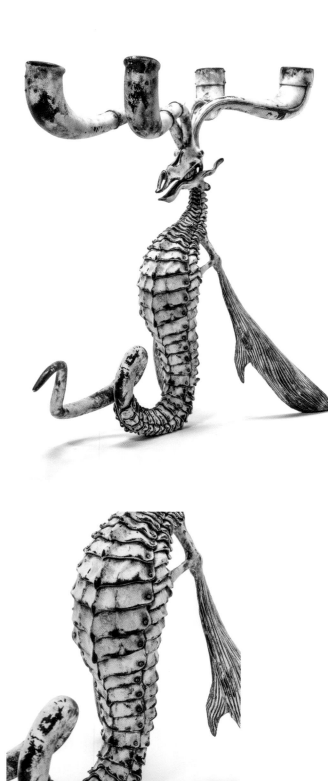

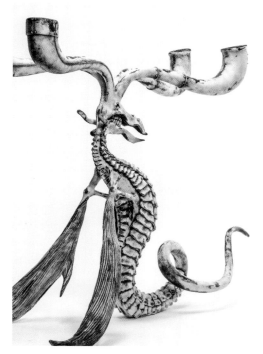

身體先使用石粉黏土製作出平緩的外形輪廓之後，再貼上許多猶如盔甲一般的零件進行製作。表面如同第 108 頁，使用髮膠噴罐來進行磨損處理，表現出塗裝剝落的感覺。

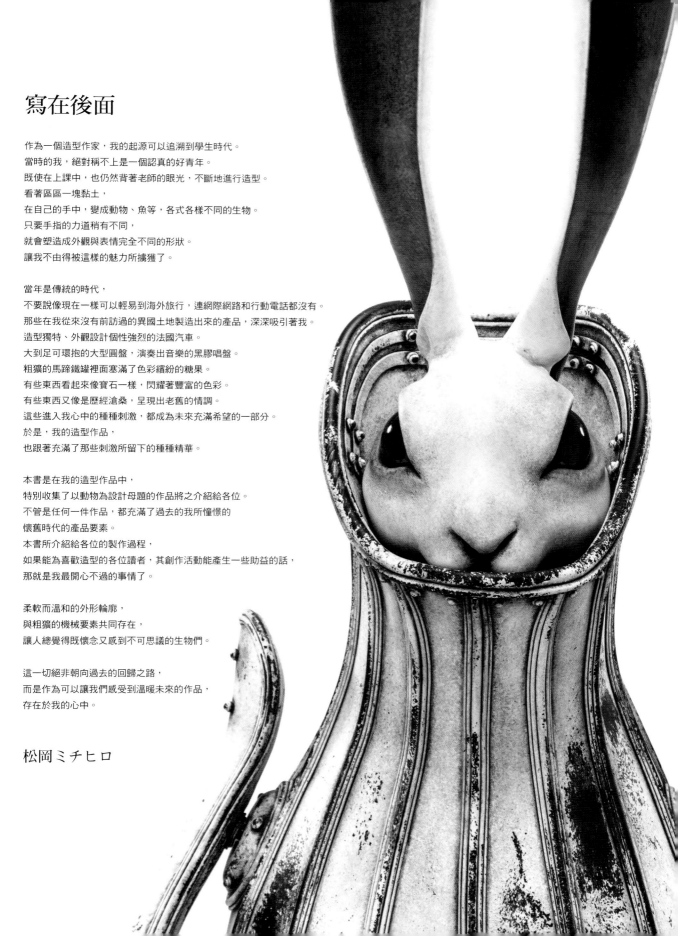

寫在後面

作為一個造型作家，我的起源可以追溯到學生時代。
當時的我，絕對稱不上是一個認真的好青年。
既使在上課中，也仍然背著老師的眼光，不斷地進行造型。
看著區區一塊黏土，
在自己的手中，變成動物、魚等，各式各樣不同的生物。
只要手指的力道稍有不同，
就會塑造成外觀與表情完全不同的形狀。
讓我不由得被這樣的魅力所擄獲了。

當年是傳統的時代，
不要說像現在一樣可以輕易到海外旅行，連網際網路和行動電話都沒有。
那些在我從來沒有前訪過的異國土地製造出來的產品，深深吸引著我。
造型獨特、外觀設計個性強烈的法國汽車。
大到足可環抱的大型圓盤，演奏出音樂的黑膠唱盤。
粗獷的馬蹄鐵罐裡面塞滿了色彩繽紛的糖果。
有些東西看起來像寶石一樣，閃耀著豐富的色彩。
有些東西又像是歷經滄桑，呈現出老舊的情調。
這些進入我心中的種種刺激，都成為未來充滿希望的一部分。
於是，我的造型作品，
也跟著充滿了那些刺激所留下的種種精華。

本書是在我的造型作品中，
特別收集了以動物為設計母題的作品將之介紹給各位。
不管是任何一件作品，都充滿了過去的我所憧憬的
懷舊時代的產品要素。
本書所介紹給各位的製作過程，
如果能為喜歡造型的各位讀者，其創作活動能產生一些助益的話，
那就是我最開心不過的事情了。

柔軟而溫和的外形輪廓，
與粗獷的機械要素共同存在，
讓人總覺得既懷念又感到不可思議的生物們。

這一切絕非朝向過去的回歸之路，
而是作為可以讓我們感受到溫暖未來的作品，
存在於我的心中。

松岡ミチヒロ

■ 作者介紹

松岡ミチヒロ（MATSUOKA MICHIHIRO）

出身於愛知縣一宮市。自從懂事以來就對於受到風化的裝置與自然物產生興趣。以當時親身體驗的經歷以及所受到的刺激為靈感製作作品。在日本國內外的藝術活動中參展，得到極高的評價。2016 年在「佳士得（Christie's）」首次舉辦的亞洲拍賣會中，作品成功拍賣出去，引起了關注。2018 年秋天在北京的末匠美術館舉辦大型個展。

http://michihiro-matsuoka.com/

■ 工作人員

封面、本文排版設計
廣田正康

作品攝影
夏木圭一郎（SPINFROG）

製作過程攝影
松岡ミチヒロ

樹脂複製協力
田中淳（J-Factory）

編輯
川上聖子（Hobby Japan）

編輯協力
宮本秀子

企劃
谷村康弘（Hobby Japan）

黏土製作的幻想生物
從零開始了解職業專家的造型技法

作　　者／松岡ミチヒロ
翻　　譯／楊哲群
發 行 人／陳偉祥
出　　版／北星圖書事業股份有限公司
地　　址／234 新北市永和區中正路 458 號 B1
電　　話／886-2-29229000
傳　　真／886-2-29229041
網　　址／www.nsbooks.com.tw
E-MAIL／nsbook@nsbooks.com.tw
劃撥帳戶／北星文化事業有限公司
劃撥帳號／50042987
製版印刷／皇甫彩藝印刷股份有限公司
出 版 日／2019 年 4 月
I S B N／978-986-97123-3-0
定　　價／550 元

國家圖書館出版品預行編目資料

黏土製作的幻想生物：從零開始了解職業專家
的造型技法／松岡ミチヒロ作；楊哲群翻譯.
-- 新北市：北星圖書, 2019.04
面；　公分

ISBN 978-986-97123-3-0(平裝)

1.泥工遊玩 2.黏土

999.6　　　　　　　　　　　　　　108000166